U0110351

黄金時代

HUANGJIN
SHIDAI
ZHOU XUE

周雪

周雪 著

新一代圖書有限公司

國家圖書館出版品預行編目資料

黃金時代：周雪/周雪著 .–– 初版 .–– 新北市：新一代圖書有限公司，
2023.03

面；　公分

ISBN 978-986-06544-2-4(平裝)

1.CST: 水墨畫 2.CST: 工筆畫 3.CST: 畫冊

945.6　　　　　　　　　　　　　　　　111021820

黃金時代　周雪

著　　　者：周　雪

校 審 者：吳弘鈞

發 行 人：顏大爲

選題策劃：毛春林

責任編輯：毛春林

版權編輯：許　颺

裝幀設計：楊　慧

責任印制：歐陽衛東

出 版 者：新一代圖書有限公司

　　　　　235 新北市中和區圓通路 369 巷 19 弄 3 號一樓

　　　　　電話：（02）2226-3121

　　　　　傳真：（02）2226-3123

經 銷 商：北星文化事業有限公司

　　　　　電話：（02）2922-9000

　　　　　傳真：（02）2922-9041

製版印刷：合肥精藝印刷有限公司

郵政劃撥：50078231 新一代圖書有限公司

定　　　價：1890 元

授權公司：安徽美術出版社

本書如有裝訂錯誤破損缺頁請寄回退換

ISBN：978-986-06544-2-4

2023 年 3 月初版一刷

序

李安源

　　藝術本身的意義總是勝於它被討論的意義。

　　然而，討論一位藝術家，我們無一例外地總要討論他的作品，討論他的作品與歷史、當下及未來之間的連接。譬如中國畫，無論其技術上是寫意還是工筆，當一種創作類型成爲時尚，這種創作類型便很快淪爲一種大衆化的語言模式，如何擺脫大衆化的語言表徵，是每個現代藝術家的自覺追求。

　　20世紀90年代以來的工筆畫界，一個被藝術界廣爲關注的畫壇勢力蔚然興起。這個群體的畫家大抵爲二十世紀七八十年代新生人，他們不滿足於傳統工筆畫表現世界的單一化，在技法、審美、觀念等角度不拘一格，廣泛吸收其他畫種的審美表現形式。如張見的人物畫，以重叠、挪移等手法屏蔽現實生活空間，突顯圖像的張力與隱喻內涵；沈寧的動物畫，以近乎戲謔的調侃手法來凸顯衆生相；高茜的静物畫，剪裁與簡化傳統花鳥畫圖式，强化視覺形式，錘煉色彩語言的純净度，唯以格調與情趣爲鵠。此外，如周雪、杭春暉、徐華翎、祝錚鳴、郝量、葉芃、韓非等，各自剪取視覺靈感之一端，在形式上各自形成了鮮明的自家面貌。就藝術形式上的突破而言，當代工筆畫的創意性前所未有。

　　工筆畫是一種歷時性的世界性繪畫語言，如何運用這種古老的製作形式，並賦予其現代生命，無疑是每個當代工筆畫家在藝術創作中不可迴避的命題。

推薦序

文｜吳弘鈞（臺南應用科技大學助理教授）

自古以來，中國繪畫即是展現東方人文進程不可或缺的歷史大系，亦可說數千年的光陰歲月它是隨著文化演進所持續撰寫的一部藝術春秋史。古人觀照宇宙與體察自然，感受法、造化與人我所闡發的心靈意志，成就所謂中國人文藝術的核心精神，至今這樣的感知之學也早已蔓延全世界，形成一種東方時尚的獨到美學。明末清初以來，東西方文化交流可謂一波接著一波，從一開始技術到觀畫的角度，無不因大時代的演進持續衝撞與融合，而近幾十年間，資訊普及，新世代的繪畫展現，已然不是簡單「創意」可來概括論說，它是具有人文性、社會性與哲學性三方面所匯聚的意造之為。

周雪，安徽人，現居北京。自幼喜愛書畫，多年來沉浸於古典臨摹，於十六歲起開始專攻工筆重彩人物。先後曾於安徽教育學院美術系與北京大學歷史文化與蔣采萍中國重彩畫高研班師習創作，不僅對古代作品進行傳習探討，於近年繪畫研究中創獲自我風格，2011 年開始更有作品集的出版，為兩岸三地畫壇所關注的新世代工筆人物畫家。現為職業畫家、中國美術家協會會員、中國工筆畫學會會員、中國重彩畫會會員、北京工筆重彩畫會理事。

欣聞 2023 年初春畫家周雪將出版「黃金時代 周雪」繁體字作品專集，本著集結作者孩提時記憶所轉化的藝術實踐，進而透過技法示範作導引性的論說，將這幾年自身領略的創獲心得與藝術愛好者們分享，可謂促成藝術人文交流的一椿美事。人物工筆的歷史淵遠流長，又於近代發展達到前所未見的百年巔峰，畫家周雪更在眾多前賢基礎上，將自我繪畫研究與思緒間作脈絡性的畫境系統整理，呈現不折不扣的情意表達。最后，筆者榮幸應畫家周雪與出版社之邀撰推薦序文，并再次恭喜畫家周雪，也誠摯推薦本書給廣大關注藝術的所有人。

校審者

吳弘鈞 Wu hung-chun

臺灣嘉義人
臺灣藝術大學書畫藝術學博士
曾任元智大學兼任講師
現任臺南應用科技大學助理教授

獲獎紀錄：

2021　國父紀念館 中山青年藝術獎書法類 中山獎（首獎）

2019　國父紀念館 中山青年藝術獎水墨類 中山獎（首獎）

2018　第六屆王陳靜文藝術創作獎 首獎

　　　國父紀念館 中山青年藝術獎 水墨類 優選

2016　國父紀念館 中山青年藝術獎書法類 優選

　　　桃園全國春聯書法比賽 社會組 第一名

2014　南瀛獎 書法篆刻類 優選

　　　苗栗美展 書法篆刻類 第二名

　　　苗栗美展 水墨膠彩類 優選

2013　新北市美展 書法類 全國組 第一名

　　　新北市美展 篆刻類 全國組 第三名

2012　第 32 屆全國書法比賽 社會組 特優（第一名）

2009　歷史博物館第十屆春秋全國書法比賽 傳統類 第一名

　　　歷史博物館第十屆春秋全國書法比賽 創意類 第一名

　　　第 36 屆全國青年書畫比賽大專組 水墨類 第二名

2008　雞籠美展 書法篆刻類 首獎

個展經歷：

2021　「山物境－吳弘鈞個展」，福華沙龍，臺北

2020　「生生不息－吳弘鈞繪畫創作」，馥蘭朵烏來渡假會館，新北

2019 「生靈．信息－吳弘鈞繪畫創作」，新北市藝文中心，新北

2016 「寒巖藝事－水墨、書法、篆刻創作展」，蕙風堂，臺北

2013 「自有局法－吳弘鈞畢業創作展」，臺灣藝術大學大漢藝廊，新北

2011 「沉浮－吳弘鈞創作展」，嘉義市文化中心，嘉義

2010 「墨．筆記－吳弘鈞創作展」，太平洋文化基金會藝術中心，臺北

2009 「萬裏風濤－吳弘鈞書法展」，新莊藝文中心，新北

2008 「吳弘鈞書法首展」，二二八紀念公園，嘉義

主要聯展經歷：

2022 「Art Taipei 臺北國際藝術博覽會」，臺北世貿，凱奧藝術，臺北

　　　「Art Taichung 臺中藝術博覽會」，臺中林酒店，國璽藝術，臺中

　　　「Art Tainan 臺南藝術博覽會」，臺南晶英酒店，國璽藝術，臺南

2021 「兩岸教授 2021 當代繪畫創作聯展」，國立臺灣藝術大學真善美藝廊，新北

　　　「元章見石 II」，一票人票畫空間，臺北

2020 「書寫我的家－青年書法家邀請展」，國父紀念館，臺北

　　　「Art Taichung 臺中藝術博覽會」，臺中日月千禧酒店，國璽藝術，臺中

　　　「Art Tainan 臺南藝術博覽會」，臺南大億麗致酒店，國璽藝術，臺南

2019 「初心印會第二回會員聯展」，國父紀念館翠亨藝廊，臺北

　　　「第十一屆傳統與實驗書藝雙年展」，高雄美術館，高雄

　　　「《意與古會》書畫聯展」，福華沙龍，臺北

2017 「臺北國際水墨大展」，國立國父紀念館博愛藝廊，臺北

2015 「海峽兩岸青年美術攝影作品交流展」，福建福州

2013 「上海 800 藝術園區青年藝術家特展」，上海 800 美術館，上海

2012 「《チョットイイ》書畫展」，築波大學，日本築波

　　　「《千墨會書畫展》」，日本橫濱

　　　「麥秋展」，築波大學，日本築波

目　錄

我每天都會做夢，夢中的我是闖入的那個世界的旁觀者。潛意識中的我彷彿被插上了可任意遨遊的翅膀，在超現實的天地間，去俯視夢中的"她"所經歷的喜樂與哀愁。

從這裏到那裏

游
·
夢

　　我每天都會做夢，夢中的我是闖入的那個世界的旁觀者。潛意識中的我彷彿被插上了可任意遨游的翅膀，在超現實的天地間，去俯視夢中的"她"所經歷的喜樂與哀愁。

　　我在半夢半醒時，總會摸起枕邊的手機，將那些清醒時難以記述和解讀的奇幻夢境記錄下來。夢與現實也許根本就沒有距離吧！反正現實中的我與畫中的"她"做着同樣的夢。只可惜，有趣的夢實在是太多了，值得去描繪的畫面也實在太多，足够我畫上幾輩子，而我的畫筆却還是只能慢悠悠地在絹面上行走着。

　　寫文字對我來說實在是一種挑戰，我一直認爲畫者應該站在作品的後面，畫面把想說的都說出來了，已經表達得很

準確了。我不愛具體地談論和解釋作品的意義，而是希望觀者自己去看去感受，如果畫面撥動了誰心底的某一根弦，他會自動連接上自己的情感，使其成爲畫面的一部分，去編織僅屬於他的那個故事。我在開始敲擊鍵盤、堆叠文字的時候，不過是在叙說繪畫過程中的點點滴滴。很多片段已殘缺不全了，但回望那些被偷走的時光時，我竟然發現充滿着驚喜。

　　很多年過去了，我一直停在北京的某個角落，靜靜地做着夢，輕輕地唱着歌。

秘密花園

那些童年的美好回憶，彷彿有着生命，集聚在一起，化身成了精靈，就這樣躲進我的夢中，在我不開心的時候，將我從憂傷中喚醒。

每個人都有着不一樣的童年，美好或憂傷，統統被鎖在記憶的倉庫裏。那些憂傷的藏在最深處，而美好的就擱置在門口，方便隨時調取。我的童年應是特別幸運的吧，那是一個天真浪漫、無憂無慮奇異多姿的夢幻天堂。

我出生在市文化館大院，小時候的我倔强而敏感，不喜歡布娃娃，只喜歡小汽車和玩具槍。我媽常説："你這個淘氣的孩子，要是出生在醫院，我一定以爲是和別人家孩子抱錯了。"我們市文化館是我心目中當時市裏最繁華的地方，一天到晚人來人往，非常熱鬧。每天我都會帶着弟弟和大院裏的小伙伴們一起玩耍，我會像男孩子一樣打彈弓、玩捉迷藏，還經常學着電影中的橋段設置劇情、扮演角色。最常用的情節就是警察抓特務，我必須是女特務，因爲電影中的女特務總是帥帥的樣子。我們還會學着電影裏的情節與內容設置角色與場景，甚至還要添加很多道具。紙的用途最大，男生捲起一截紙叼在嘴中代表抽烟，撕成紙條貼在臉上就是胡子；我會用報紙折成貝雷帽戴在頭上，還會用紙折出很複雜的手槍，隨時別在腰間。我們一遍遍重複同樣的橋段，又一遍遍修改着劇情。就在這樣的快樂氛圍中，我度過了幸福美好的每一天。

那時，圖書館和文化館在同一棟大

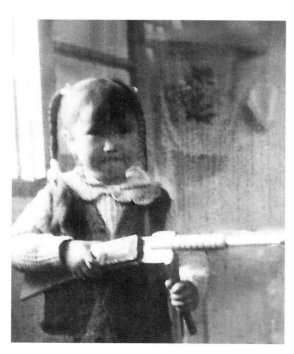
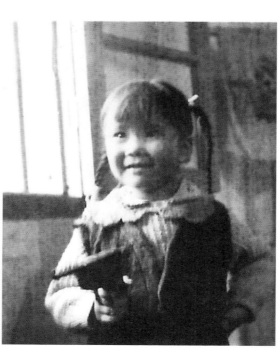

樓裏。再簡陋的圖書館也蘊含着一種氣質，它是文化的韻味，還有着包容的力量。裏面的叔叔阿姨我都認識，這算是天時地利人和吧，我可以隨時進去看書。每個炎熱的暑期，我常遊走在一排排高高的書架中間，一旦找到心儀的那本書便坐在地上看一下午，安安靜靜的，感覺什麼都可以被遺忘。在這裏我認識了格林兄弟，知道了丑小鴨，喜歡上了茶花女，還一遍又一遍地讀着《西遊記》……我有時會眼淚汪汪，有時會捂嘴而笑，那些故事彷彿就停在眼前，卻又與時光擦身而過。它們對我的影響就悄然隱藏在歲月的腳步中。

最最有意思的是我們文化館會常年接待外來的各種文藝展演團體。他們支起大帳篷，搭起舞臺，碼放好座椅，然後賣票演出，就像今天的商演一樣。被接待的文化團體大都不一樣，有五花八門的奇怪展覽，有戲曲、曲藝團體演出，還有馬戲、雜技表演等。對我來説，極具吸引力的當數馬戲團的到來，飛車走壁、馴獸表演，小丑的趣味雜耍、魔術師的魔法盒子等，無不讓我心動。我經常會在放學回家的路上，遠遠便看到文化館的大院門口掛起了一幅大大的彩色宣傳畫，畫布上畫着美女與蛇，或者是戴着頭冠走出盛裝舞步的馬，還有跳過燃燒着的火圈的大老虎……光是看到這些畫面就已經覺得很吸引人了。路上的喇叭開始大聲地鼓噪，音樂聲、

叫喊聲以及擁擠的人群，瞬間能讓上了一天課後疲憊的我興奮起來。我總是放下書包就從大帳篷的後面鑽進舞臺，看雜技演員搬出各種器械，看熱場前的魔術表演，在未開場的當口兒於臺前幕後各種亂轉。沒幾天工夫，我就明白了很多神奇魔術的秘密，也慢慢弄懂了那些硬氣功表演的"訣竅"。還有一些時候，我一進大院就看到挨着院牆邊排滿了大大的鐵籠子，裏面有老虎、猴子、羚羊等各種動物。我會湊近孔雀去觀察它們閃光的羽毛，喂小猴子吃香蕉。曾有一個裝大黑熊的鐵籠就擺在我家門口，以至於我每天早上要面對一只超大的黑熊刷牙。一個在籠裏，一個在籠外，傻傻地對視着，我和它説着悄悄話。每天傍晚馴獸師會將鱷魚牽出來，拉到公用的水池裏給它洗澡，一邊洗一邊對我們一旁觀看的小娃娃們吟唱着順口溜："銅頭鐵臂彈簧腰，後帶一把大關刀……"我們也一邊學着唱，一邊笑成一團。

某天放學後，我歡快地跑回大院，竟發現所有的動物都不見了。街道上還是人來人往，大院裏卻空空蕩蕩，只剩下了我一個……

游・夢——秘密花園　絹本設色　110 cm×58 cm　2011 年

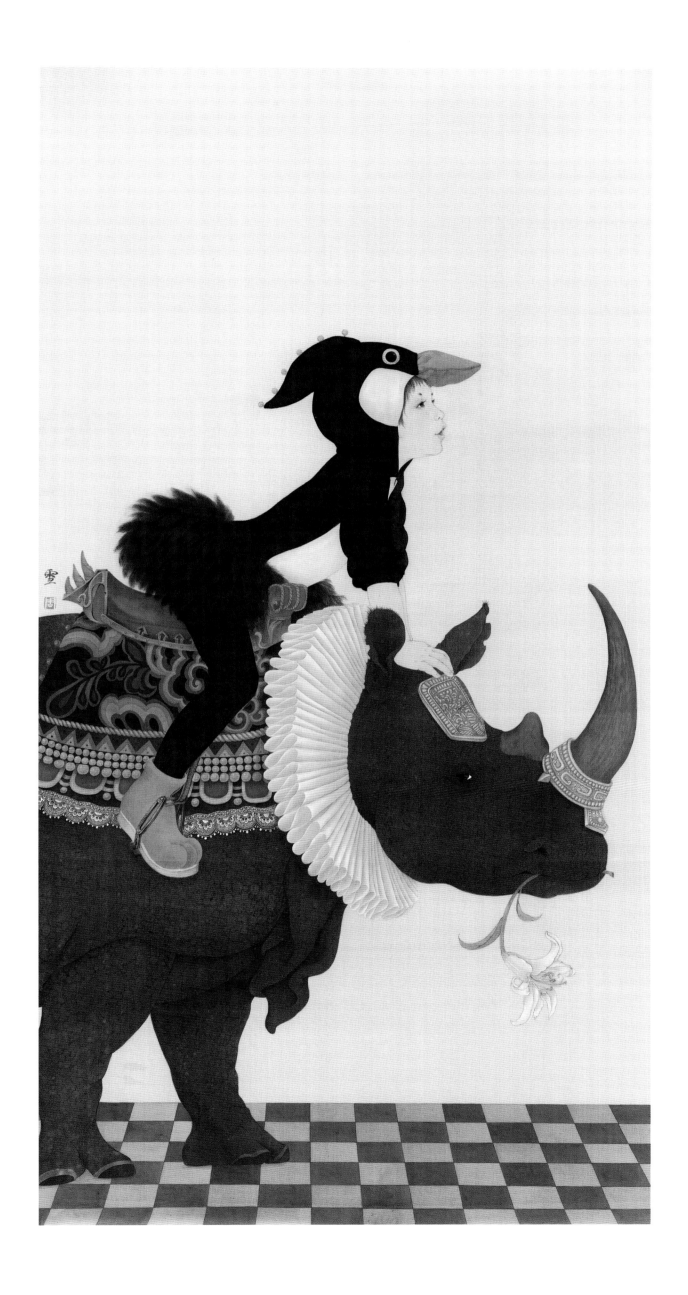

守護天使

自從離開家鄉，我的腦海中便總會浮現出兒時的畫面。這應該是源自對家的思念，對父母的眷戀，還有對那個美好童年的駐足與流連。

父母像守護天使一樣陪伴我們成長。老媽會把一家老小的衣食住行安排得井井有條，每天下班回來，她都會變着花樣爲我們端出各種美食。周末的時候，她會爲我縫製美麗的衣裳。我的爸爸也是一位畫家，我從小就天天看他畫畫。家裏有超多的書和雜誌，還有碼放得很高的、厚厚沉沉的大畫册。常有學生帶着習作來向他請教繪畫的問題，家裏常常高朋滿座。我特別愛聽他們説繪畫、聊攝影，談論着外面的世界。記得小時候的假期，我總會跳到爸爸的二八自行車大梁上，與幾位叔叔伯伯一起，騎車到郊外去寫生。每到一處風景宜人的地方，他們就會開心地支起畫架作畫。我看見他們手中的畫筆在舞動，還看見各種色彩在紙面上行走，不一會兒，一座小山、一棵大樹、一間草房子便神奇地留在了畫面中。他們引導着

我如何辨識田埂的綫條，他們教會我如何畫出草房子與大樹的形狀，以及影子和明暗；從而我也懂得了世間萬物都是有生命的，一切事物都可以用點、綫、面去表達與呈現。爸爸説："我們每個人用自己的眼睛去觀察世界，尋找自己最想畫的東西。有人喜歡那片荷塘，有人偏愛旁邊的這棵大樹，還有的人傾心樹旁的草房子。"然後他讓我張開一雙小手，伸直食指，竪直拇指，正反交疊出一個長方形的框放在眼前；他讓我閉上一只眼睛，然後用另一只眼去看這框中的那一小塊天地。爸爸又説："你要將視綫中的一切都看成畫面，或遠的、或近的，或眼前的、或心裏的，都可以。那個最吸引着你的地方，就是你最想去親近的"世界"。"

我的夢中就停着這樣的一個"世界"，夢幻般的世界。它伴隨着我一起長大，直至成爲與我不可分割的一部分。

游・夢——守護天使　絹本設色　100cm×58cm 2010 年

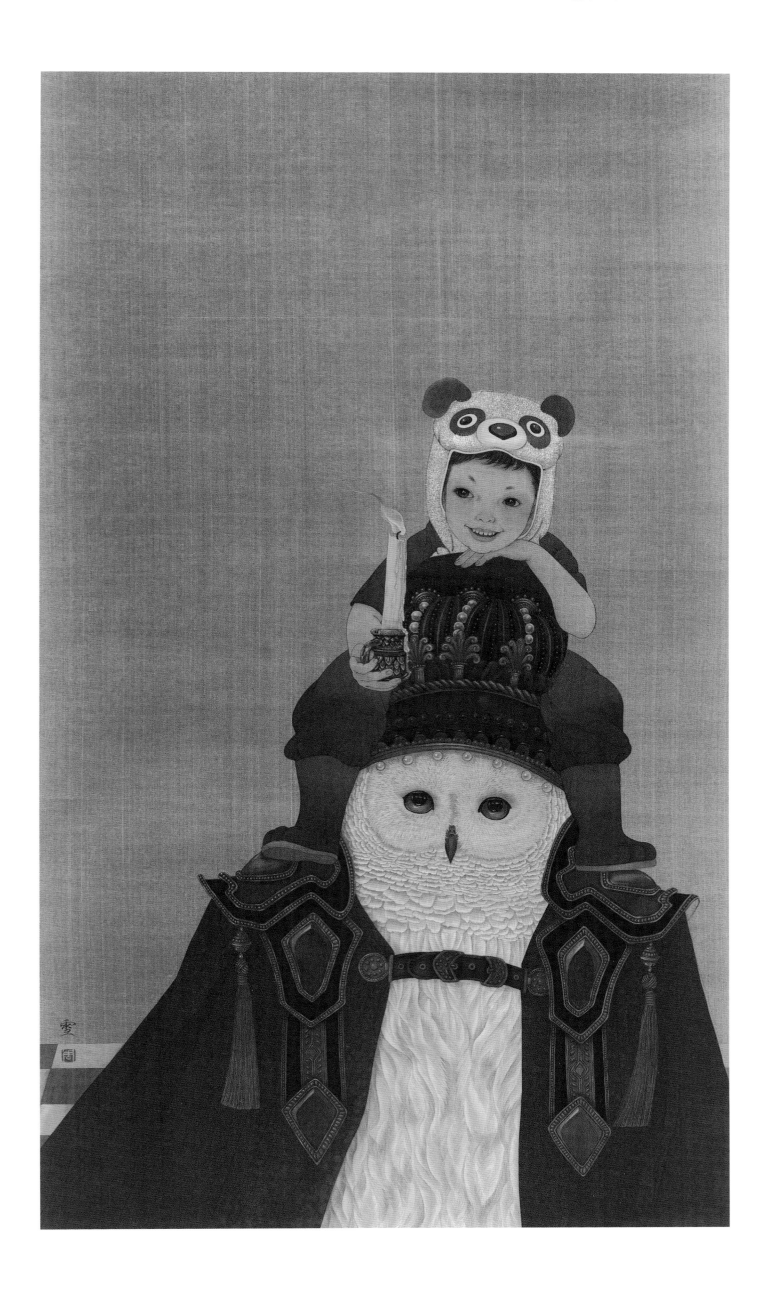

大冒險

一切早已注定，我的"夢"原本就停在那裏。

2000年的初秋，我獨自坐上開往北京的夜班列車。印象中的北京來自書籍、來自圖片、來自電影《陽光燦爛的日子》中的風情，那裏有藍天白雲、紅牆金瓦，是一種深沉而宏大的美。帶着憧憬和嚮往，我在硬臥的鋪位上躺下，轟隆聲響、搖搖晃晃，彷彿進入一個光怪陸離的夢中。十幾個小時後醒來，看着外面變換的風景，我的心也離這個城市越來越近。雖然對前路一無所知，有點迷茫與不安全感，但直面這座陌生的城市，我，充滿了好奇。

幾年後的那個冬天，北京特別地冷。就像那些被多次演繹過的故事橋段一樣，我辭掉了在當時已算高薪的工作，來到蔣采萍先生的重彩高研班重做一名學生。多年以後有人問我："你膽子怎麼那麼大，什麼都沒有，怎麼敢辭職去畫畫？"我當時真的沒想那麼多，沒想到我該過怎樣的生活，沒想到我未來能畫出什麼，我只知道，我想畫畫。

我心中的藝術世界應該是無拘無束又富於創想的。我希望我的畫一直要有變化，用自己的語言來表達自己的內心，這無關於展覽，也無關於別人的看法。我開始畫我的夢，畫那個不想長大的孩子，畫那個始終縈繞在我夢中的美好世界。我運用之前做動畫片時獲得的靈感，做設計時累積到的經驗，以及不同於傳統繪畫的思想意識與表達方式，將其結合到我的繪畫創作當中。2009年我畫了一組四張的《純真年代》，這便是"游·夢"系列的引子。由此我彷彿一下子開啓了那道門，"游·夢"也逐漸成了我的一切，這一畫就是十年。

我曾經以爲隨着年齡的增長自己的心態會變，會變得成熟穩重，會丟掉少年心性，以致再也畫不出純真且源自內心的畫面。然而奇妙的是，現在的我依舊大大咧咧，心裏總還是藏不住事，出門仍會認不清東南西北，我始終是給點陽光就燦爛的那個"初中生"。

回望這一切，像極了一場大冒險。

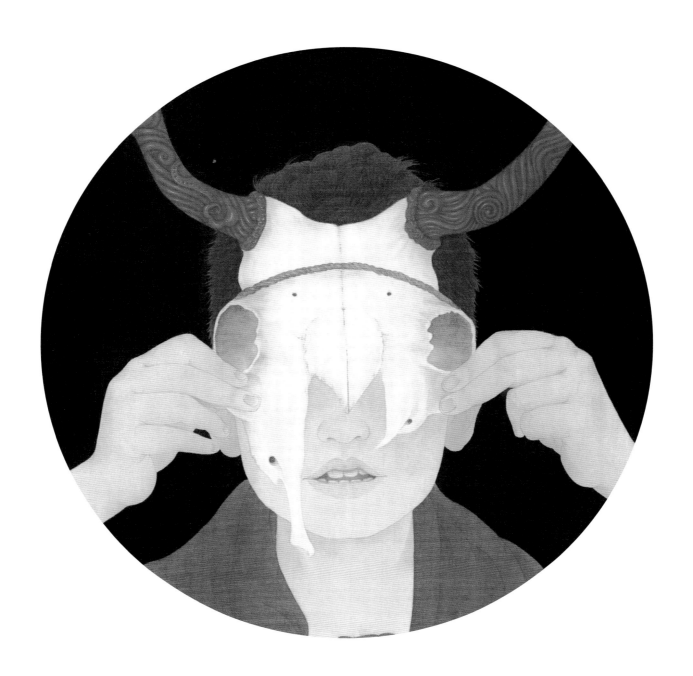

游・夢——大冒險　絹本設色　60㎝×50㎝　2018 年

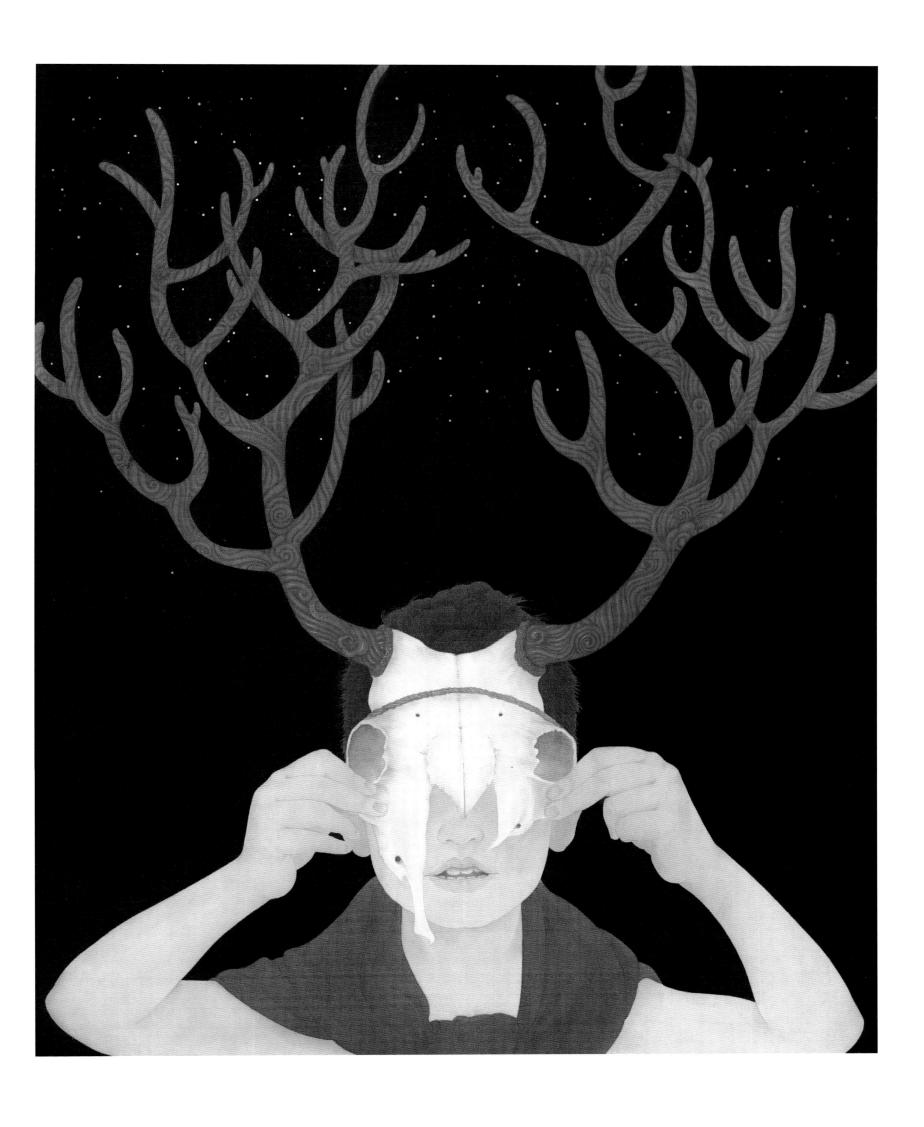

你看着我　你看到了什么

　　我似乎天生只對畫面敏感。我記不住某條街道的名字，記不得數字，記不住故事發生的經過，但我却能清晰記起某一時刻創作的某一組畫面。它們就像存儲進硬盤的圖檔，被鍵入了一個保護命令般無法被刪除。漸漸地，這種圖像式記憶成了我的一種本能。無論走到哪裏，我就像打開了一臺人腦照相機，吃飯、逛街、看書、看電影，我的眼睛總會不停地"抓拍"。拍下我看見的所有感興趣的事物，拍下許許多多的細節，然後將這些內容保存。

　　我尤其喜歡觀察人，我期望我筆下的每一張畫都能讓觀者感受到不一樣的那個自我。人總要在表情下隱藏自己，不自覺的情緒變化十分微妙。我努力捕捉這些表情，將他們的"不經意"留到畫上。我樂於刻畫五官，着重探究眼角與眉梢的變化，表情沉默下的希望，睜大眼睛的天真無邪，還有微微斜視中帶有的攻擊性。眼珠若轉動，則是另一副面孔。還有肢體動作，也會映射出不同的心理狀態。手是身體中最靈活的部分，每一個動作、每一種姿態同樣是溝通的語言。我的畫面上必須有富於"表情"的手，那是心態發生微妙變化時最爲直白的情緒化表達。這樣的細節不可忽略，與表情呼應並銜接，唯有如此，那畫中的人才有了生命，並帶着情感。當然，還有不能説的秘密，可以藏到心底，內心的喜怒哀樂才不要統統寫在臉上。

　　記憶中的這些碎片不斷增加着，它們交錯重叠，相融並分裂，同時太多新奇古怪的畫面也會源源不斷涌入腦海。就這樣，奇幻的、怪異的充滿童真且荒誕的劇情與天馬行空的場景叠加在一起，成爲我的"劇場"。不經意間延伸出的情節，透過表情與肢體語言傳遞，在由我自編自導的舞臺上一幕幕上演。

黃金時代　周雪

游・夢──你看着我 你看到了什麽　紙本設色　130cm×70cm　2015年

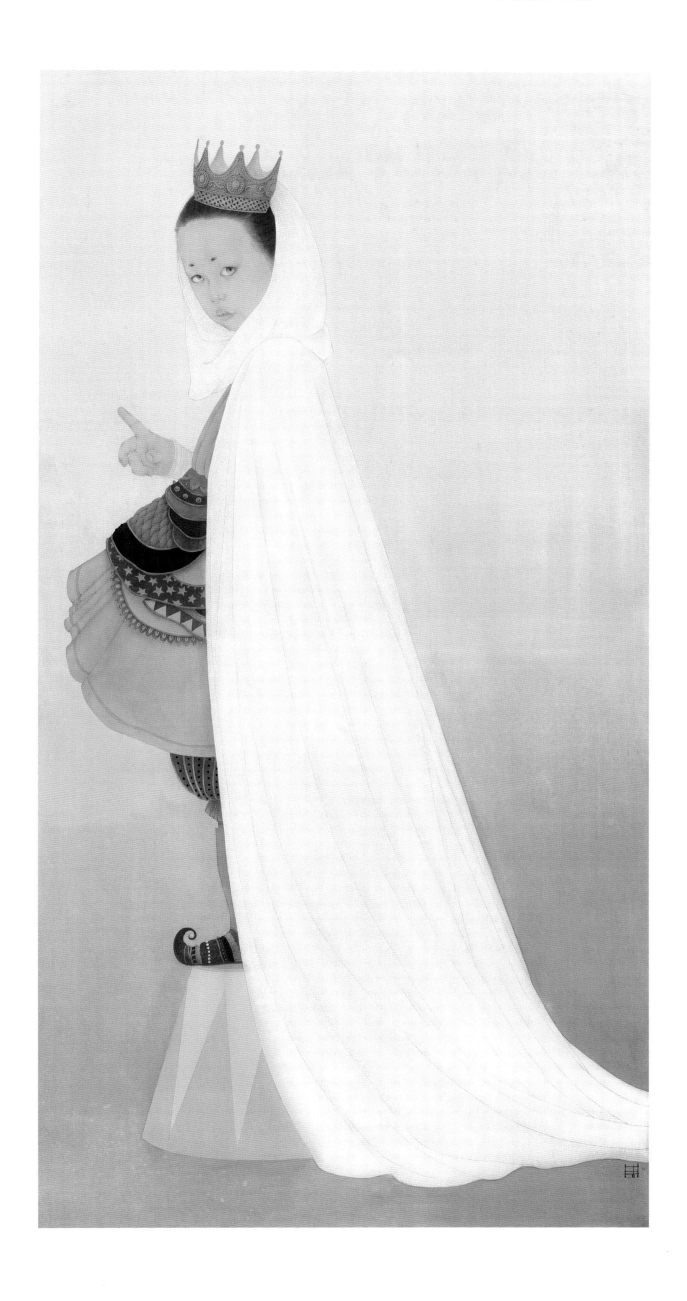

不知不覺間，繪畫成了我生活的一部分，和吃飯睡覺一樣。

獨
步

不知不覺間，繪畫成了我生活的一部分，和吃飯睡覺一樣。

　　記得誰曾説過："在畫室裏的人不會孤獨。"的確，有畫的陪伴，我的內心充滿溫馨與寧靜。當我在畫畫時，時間彷彿靜止了，這是一個遠離嘈雜世界的最好方式。早上我都會打開舒緩的音樂，將心情收歸平靜，伴着毛筆勾綫的沙沙聲和調色碟們互相碰撞的清脆響聲，開始一天的工作。這些最簡單的音符與音樂交織而成的和弦，是如此美妙動聽。畫累了，我會冲泡一杯咖啡站在窗前，眺望遠處的高樓大廈，或看向脚下街道上行走的路人，發發呆。我想大概有一群人也與我一樣吧，在繪畫的世界裏安靜地生活着，將愛傾注到畫面之上。當我想起他們，心裏就會暖暖的。

　　我不喜歡凑熱鬧，更不知如何應酬，大部分時間只想待在家裏畫畫。我有點社交恐懼，又嫌時間不够用，還是想畫出更多作品，休息時多看幾本書。我很慶幸身邊有一群好朋友，當我心情不好的時候他們幫我療傷，當我快樂時他們陪我歡笑。他們一直陪我成長，扮演着温暖的角色，那些小小的美好，如水一般平淡而不間斷。有時我會和他們一起辦展覽，一起旅行，一起吃飯聊天。我們是一群美食家（吃貨），我們經常跑去菜市場買菜、下厨做飯，有時半夜跑去大排檔"擼串"，也會吃西餐牛排。見面後歡笑聲不斷。每個人彷彿都是一個小星球，聚在一起時，就成了一個小宇宙。我們會永遠在彼此的生命裏，閃閃發光。

黄金時代　周雪

游・夢——獨步　絹本設色　90 cm×60 cm　2017 年

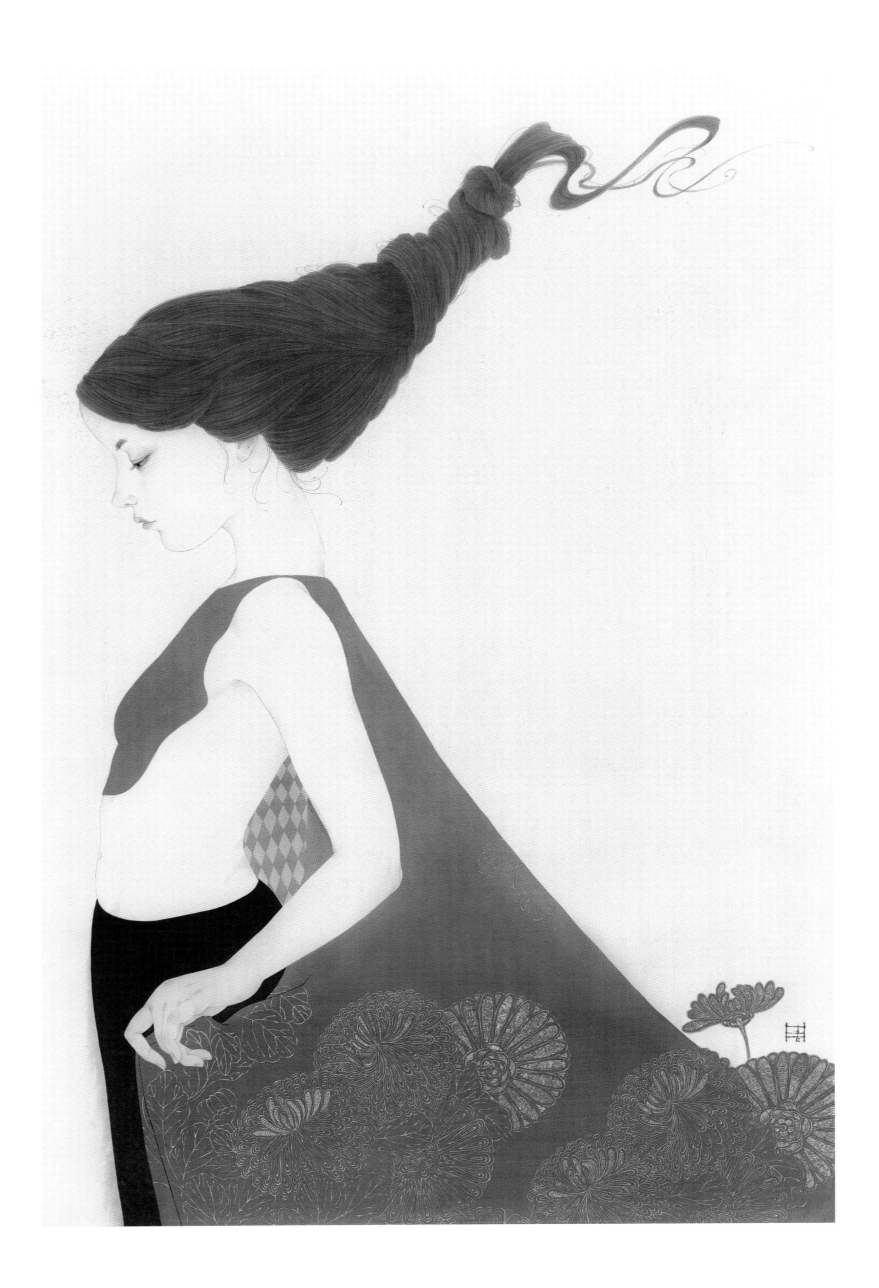

自由行走

弗洛伊德説："夢是自己潛意識的一種表現形式。"

每一個人都做着不一樣的夢，有着這樣或那樣的歡欣與愉悦、苦楚與憂愁。現實的世界裏充滿太多的惶惑與傷感，表面的浮華與喧鬧遮不住内心的冷漠與孤獨。我不逃避現實，只是我不願去感受那現實世界所帶來的種種紛擾，而只想徜徉在快樂與美好之中。這是我這個"造夢者"的小小心願吧。

每一張畫對我來説都是一齣舞臺劇，走到舞臺上的也是每一個照進夢中的那個自己。這個舞臺上演着各種千奇百怪的故事，劇中的她們穿着華麗的服裝，佩戴着新穎別致的飾物，扮演着各自不同的角色，表演着荒誕離奇的劇情。我是這齣劇的締造者，她們生長在我的夢中，也延續在我的畫裏。

我一直在尋求畫面上的戲劇性與衝突感，不止是停留在畫作的主題與内容的設定上。在每一張畫的創作過程中，我都要以一種戲劇化的視角與構成形式去加以呈現。無論是人物造型，還是構圖與色彩，或是綫條的運用方法，我都期待能産生更多變化，還會有意地去製造出一種矛盾。

我總是跳開大衆化的視覺經驗，去思考造型與構圖形式的變化及轉換。在人物造型的處理上，我喜歡將主人公眉眼之間的距離拉開，形成很舒展的樣子；我還會爲她畫出高高隆起的額頭、豐滿厚潤的嘴唇，看上去精靈古怪又略帶一絲小小的性感；我還會爲她梳起新奇怪異的髮型，以彰顯她的特立獨行；那圓鼓鼓腆起的小肚腩，則是在向全世界宣告着她的强大自信及主張。"她"的世界本來就自由自在、無憂無慮，沒有任何束縛與制約，"她"可以信馬由繮地去做任何喜歡的事。顯

然，畫中的一切都與現實保持着距離，東方孩子的形象，歐洲古典式的裝扮，没有時間界限的故事背景，以及充滿着戲劇性的情節叙事與劇場化的場景布置……由此來製造出一種錯覺，令情節更顯荒誕。畫作以一種劇場式的表現手法來吸引觀者進行更深層次的閱讀。

在我的眼中，"她"自由獨立、天性純真，有情緒又有思想。在形象的處理上，我會隨着角色的不同而爲"她"設定不一樣的特徵，單眼皮、高腦門、厚嘴唇，臉上的小雀斑，還有曬紅的臉蛋與疤痕，再或者索性戴上面具。如此的設定如同編寫劇本一樣，衝突着、抵觸着，也與有着重重制約的現實矛盾着。

"她"是故事的主角，我和"她"一起經歷成長。長大的我們不再稚嫩單純，還要面對復雜。我要在畫中安置更多的"企圖"，因爲我害怕那些曾經美好的夢終有一天會被丟到角落。我害怕畫中的"她"會受到一絲一毫的傷害，保護欲指使我賦予"她"更多權利與武裝，"她"的强大才是故事發展的永恒主綫。冬天的時候，我會擔心"她"着凉，所以要爲"她"加上豐滿的羽毛與厚厚的皮草；當"她"獨立面對空曠無垠的世界，我怕"她"會被猛獸襲擾，因而要爲"她"添置一件强大的武器。"她"頭戴王冠、手持權杖；"她"是穿上鎧甲的女戰士，也可化身爲男孩般模樣，手執利器；"她"想飛翔，我就發明一臺飛行器帶"她"衝上雲端；"她"想看海，我就造一艘船讓"她"揚帆遠航。就這樣，我與"她"一起遨游在夢中，我是"她"的依靠，"她"是我的"游夢"。我們一起"自由行走"。

游・夢——自由行走　絹本設色　75.5cm×45cm　2018年

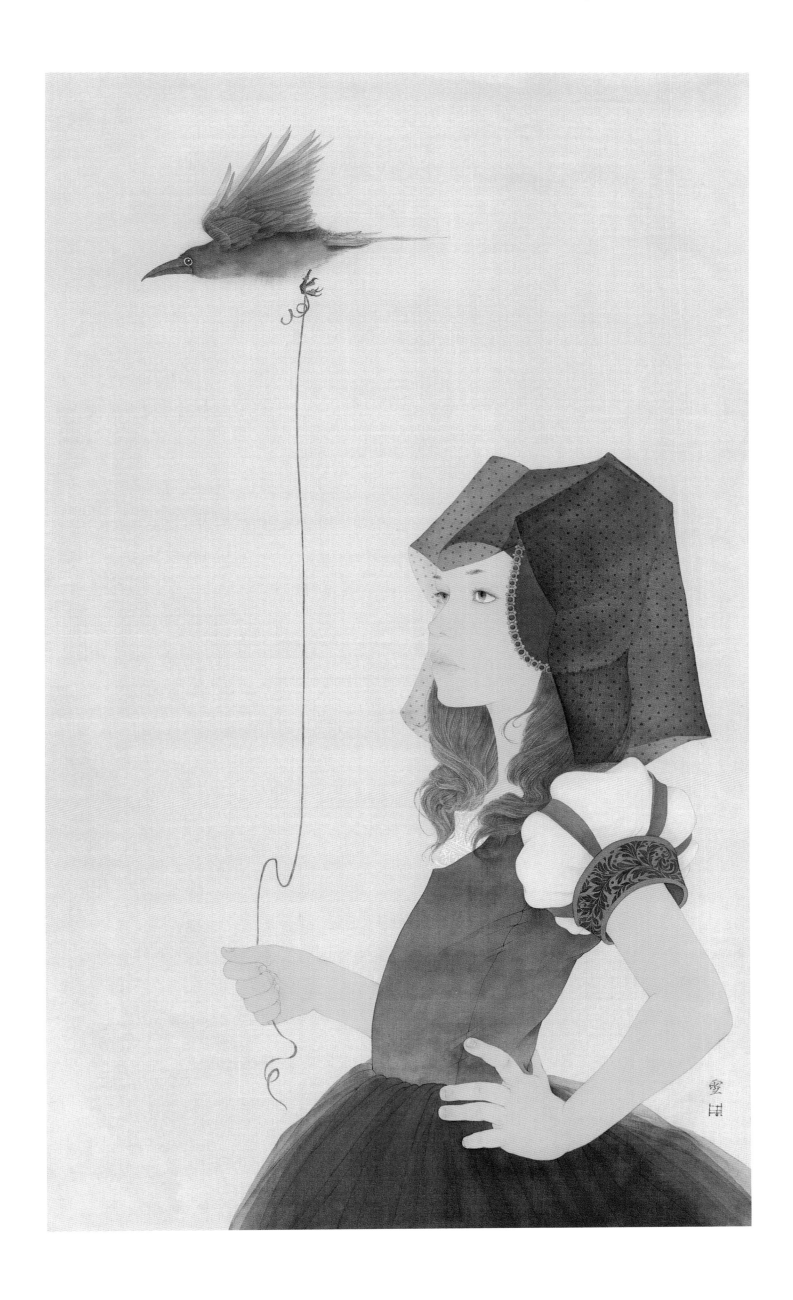

幻術

一塊素潔的白絹，可以承載萬事萬物，以及所有正在發生或即將發生的故事。這是屬於藝術的"幻術"，是真實世界投射到另一個世界的影子。

畫畫前的準備工作總會令我興奮。將一塊生絹平滑整齊地繃到框子上，然後用溫水冲洗乾净，再刷匀膠礬水。待絹面完全晒乾後，我會充滿儀式感地將其擺到畫架上，静静地看着它，那潔白的畫面迎着太陽，發出點點熒光。我的思緒會被帶走，帶向那段即將開啓又不可預知的美好旅程，面對着它，我的腦海中充滿無限遐想。

我通常會先將設想好的情境畫成很多幅小稿，然後反復推敲。這個過程無比放鬆，完全憑感覺設定造型與服飾，憑心情塗抹各種色彩，就像與自己玩遊戲。待幾幅小稿完成後，自己選擇一個看着最舒服的，再將構圖、造型、色彩、綫條等細節逐步完善。之後還要經歷一段漫長且糾結的過程，隨時的突發奇想成了給自己設下的重重陷阱。我總想嘗試去製造繪畫語言的矛盾與衝突，我總期望繪製過程中的每一個環節都能具有戲劇化效果，構圖與造型、綫條與色彩之間既相互制約又能互相平衡。當大稿終於完成，

我再小心謹慎、慢悠悠地將一根根綫條勾勒到絹上。那素净的絹面終於被我唤醒，又一段奇幻的故事悄然上演。

一遍遍地暈染，再一遍遍地洗刷，反復上色的過程中絹絲和色彩滲透交融。那些顏色和絹絲纖維緊緊地包裹到了一起，發出玉一般的温潤光澤。人物形象逐漸清晰，"她"變得愈加鮮活，彷彿也有了靈魂。就這樣，"她"在我畫中變換着不同角色，流露出不一樣的神情。"她"也會有自己的小心思、小情緒與小煩惱，甚至要去面對一些小危機，但"她"始終爲自己的世界而努力。時光在這裏一次又一次地偷偷溜走，但畫中的一個眼神、一個動作，即是時光逝去後所留下的永久印迹。

我喜歡色彩，色彩的世界非常博大，有無數種演變的可能。每一種色彩都有着自己獨立的性格與氣質，它不説話，但却能表達出某種情緒。白色，純潔高貴；黑色，厚重有力；紅色，熱情奔放……不同的顏色被放在一起，會産生復雜而微妙的關係，這如同人與人、人與物之間的關係，相互映襯，互相關聯，也相依相生。我總破壞性地去嘗試打破一些小小的色彩平衡，如同在畫中釘下一顆釘子，讓你

的眼睛離不開它，也讓約定俗成的事物變換一種別樣的色調。

　　我畫畫就是將混沌的夢還原到現實世界的一個過程。沒有內容與圖式的固定模式，也沒有色彩與技法的固定程式，我只是隨着心去畫，隨着夢與情感交匯過的那個打動我的畫面去畫，以此表達我對美以及快樂的感受。常常有人説你畫得好精細啊！其實我不是細節上的細致，而是想追求一種感受力上的"極致"。我一直希望我的綫條與造型和色彩之間形成一種默契，細看它挺拔飄逸，整體看則融在畫面裏而不喧賓奪主。我會用非常繁復的綫去細細地勾頭髮，用行雲流水般密密織出的塊面來襯托臉部的微妙變化；五官的綫條要精準順暢，有律動感且富有彈性。起伏變化不太大的綫條如何在排列組合上更有趣一點，畫不同物體時如何能呈現其特質與體積感，這些都是我所要解決的問題。我所探尋的是綫條與綫條之間、綫條與色彩之間如何完美協調於一體，并相互支撐起一幅精致的畫面。這樣的問題解決了，精細的用筆才具有了真實的價值與意義。

　　對工筆畫創作來説，綫條的表現與色彩的表達本就是一個復雜而有趣的環節，細密繁縟地勾綫實在耗費心力，由淺及深的色彩構成進度緩慢。別人看來枯燥又重復的工序，對我來説却是獨一無二的全新開始，我喜歡不知疲倦地嘗試新想法，協調畫面的每一層關係，一次次在畫中找到自我的存在感。當我想到這些，筆調便會隨之輕盈，畫面也會呈現出一種鬆弛而富於變化的節奏感。更有趣的是，畫着畫着，我又會改主意，就這樣，再跳到另一個世界。

　　我從未想過我的畫要帶有某種觀念，我大約只是想用繪畫的形式語言去追索並呈現出一個更加有趣的世界吧！我的夢幻天堂，我的海市蜃樓，還有我的快樂、我的回憶以及我所嚮往的人生。我就這樣慢條斯理又漫不經心地畫着我的夢，也畫着夢中的我，"游夢"因此有意識地存在着。至於觀念，那或許只是我的潛意識引導下的內心獨白罷了。

游・夢——幻術　絹本設色　66cm×37cm　2017年

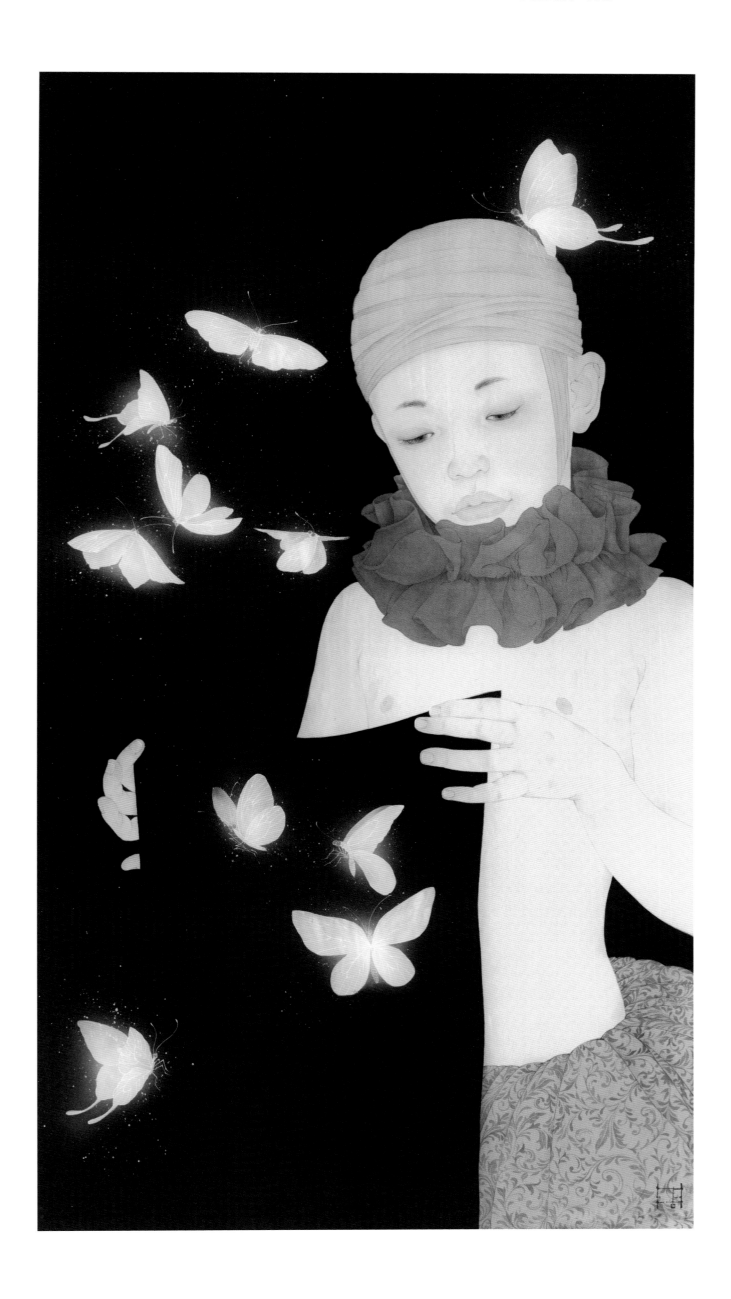

《預言》步驟詳解

　　主角是生活在森林的孩子，森林的法則是勝者爲王。她既要敬畏自然，又要在這殘酷的法則中努力博取生機。小麥色的皮膚，蓬鬆的長髮，透過眼睛，也許你能看到她貌似強大又柔弱的心。

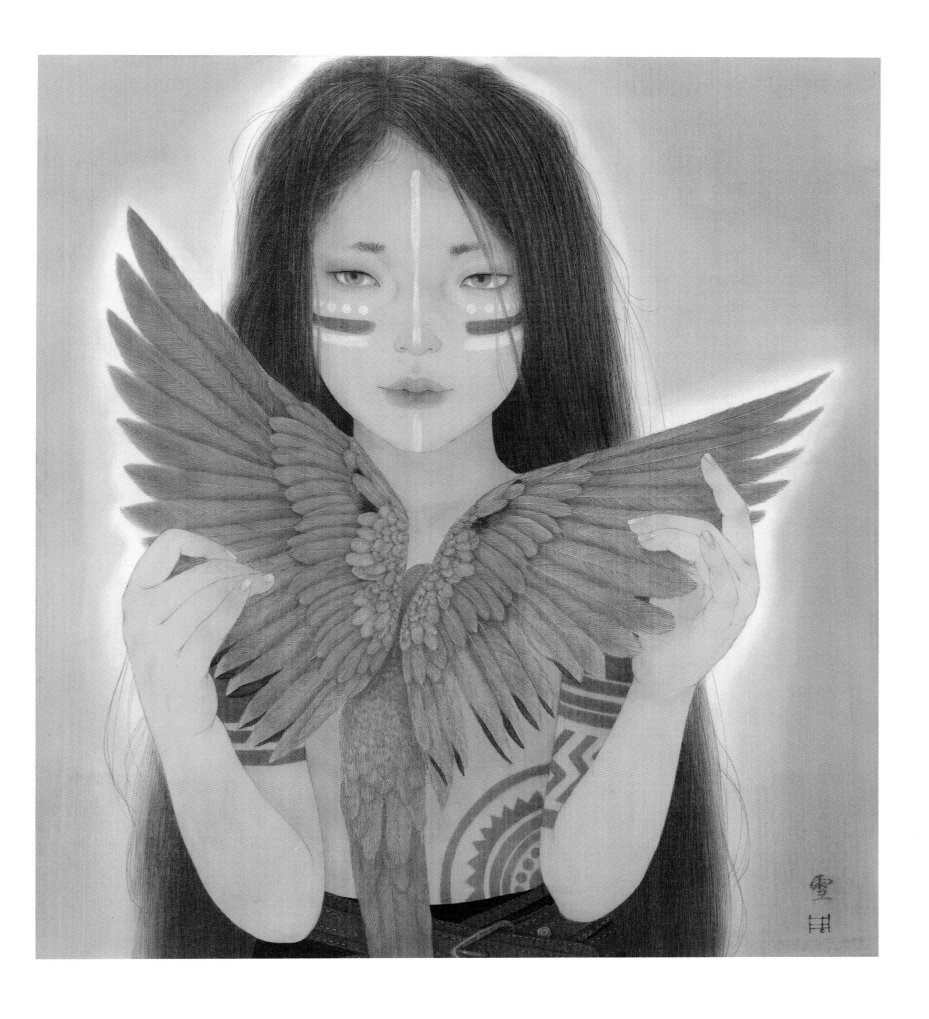

預言　絹本設色　37cm×33cm　2022年

鉛筆稿（底稿）。

畫人物少不了要有模特兒，面對模特兒我們要仔細觀察。透過反復推敲去刻畫形象，去組織綫條，經過提煉取捨，主觀加工處理，這樣才能有一個完整的畫面。正面的人物、微亂的髮型、小鳥的翅膀展開成"v"字形。抬起來的雙手，相似的動作，錯落的位置，將原來對稱的構圖打破，讓畫面的整體看上去既平衡又有趣。設定好綫條的疏密節奏，長髮的綫條和鳥身上羽毛的綫條質地不一樣，所以密集程度也是有區別的，不可同等對待。密是爲了襯托人物身體的疏，這樣畫面就會既對立又統一。（圖1）

圖1

過稿。

絹很透明，我直接用毛筆過稿。我畫畫基本上是戴手套的，因爲手上的汗和油脂會污染絹面。執筆的時候，一定要注意用力適中，起筆要含蓄，收筆要穩，筆筆送到位。勾綫稿之前，首先要對整幅畫的色彩有一個總體的計劃，根據畫面來區分勾綫的顏色。這張畫中的頭髮我想設定爲偏黑的茶褐色，用墨色加了一點點胭脂。皮膚用墨色加赭石，鳥兒調了灰綠色勾綫。勾綫對一幅畫是非常重要，體現了畫者對綫條的認識和對毛筆的掌控程度。要提升這些能力就要求畫者平時多積累、多練習啦！（圖2）

圖2

　　在勾綫的時候，我把人物結構稍微染了染，然後將整個膚色罩染一遍。常在野外奔跑的孩子皮膚通常比較黑、比較健康。所以我用赭石加朱磦加墨，調製出半透明色，慢慢地一筆接一筆薄塗。罩染時把眼睛空出來。髮際邊緣用水筆接染，讓膚色自然過渡到髮絲中。（圖 3 至圖 5）

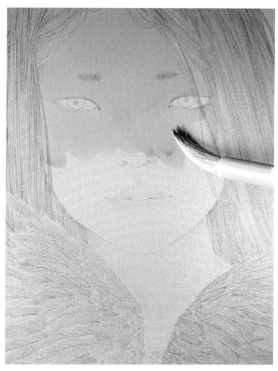
圖 3

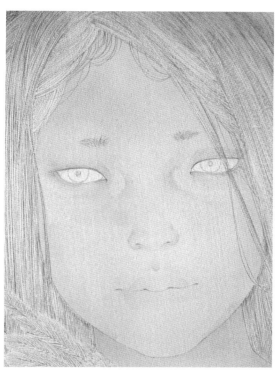
圖 4

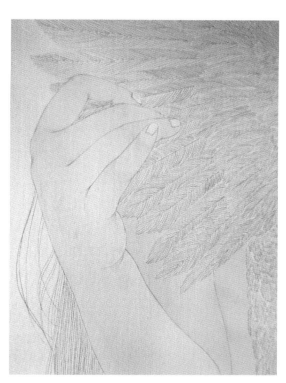
圖 5

　　五官從眼睛開始刻畫，畫有東方特色的單鳳眼，瞳孔要有虛實變化。整體處理一下眼球和下眼瞼。等乾的過程中分染頭髮，我希望頭髮是有一點偏暖的茶褐色，所以用赭石加藤黃再加一點墨。頭髮乾了又罩了一層薄薄的赭石。繼續畫眼睛，用大紅加赭石染內外眼角和上眼瞼，外眼瞼要染得虛一些，每一步的處理都是眼神和情緒的表達。（圖 6 至圖 9）

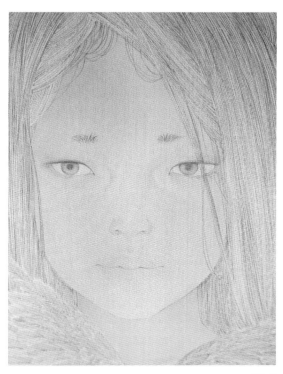
圖 6

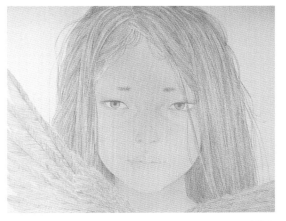
圖 7

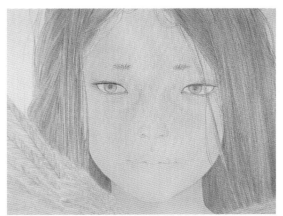
圖 8

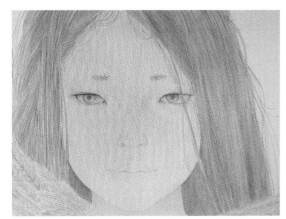
圖 9

　　人體的手指、掌心，面部的臉頰、鼻尖、耳朵等地方常常會充血泛紅，畫這些部分我稱之爲"染血色"。年輕女子和兒童身上的紅是白裏透紅，顯得更加嬌嫩，而有一類人是因爲長期在太陽下勞作呈現被曬傷的紅，這兩種紅是有區別的。這張畫中的紅既是兒童充滿活力的血色的紅潤，又是陽光曬過以後健康的金屬般光澤的紅。一般血色的表現用曙紅染五官，畫手指、手掌和脚可以在曙紅裏面加朱磦，這樣的顏色暖暖的。染色時用水色的最上層浮色，這部分最透明，然後輕輕地薄染，出來的顏色會非常微妙。嘴唇這一塊我想弱化它的唇綫，所以用清水把嘴唇周圍打濕，染了嘴唇。全部乾了以後再罩染一遍膚色。如果覺得之前顏色感覺不好，現在可以在膚色裏加一些冷色或者暖色進行調整。（圖 10 至圖 14）

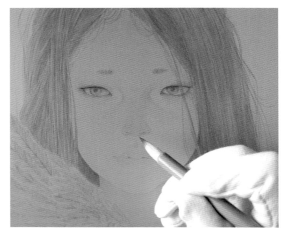

圖 10

圖 11

圖 12

圖 13

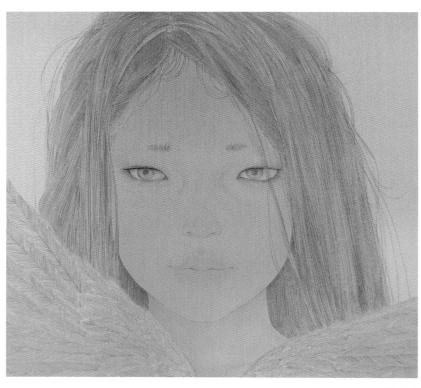

圖 14

　　由於畫步驟圖的原因，所以我想多表現一些材質的畫法給觀者作參考。整張畫面下半部分有點輕，我覺得正好利用這點，加一塊深色的裙子和皮帶，腰部還沒怎麼畫，在淺顏色上加深色是相對好改的。色調我還是選擇和整體畫面相協調的棕色，先把皮帶的大感覺鋪出來，鋪色的時候輕鬆一點，讓其有一些肌理變化，然後再慢慢地畫細節。皮帶用久了會產生一些自然的褶皺，用乾濕結合的畫法來找這些小褶皺。用同樣的方法去畫金屬的扣頭和鉚釘。小小針眼也不能忽略，雖然這一塊面積小，但是細節多，畫的時候要有耐心。　（圖 15 至圖 20）

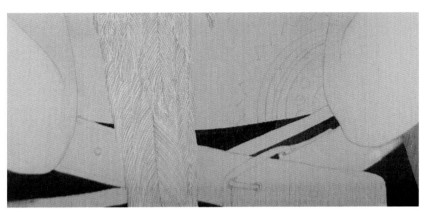

圖 15

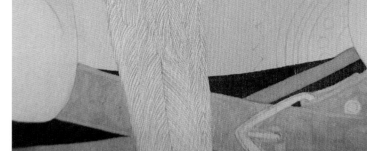

圖 16

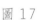

圖 17

圖 18

圖 19

圖 20

　　繼續加深頭髮，根據頭部結構和頭髮分布進行渲染，分染時注意結構的轉折變化，不能過整齊死板，注意虛實變化。特別是在邊緣處要自然過渡，不露痕迹。背景我用了黃褐色調來襯托人物主體，讓她處在一個如夢似幻的氣氛裏。（圖 21 至圖 23）

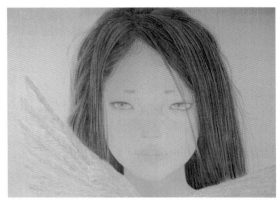
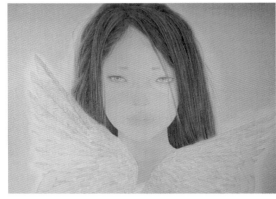
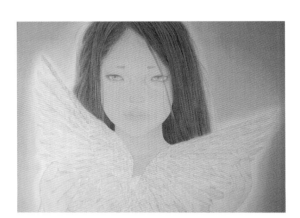

圖 21　　　　　　　　　　　圖 22　　　　　　　　　　　圖 23

　　這只鳥占了畫面最重要的位置，現在着重來刻畫它。張開翅膀的鳥兒，隨着鳥的身體變化，每一片羽毛的姿態都不太一樣，需要仔細觀察羽毛的形態變化。用花青染出前後關係和結構，然後用透明的綠色和花青罩染整體。繼續分染每一片羽毛，注意每一片羽毛的穿插關係，在分染的同時要注意色彩變化。分染多了就會有浮色，這時候用清水洗一遍，把浮色輕輕洗掉，這樣留下來的顏色會薄中見厚，非常穩。（圖 24 至圖 27）

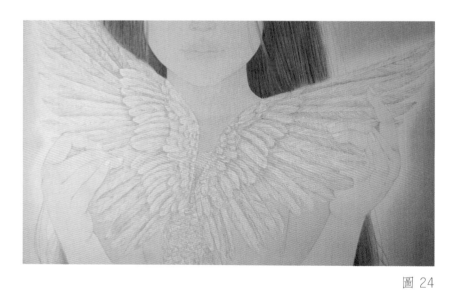
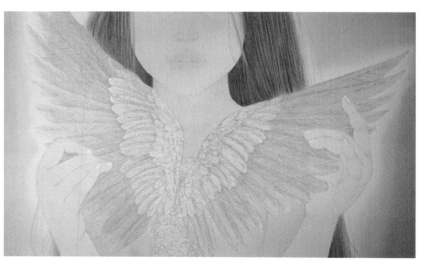

圖 24　　　　　　　　　　　　　　　　　　圖 25

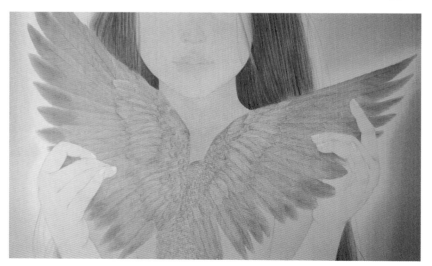
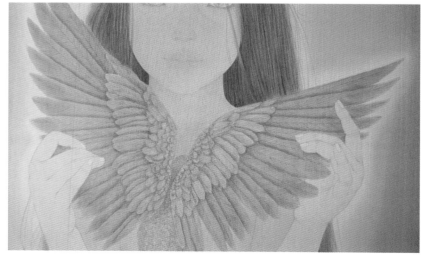

圖 26　　　　　　　　　　　　　　　　　　圖 27

　　多遍罩染羽毛用花青加三青和石綠，綫和色已經協調統一了。但羽毛不是單純的藍色和綠色，要把它的變化一點一點地染出來。藍色羽毛上會有一些綠色的漸變，綠色羽毛邊緣上會有更明亮的綠色。堅硬的羽毛，用勾綫的方式勾出白色的羽翮，讓它們支棱起來，那些柔軟的羽毛讓它們更顯蓬鬆。這些細節被捕捉到了，畫面也就更豐富了。（圖 28 至圖 34）

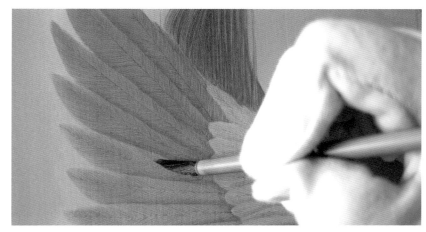

圖 28

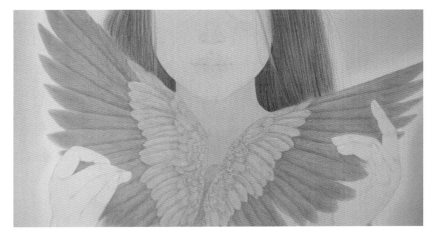

圖 29

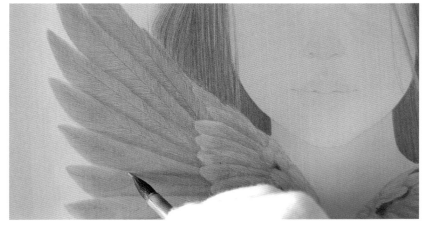

圖 30

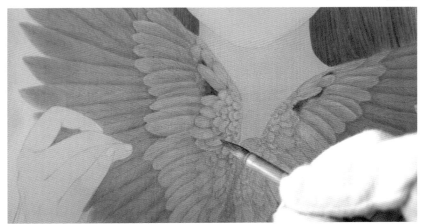

圖 31

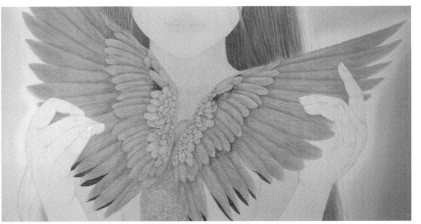

圖 32

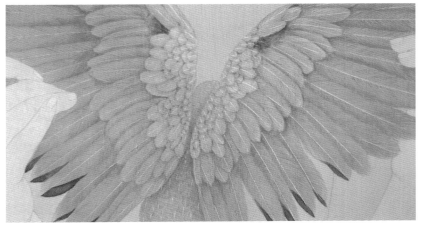

圖 33

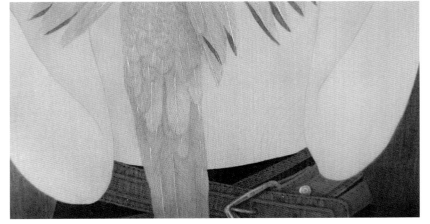

圖 34

繼續刻畫女孩的五官，在結構上染眼睛、嘴角、鼻翼，進而
加深膚色。（圖 35 至圖 36）

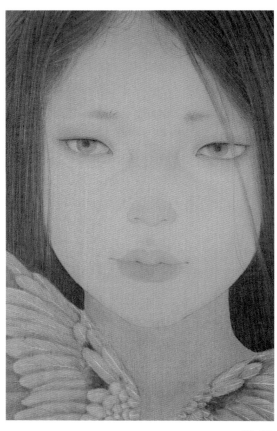

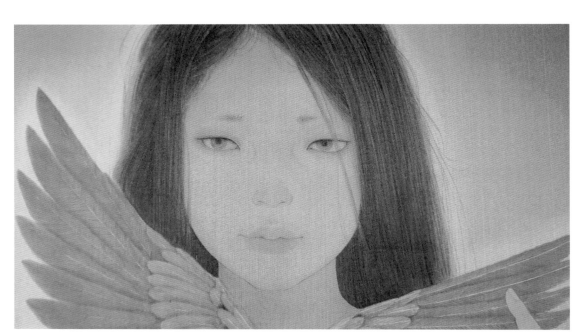

圖 36

圖 35

在臉和身體上畫彩繪，這些符號代表着通神、借神附體
等圖騰紋飾。臉上畫出用手塗抹上去的感覺，所以要有痕迹
感。身體上的紋身可規則一些，先用水溶性彩鉛畫出大致位
置，再反復上色。紅色的小色塊富有裝飾性，隨着身體的轉
折用胭脂分染，因此能産生不同層次的紅。（圖 37 至圖 39）

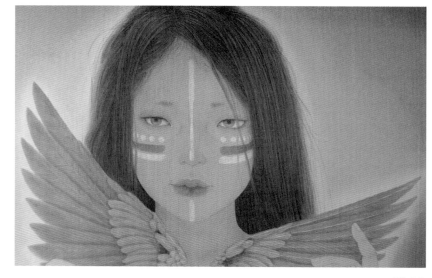

圖 38

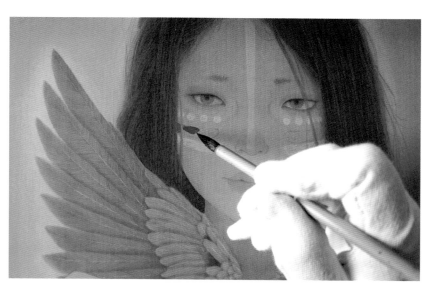

圖 37

圖 39

　　從整體進一步協調完善畫面。注意畫面的濃淡、虛實、強弱，深入細節。指甲上的月牙，眼睛中若隱若現的水光都需刻畫到位。反復調整大關係，最終達到畫面統一。（圖 40 至圖 43）

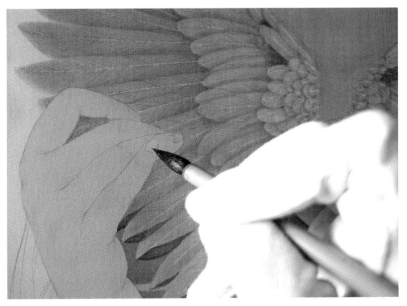

圖 40

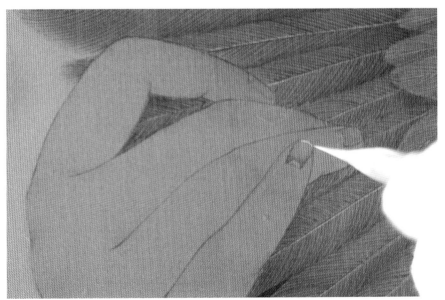

圖 41

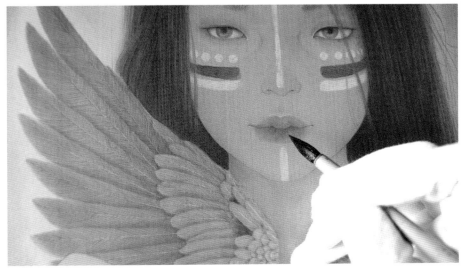

圖 42

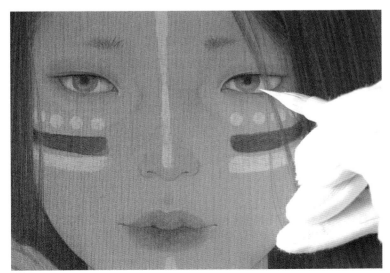

圖 43

《使人憂傷的是什么麼》 步驟詳解

這是一張側面的畫像，畫時要注意五官比例和頭、頸、肩的關係。少女皮膚白皙，五官綫條柔美，清澈的眼神和緊閉的嘴唇讓她有種倔强的氣質。藍色的天空和水面襯托出人物肌膚的温潤，畫面彌漫出寧靜的氛圍。

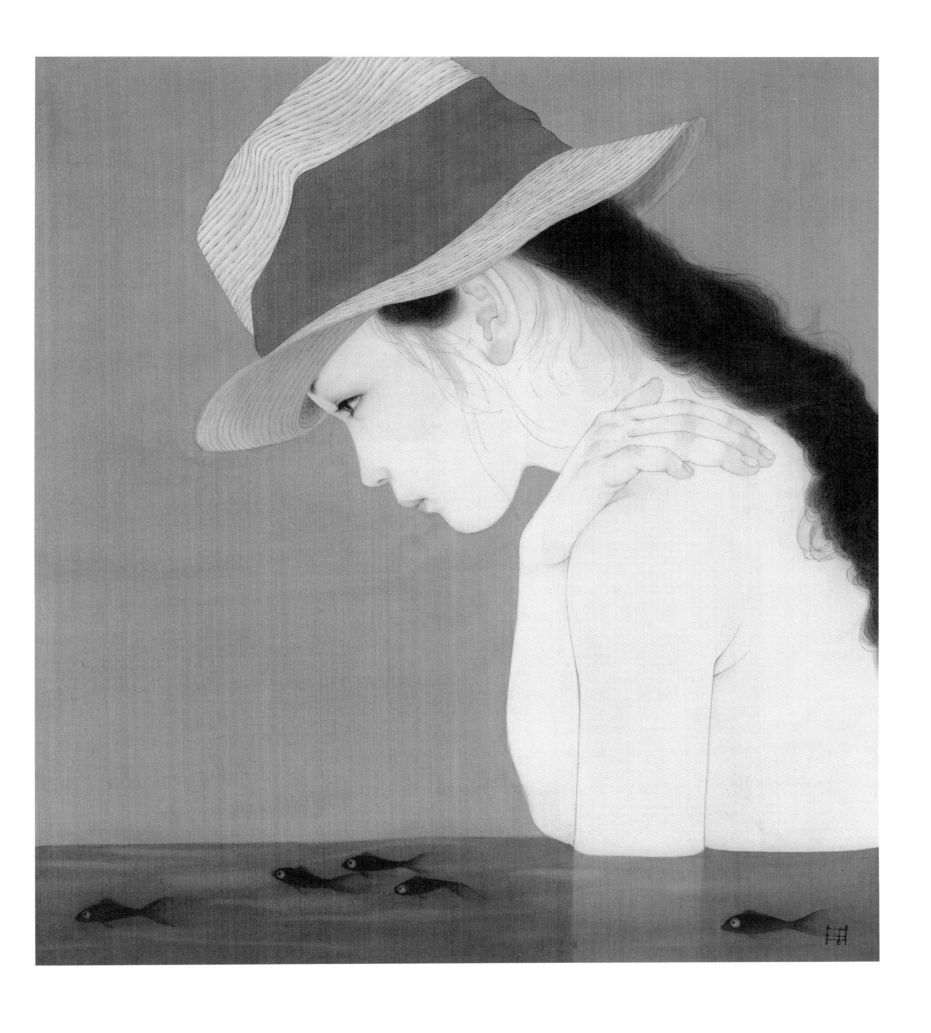

使人憂傷的是什麼　絹本設色　37cm×33cm　2022 年

　　鉛筆稿（底稿）是一幅畫的基礎，它直接影響到這張畫最終的呈現，所以我們必須認真對待，一絲不苟。人物形象的刻畫、綫條的組織，要反復推敲。底稿用鉛筆，用綫條來表現結構、空間透視關係與虛實關係。起稿時下筆盡量輕，要像用毛筆勾綫一樣抑揚頓挫。（圖 1）

圖 1

　　勾綫。底稿放在絹的下面，直接用毛筆過稿，勾綫中鋒行筆，入筆要頓，收筆要提，行筆要穩要慢要流暢。這時不用太強調力量感，追求一種平靜內斂的整體氛圍就好。我勾綫不純用墨色，我會根據畫面的需要來調顏色。黑頭髮用重墨勾，要注意頭髮的虛實穿插以表現體積；皮膚用棕紅色，帽子是黃色的，所以我用墨加點赭石勾綫。我在勾綫稿的同時會染一下人物結構，根據自己的感覺和理解去渲染，注意不要染得太實太立體。（圖 2 至圖 4）

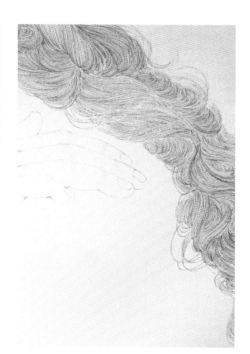

圖 2　　　　　　　　　　　　　　圖 3　　　　　　　　　　圖 4

　　人物渲染完了以後，開始畫藍色的背景。這張畫沒有整體平塗底色，而是繞開人物去平塗背景色。底色一定要輕薄，多次反復地渲染，不能操之過急。（圖5）

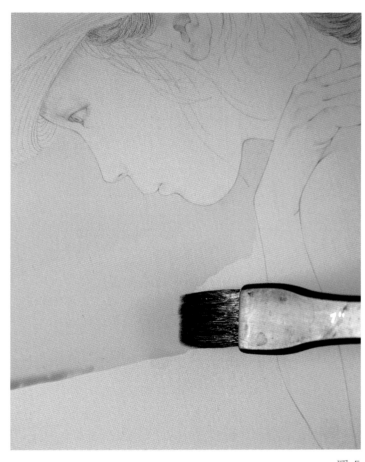

圖5

　　經過五六遍的底色渲染，它已經形成了一個比較沉穩而有厚度感的藍。這個時候要停下來，不要一次性把顏色畫到位；繼而去罩染面部和身體。皮膚用赭石加朱磦、石綠。每一張畫的人物皮膚顏色的調製都不一樣，會根據畫面的整體色彩和人物特點而改變。（圖6、圖7）

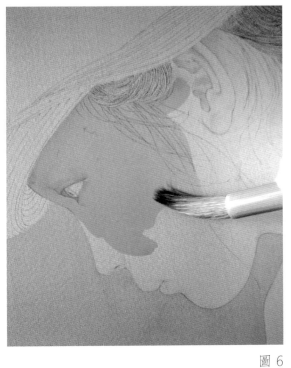

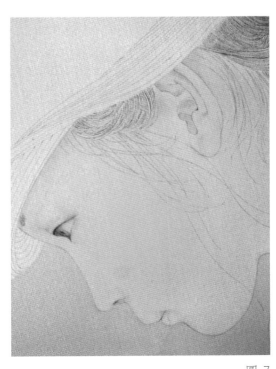

圖6　　　　　　　　　　　　　　　　　　　　　　　圖7

重點刻畫臉部細節，用朱磦、曙紅加一點點墨調水渲染面部結構，眼角、眉梢、
鼻翼、嘴唇都薄薄地反復渲染。分染要均勻乾淨，不能留水痕。（圖8、圖9）

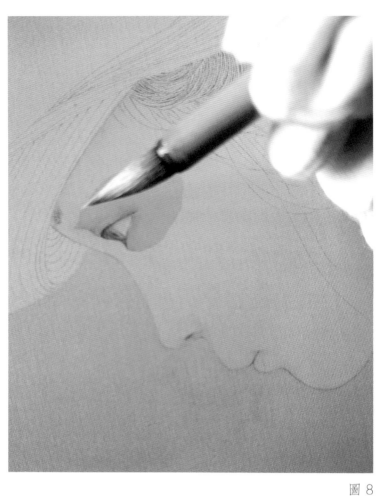

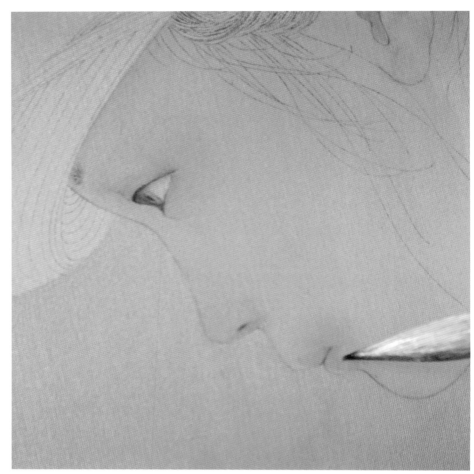

圖 8　　　　　　　　　　　　　　　　　　　　　　　　　　　　圖 9

少女的頭髮是很輕鬆地編在一起的，先正面分染頭髮，分染時水分要大一點，可
以用寫意的筆法來分染。絹本可以在反面上色襯托正面的顏色。我想讓髮色更濃黑，
所以在反面用了墨去染，反復染了幾次，這時把畫面翻過來看，正面的顏色基本上已
經達到我想要的效果。繼續調整頭髮的明暗關係，用勾綫筆順着頭髮的走向畫出細節，
頭髮和皮膚用極淡的墨過渡。（圖 10 至圖 14）

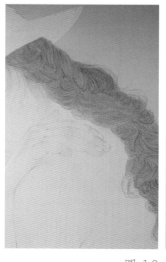

圖 10　　　　　　　　圖 11　　　　　　　　圖 12　　　　　　　　圖 13　　　　　　　　圖 14

　　鬢角處的頭髮跟臉部挨得特別近，所以處理起來要更微妙。繼續畫五官，注意眼瞼的形狀、角度和厚度。在刻畫眼球的時候要注意顏色和虛實，瞳孔不能過度清晰，染的時候讓它邊緣有點虛虛的感覺。一邊畫一邊要考慮到整體的面部關係。在黑髮的襯托下，臉部逐漸清晰了。（圖15）

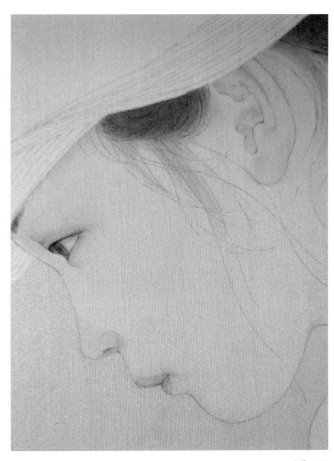

圖 15

　　勾綫的時候已經區別了草帽和緞面之間的不同。帽子先染出其本身的結構，染出受光面和背光面，但注意不要染得太立體，讓它有中國畫的"平"的感覺。罩染草帽和帽子上的緞面，着重於色彩關係就好。（圖16、圖17）

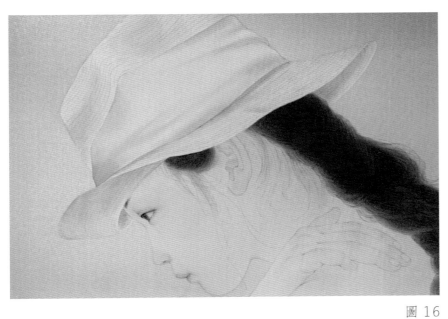

圖 16

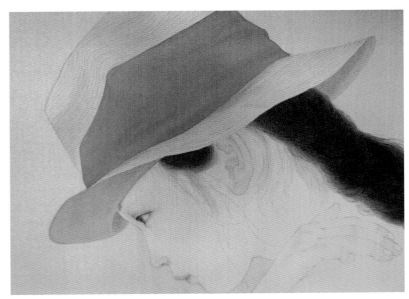

圖 17

帽子顏色在刷過幾遍以後，發現帽子顏色有點重，緞面顏色也偏紅了，不用着急，把畫面打濕，用毛筆輕輕地去洗它。把浮色洗掉一些，帽子整體變淡了，調一個偏暖的熟褐色平塗在緞面上。嗯，是我喜歡的棕紅色（圖 18 至圖 20）

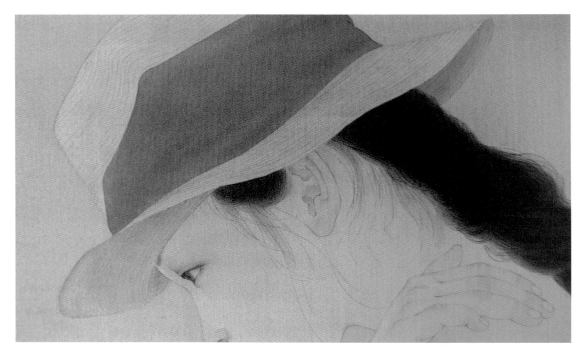

圖 18

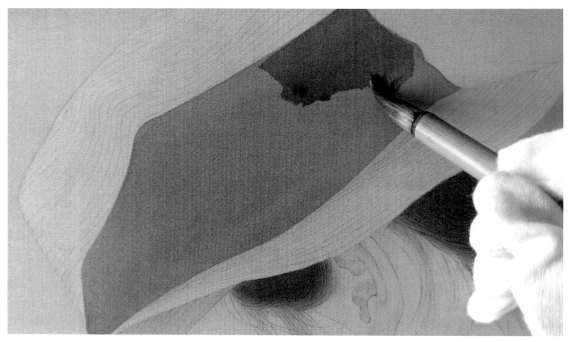

圖 19

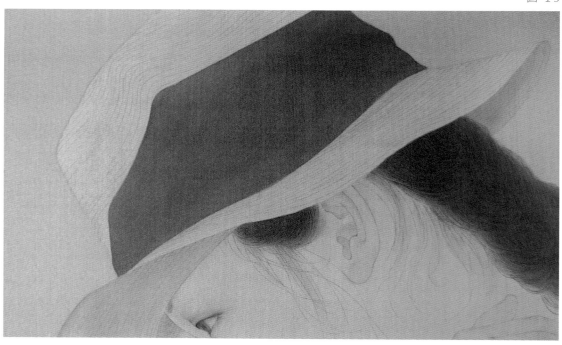

帽子顏色在刷過幾遍以後，發現帽子顏色有點重，緞面顏色也偏紅了，不用着急，把畫面打濕，用毛筆輕輕地去洗它。把浮色洗掉一些，帽子整體變淡了，調一個偏暖的熟褐色平塗在緞面上。嗯，是我喜歡的棕紅色（圖 18 至圖 20）

圖 20

　　整體地看畫面，現在底色的藍不夠深邃，繼續加深。畫畫的時候要不停地從整體到細節去畫，然後再從細節中跳出來看整體，不能孤立地畫一個地方。（圖21）

圖 21

　　底色更深了，臉部就顯得越發的白皙。繼續刻畫五官。眼睛是最重要的，瞳孔的反光加一點點白色染開，讓眼球更加通透；把眼睛周圍打濕，用勾綫筆去慢慢地畫眼角；眼綫用大紅加赭石去染，以增加其血色。睫毛根據眼球去生長，畫的時候需有規律，要有小小的錯落，這樣會顯得特別的靈動。嘴唇要柔軟，上下嘴唇不勾綫，直接按結構染出來，嘴角顏色稍微重一點就好。（圖22、圖23）

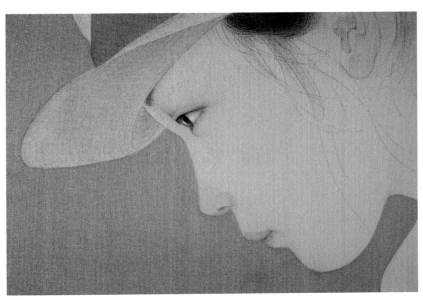

圖 22

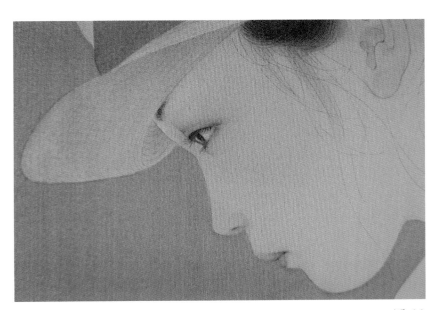

圖 23

　　繼續刻畫耳朵，注意外形輪廓綫條的起伏，深入渲染內部的結構。女孩的手綫條柔美，分染的時候要含蓄；關節的轉折用色一定要淡；手指尖血色比較重，用曙紅加朱磦渲染。（圖 24 至圖 26）

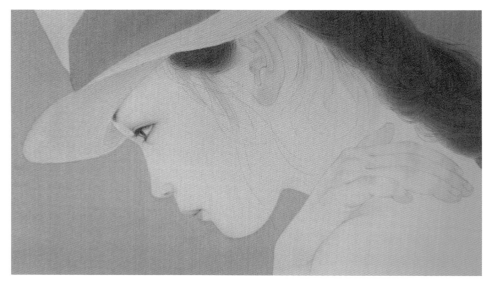

圖 24

圖 25

圖 26

　　刻畫帽子的細節。帽子是用草條一層層手工縫製的，仔細看相鄰的草條間會有小縫隙，看上去是粗粗細細有節奏的小綫條，這樣密密的綫條和整片光潔的紅色緞面形成了很有趣的對比。反復調整，讓帽子的質感呈現出來。（圖 27 至圖 29）

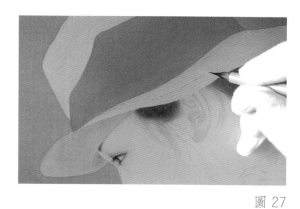

圖 27

圖 28

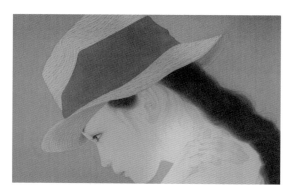

圖 29

　　畫面的下方是深色的水，畫上幾條紅色小金魚來呼應帽子上的紅色。不勾綫，
直接用大紅調墨色，一邊畫一邊染，注意魚的疏密關係。用硬一點的筆洗出水紋，因
爲魚很小就不用畫魚鱗了，最後罩上一層薄薄的朱砂，這樣就形成了小塊不透明石色
與水面透明藍色的對比效果，相映成趣。小小的魚，大大的眼睛，呆呆萌萌的，它們
錯落有致的排列與出挑的顏色令整個畫面富有節奏感，這一刻畫面慢慢甦醒了。（圖
30 至圖 35）

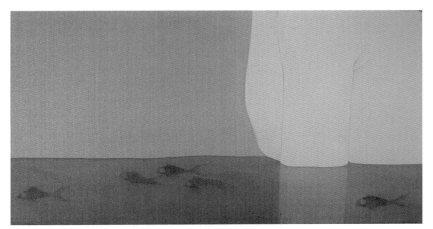

圖 30

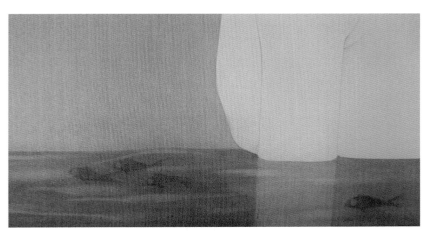

圖 31

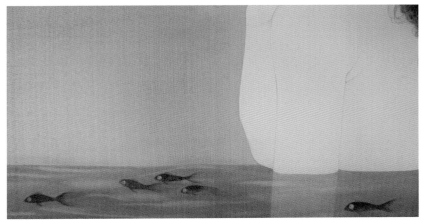

圖 32

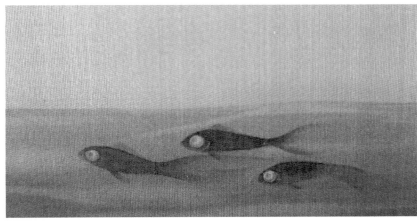

圖 33

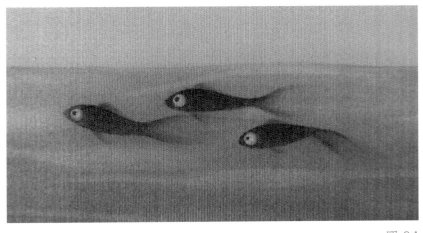

圖 34

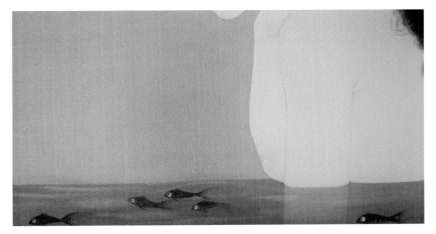

圖 35

記録幻想

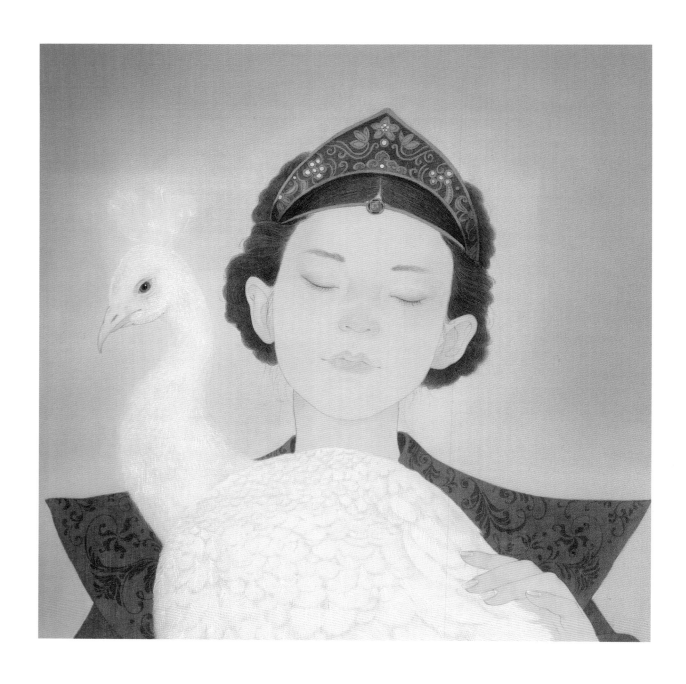

游・夢——追随者　絹本設色　96㎝×59㎝　2019 年

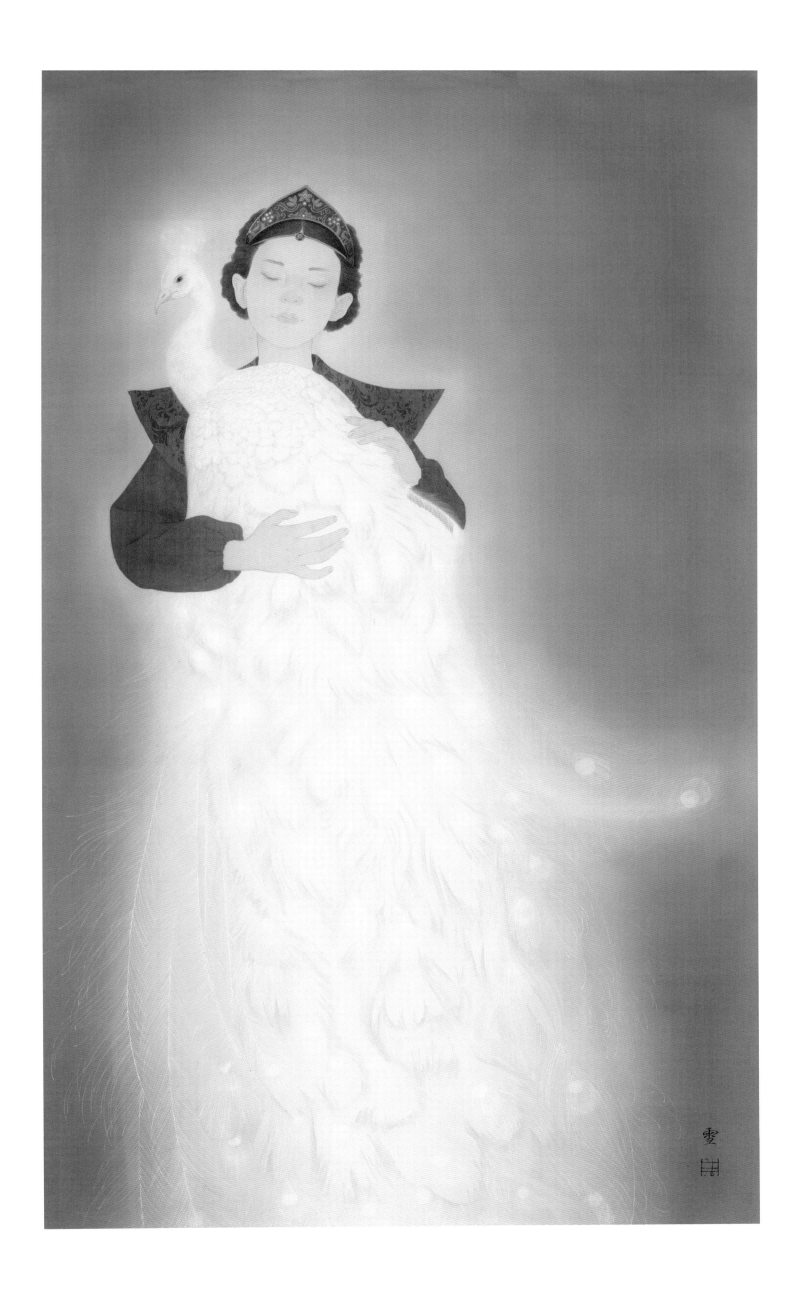

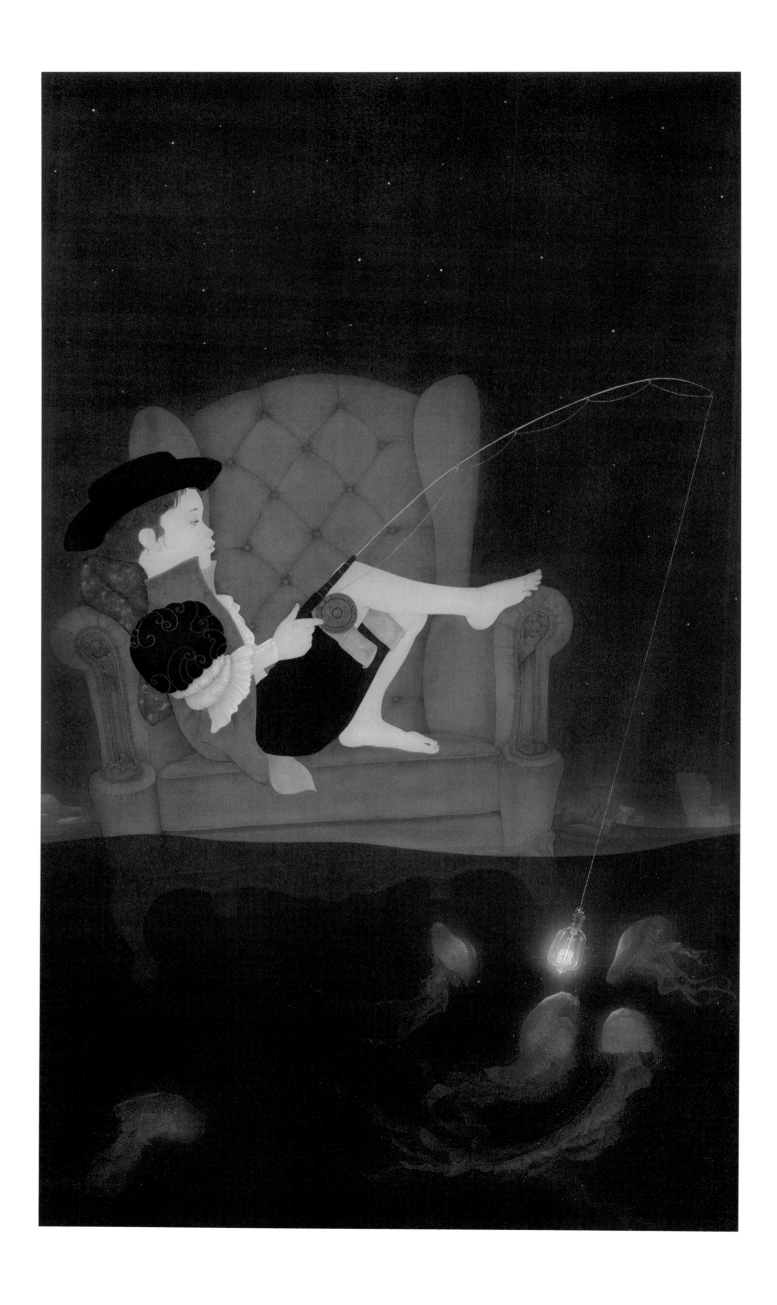

黄金時代　周雪

游・夢——那是一個溫暖的夜　絹本設色　119cm×70cm　2019年

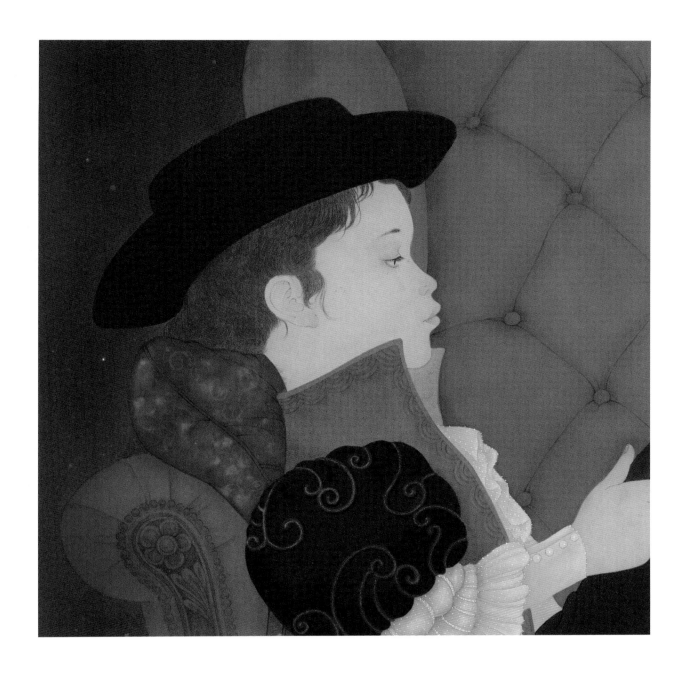

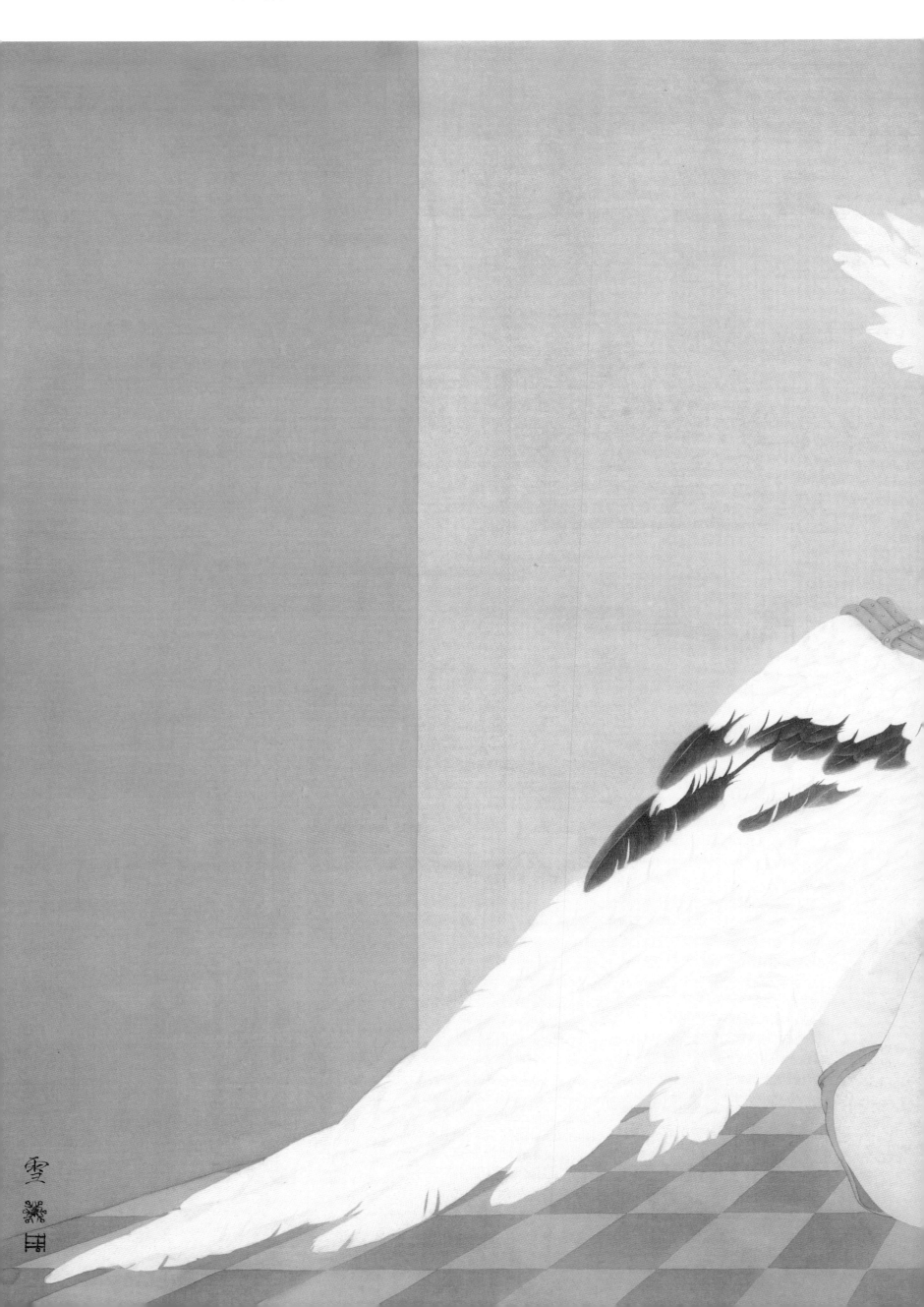

游·夢——無盡的夏天　絹本設色　61cm×91cm　2019年

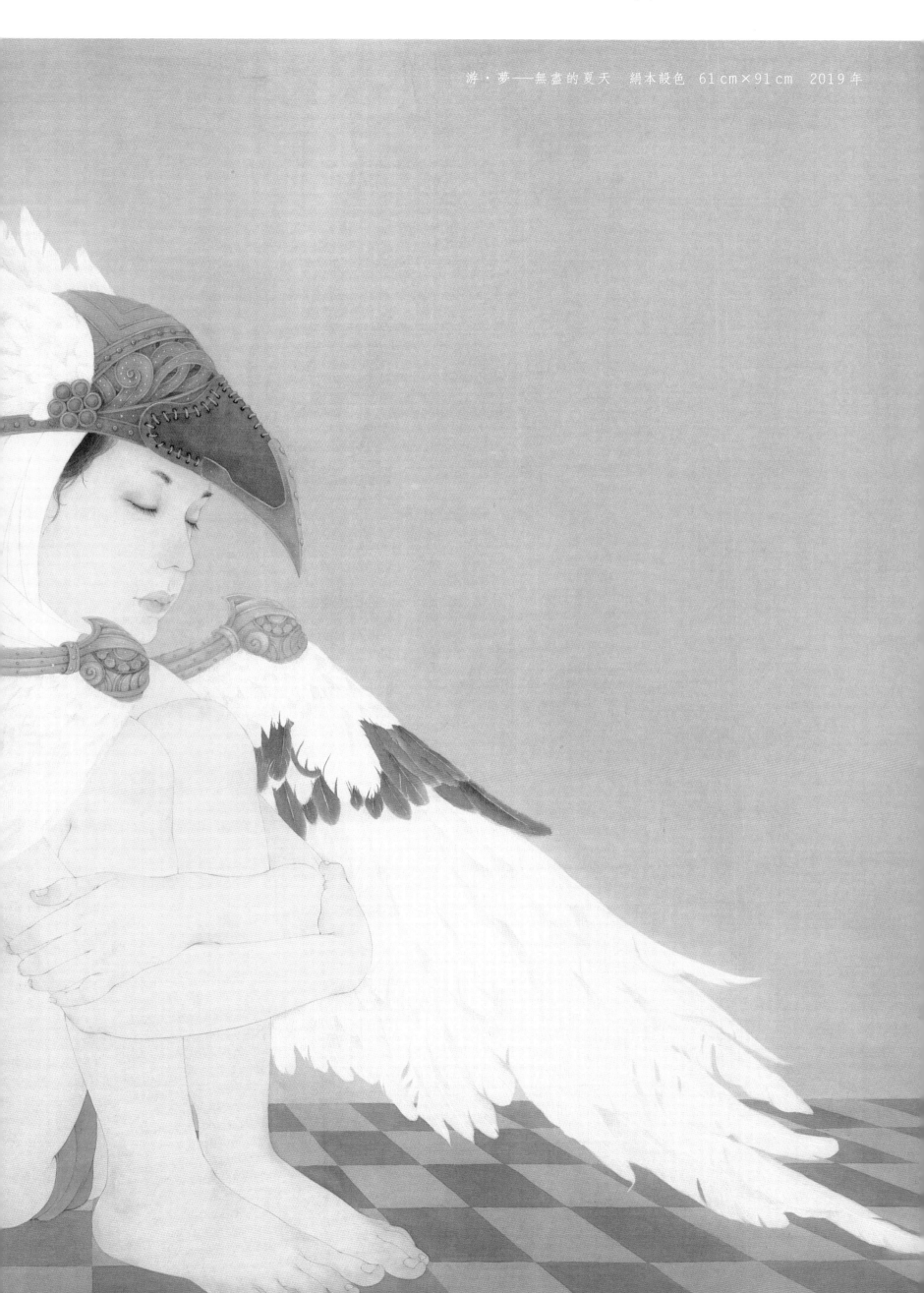

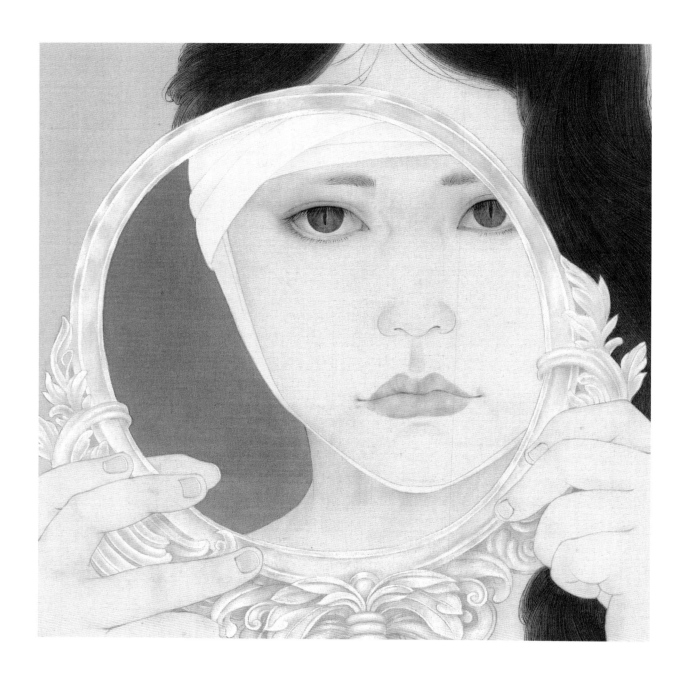

游‧夢——我知道你會在這裏　絹本設色　60cm×50cm　2019年

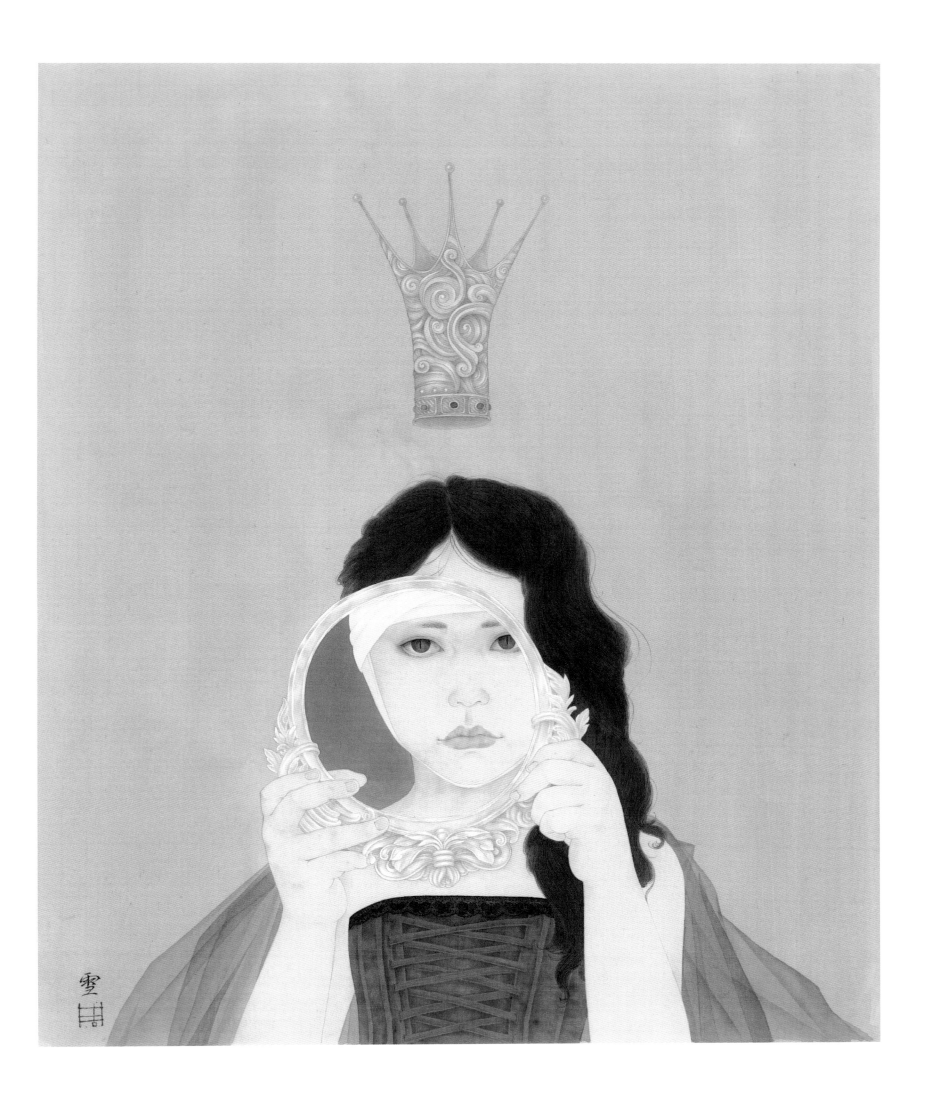

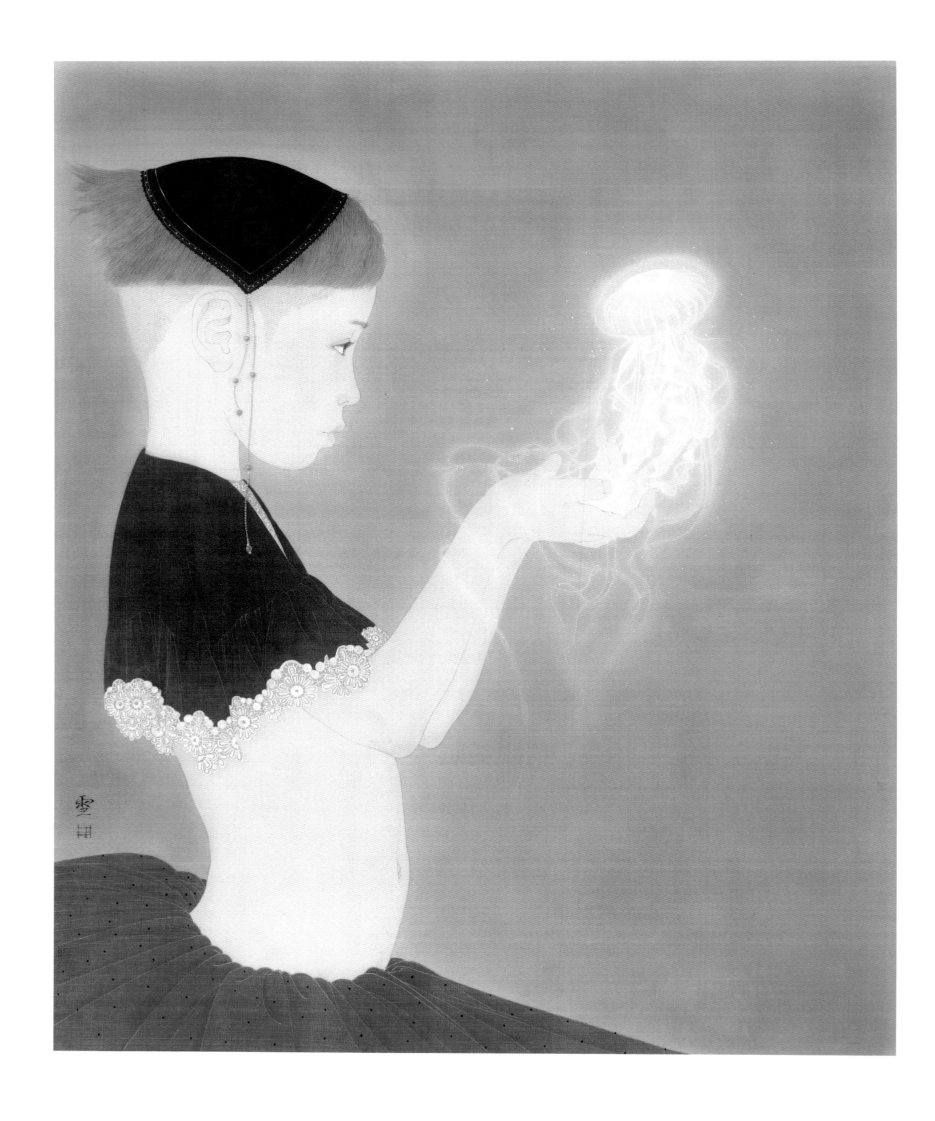

游・夢——你還記得嗎？　絹本設色　60 cm×50 cm　2019 年

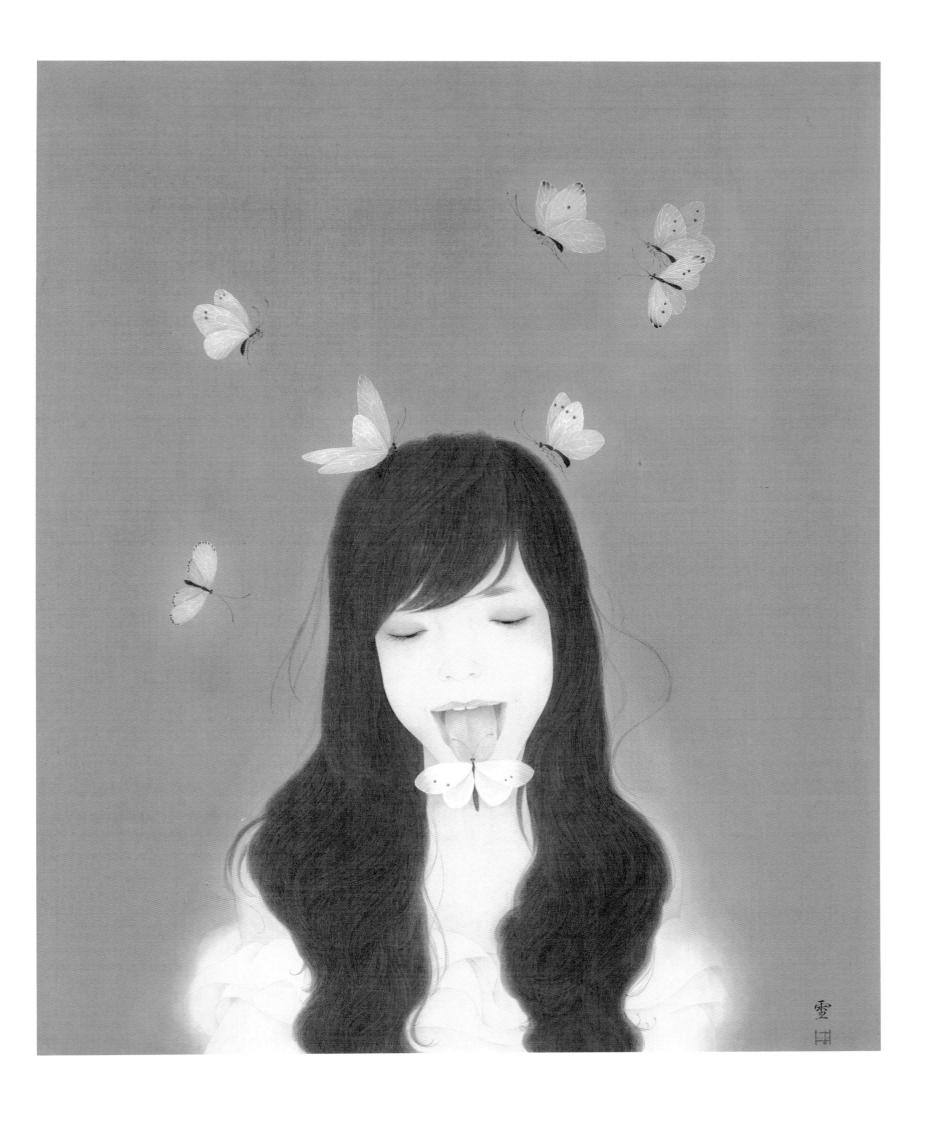

游・夢——偏愛　絹本設色　60㎝×50㎝　2018年

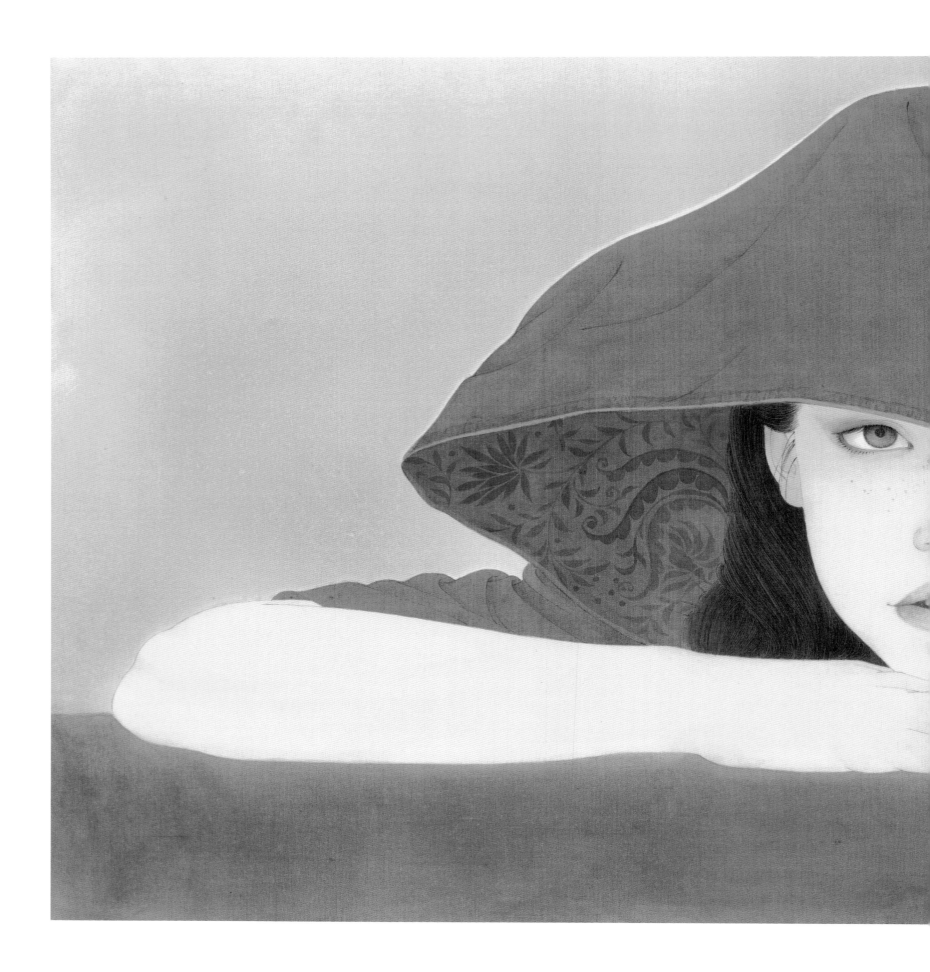

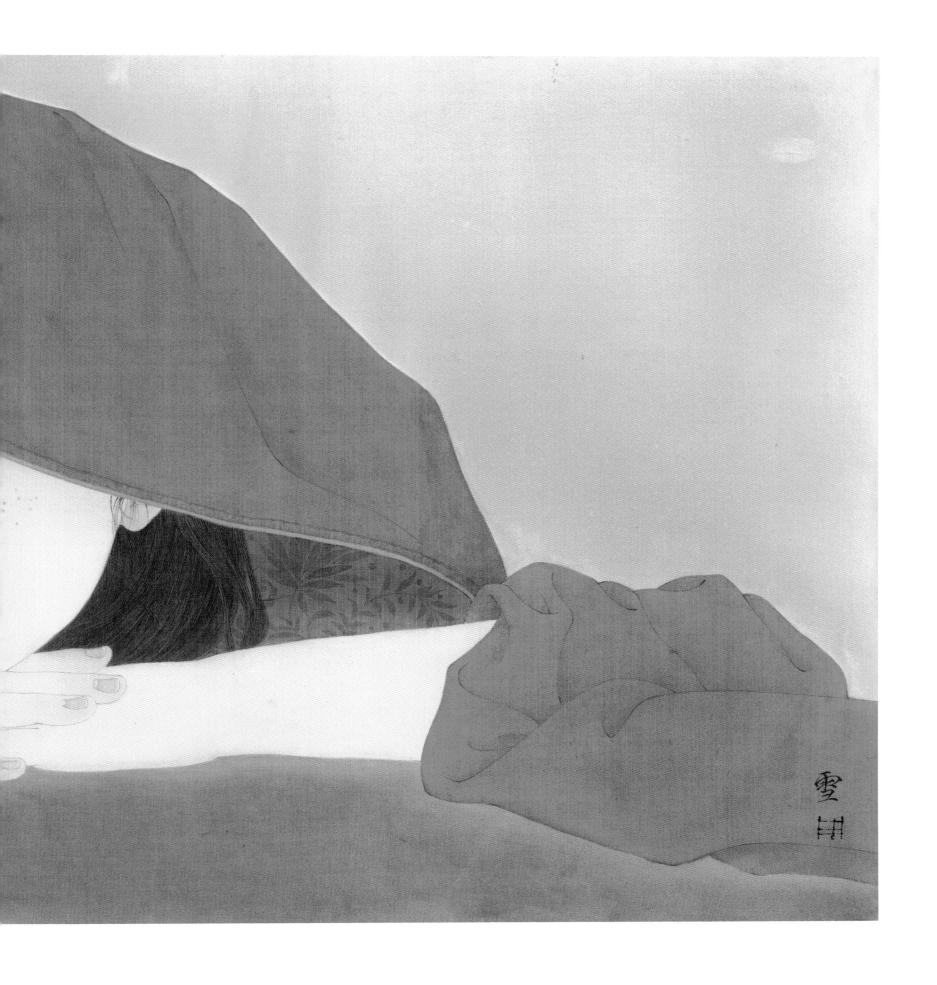

游・夢——這個世界與我無關　絹本設色　30 cm×60 cm　2019 年

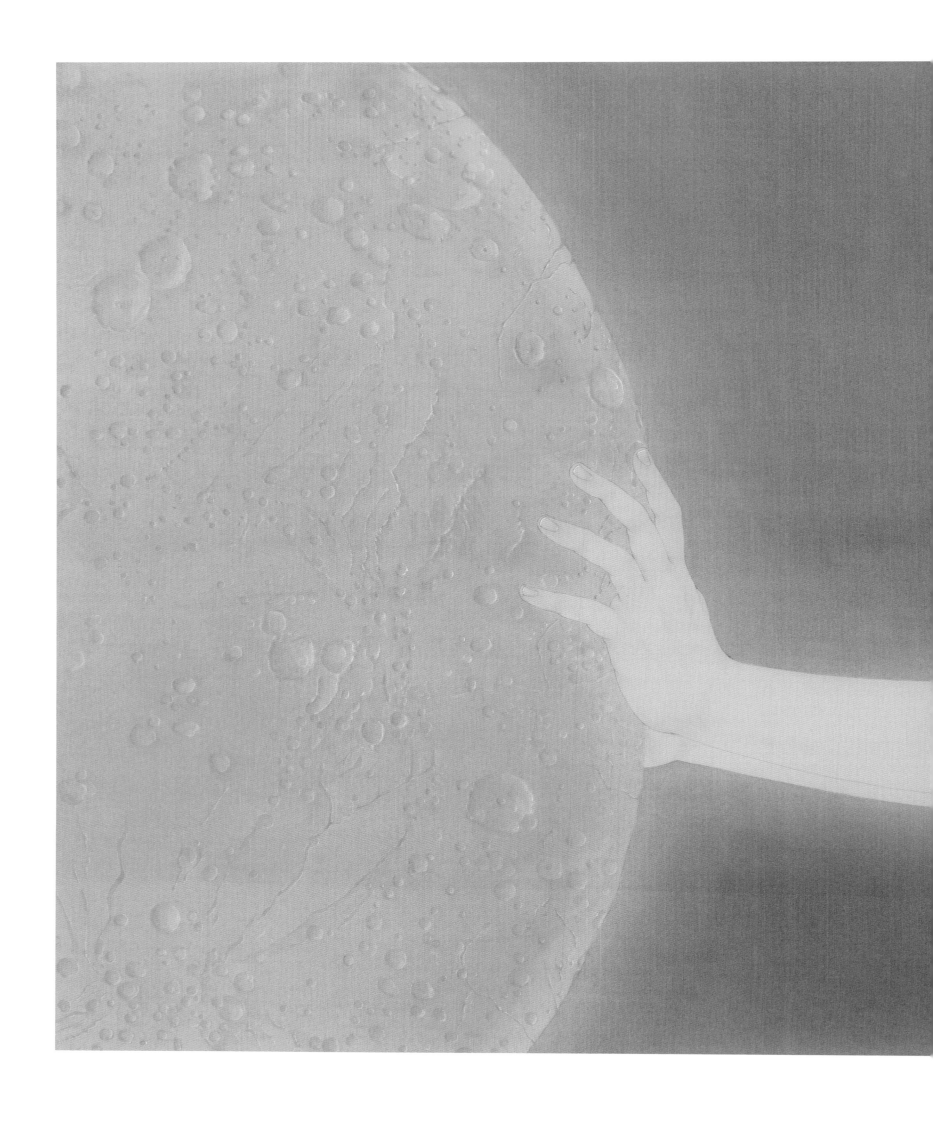

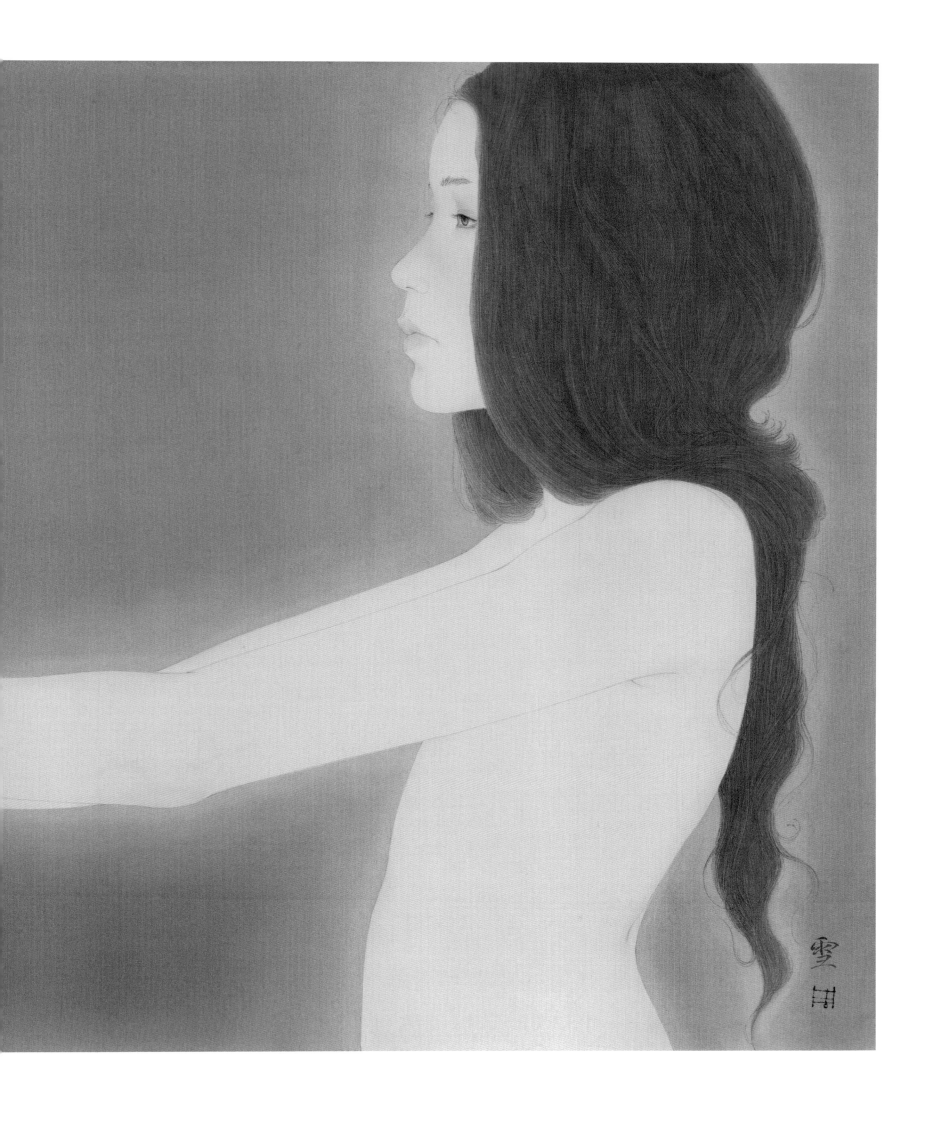

游・夢——傾訴之地　絹本設色　38cm×68cm　2019年

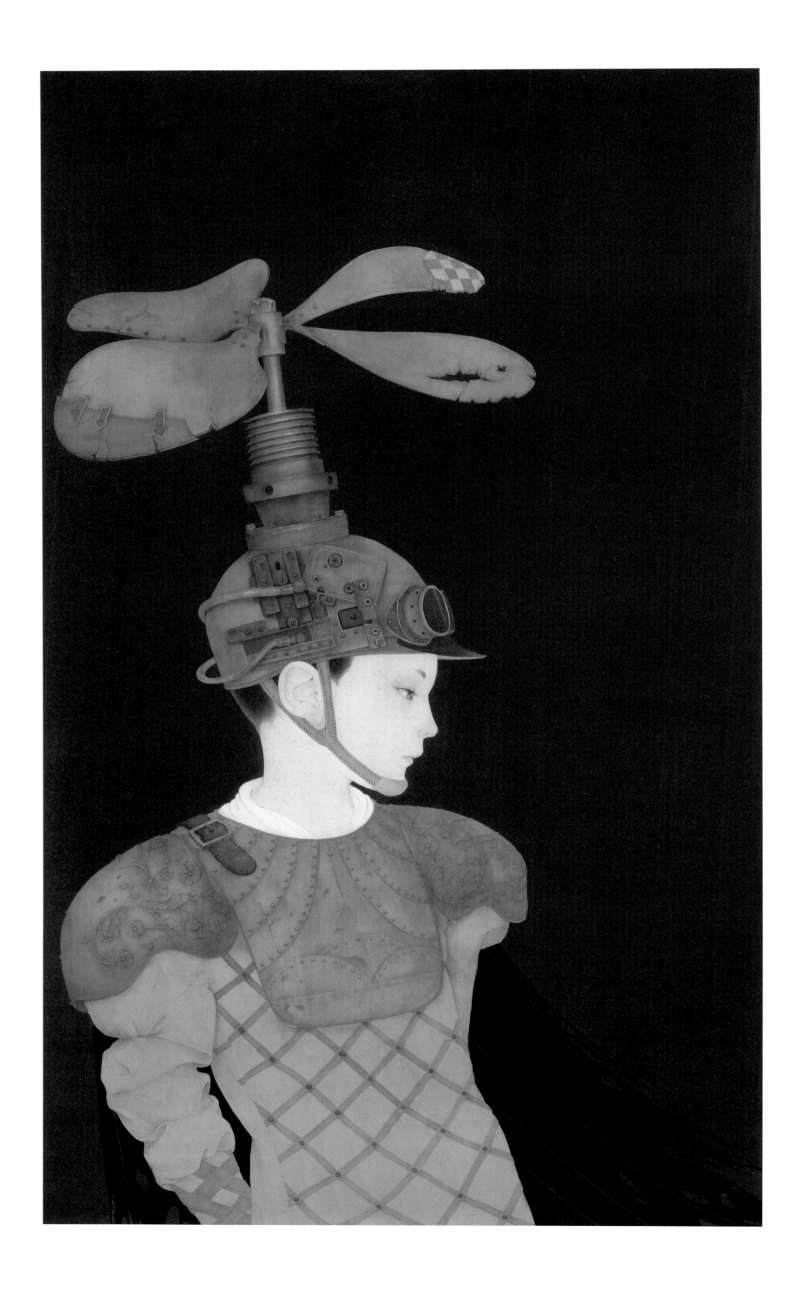

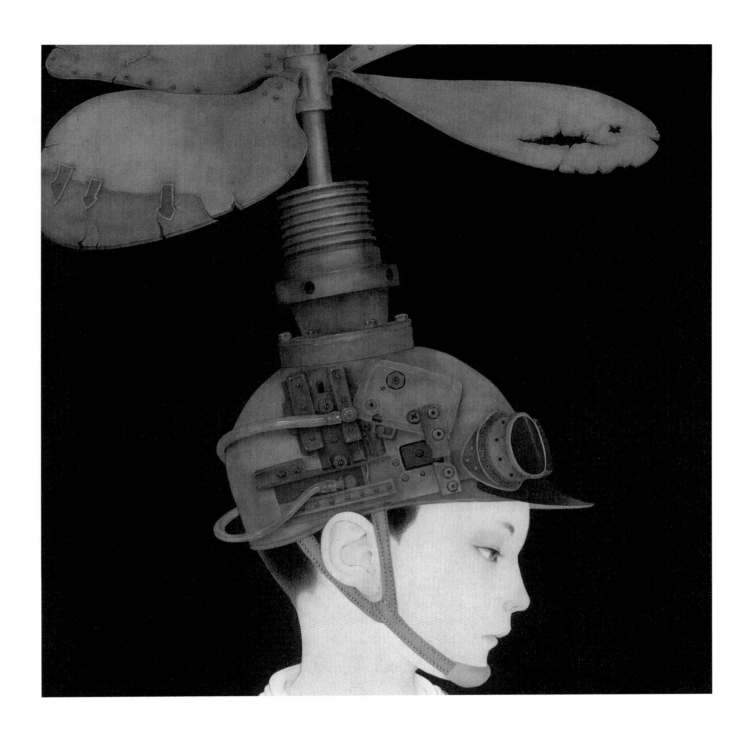

游・夢——我想飛去那個地方　絹本設色　99 cm×60 cm　2019 年

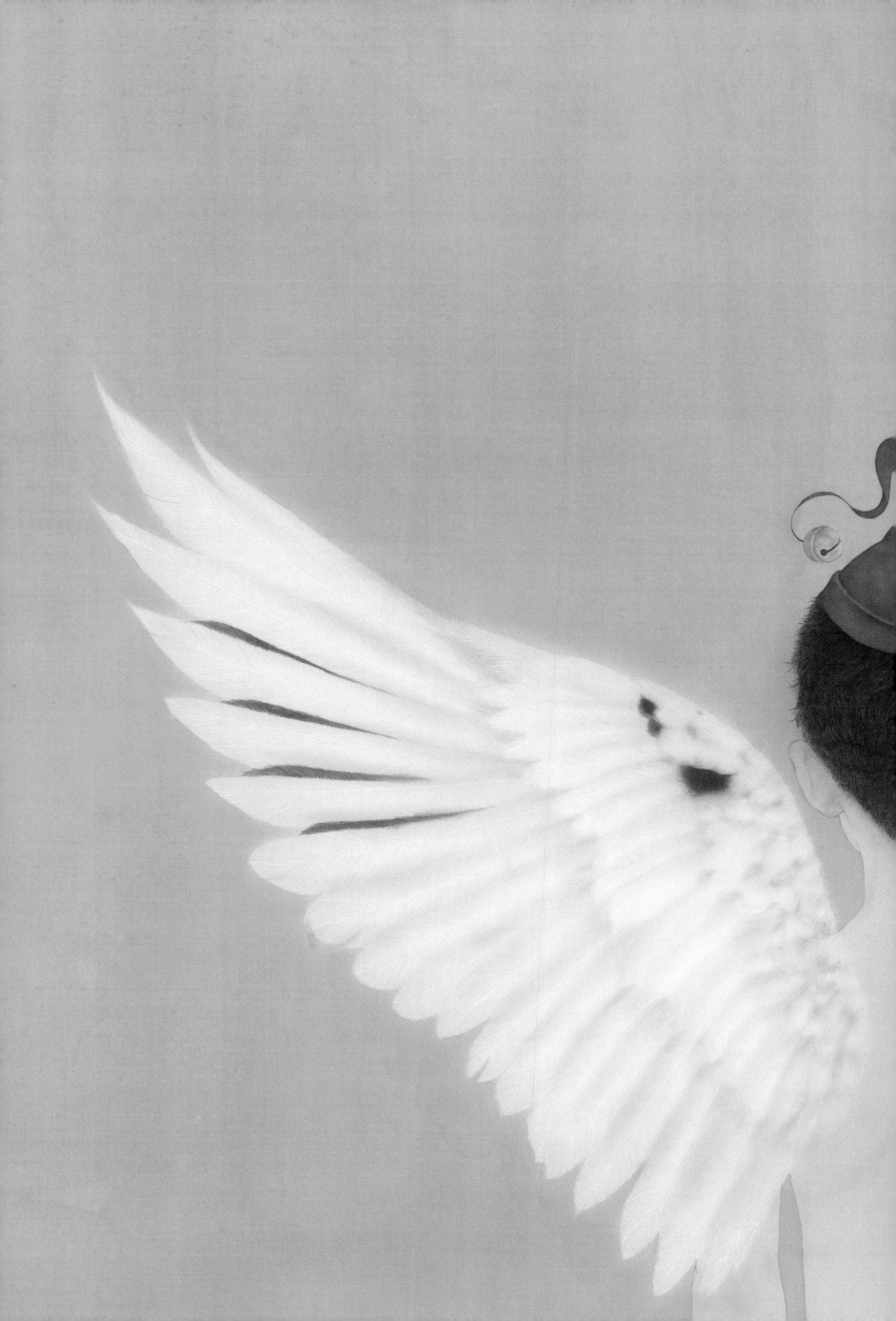

游・夢——我不是天使　絹本設色　59cm×88cm　2018年

雪
田

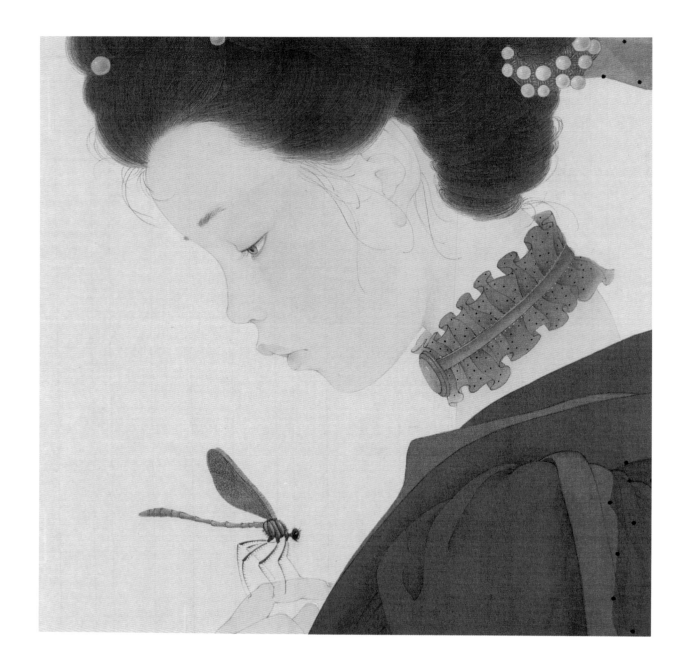

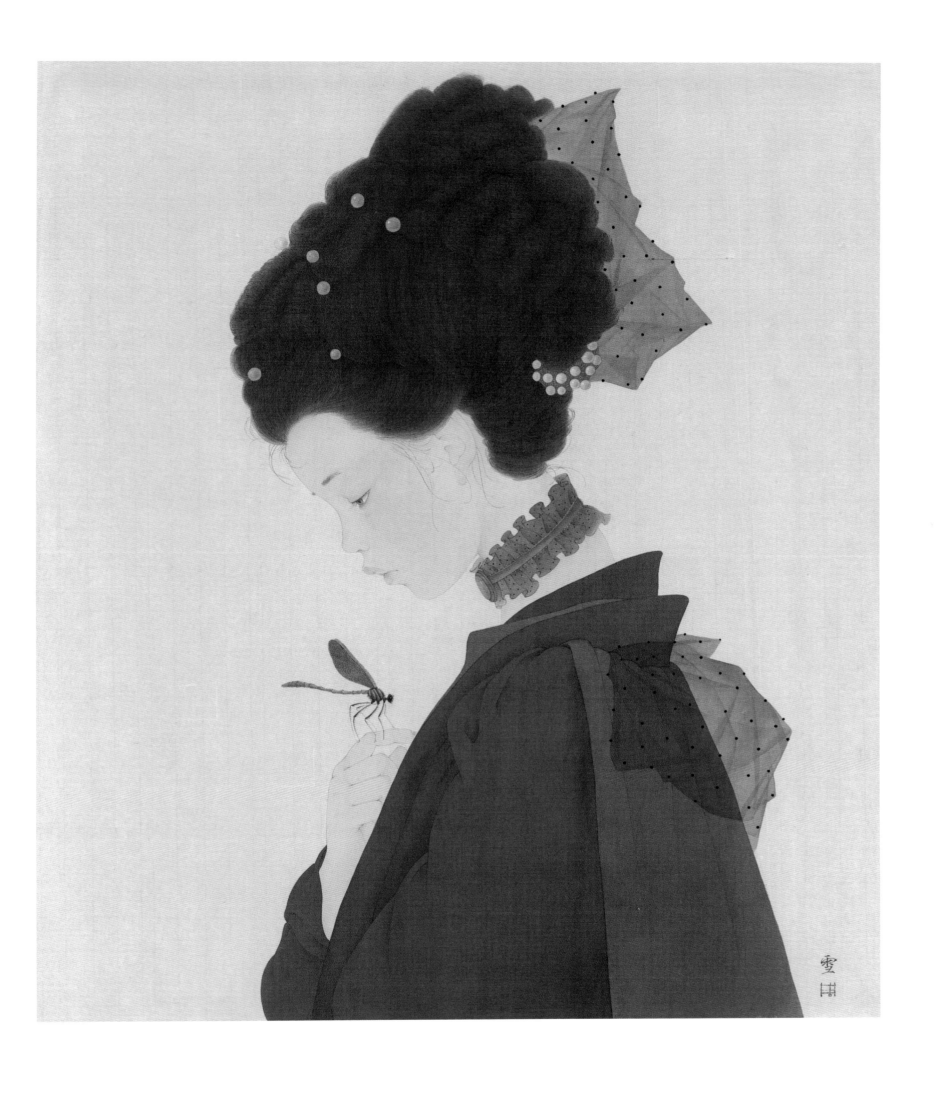

游·夢——我只看見你　絹本設色　60cm×50cm　2018 年

黄金時代　周雪

游·夢——窗外飛過一只鳥　絹本設色　60cm×50cm　2018年

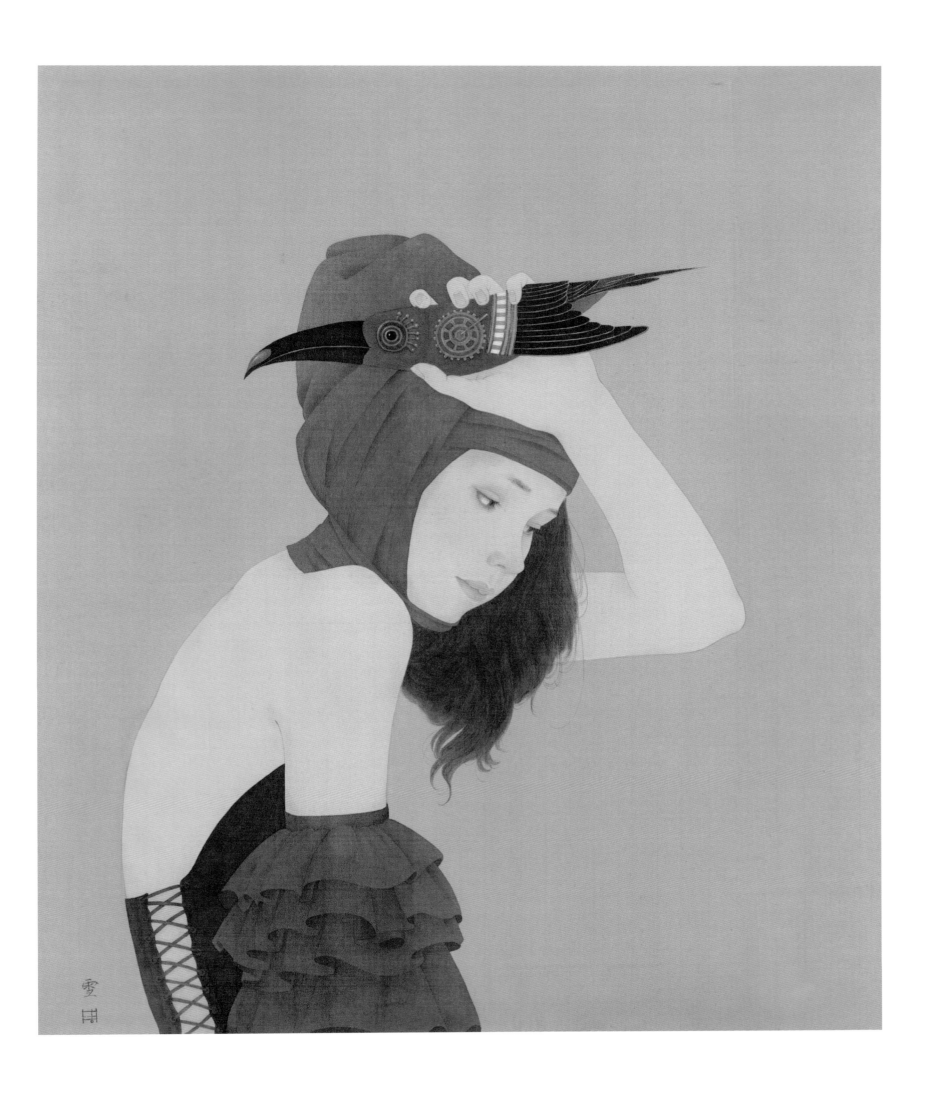

游・夢——我以爲我會遺忘　絹本設色　60cm×50cm　2018年

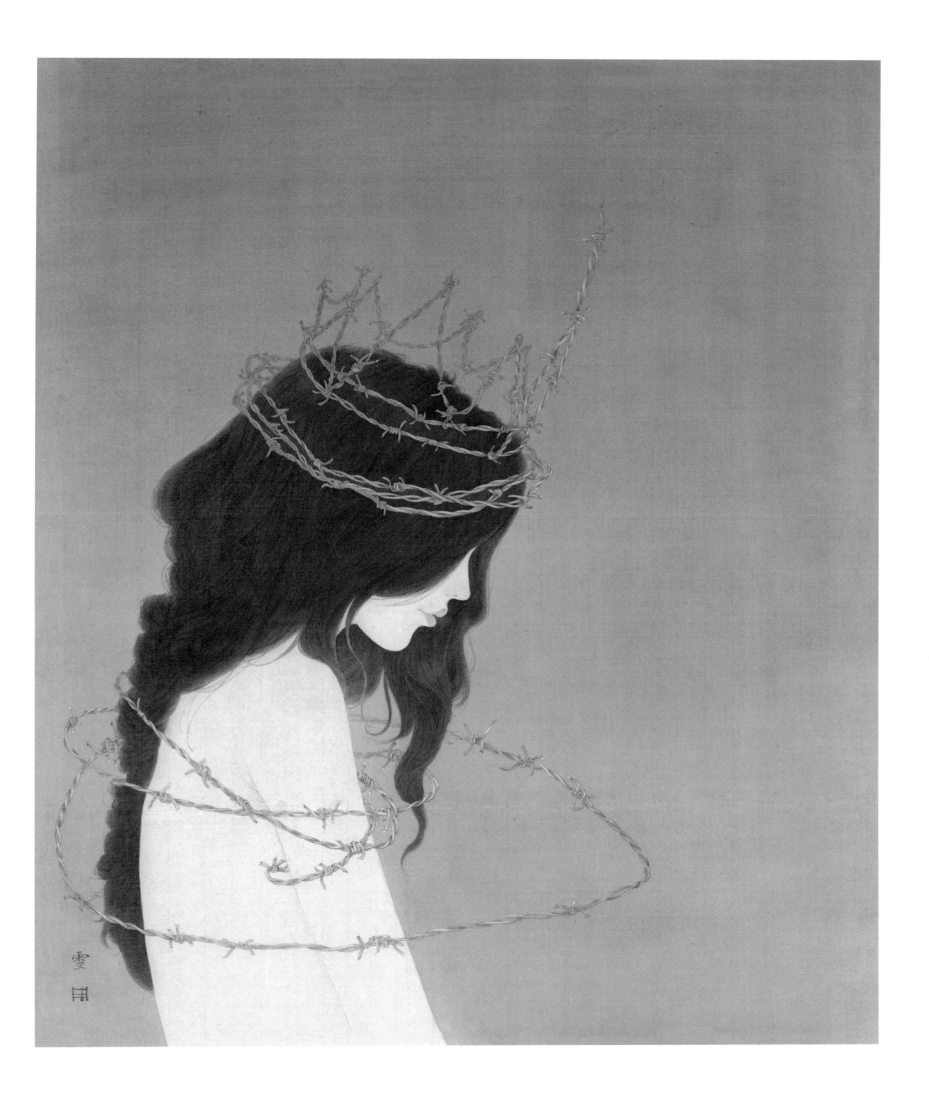

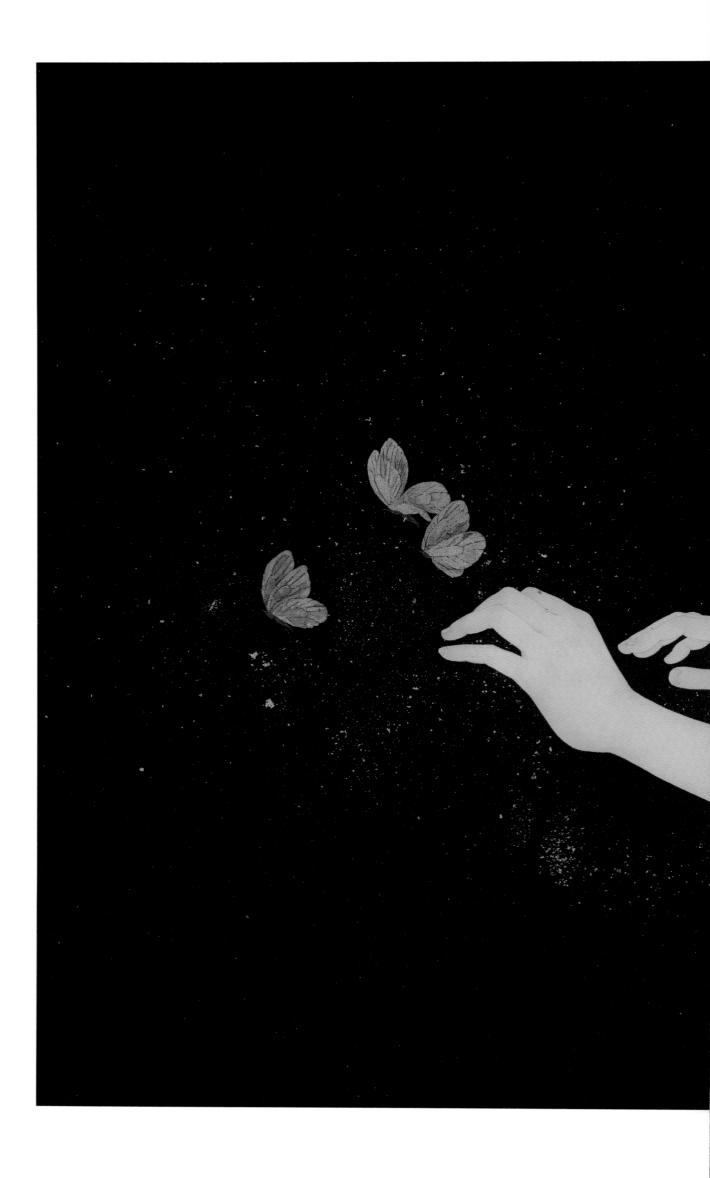

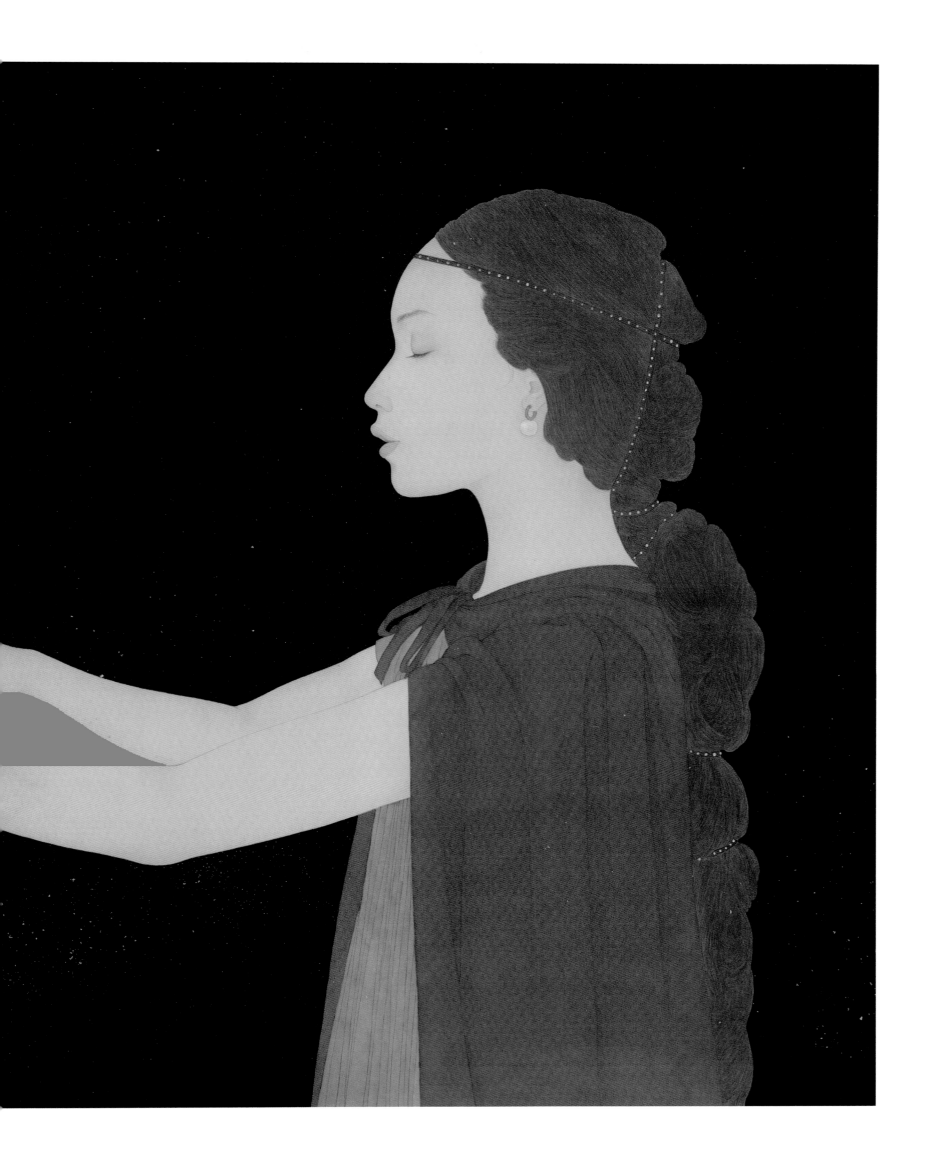

游・夢——心靈感應　絹本設色　61cm×92cm　2019年

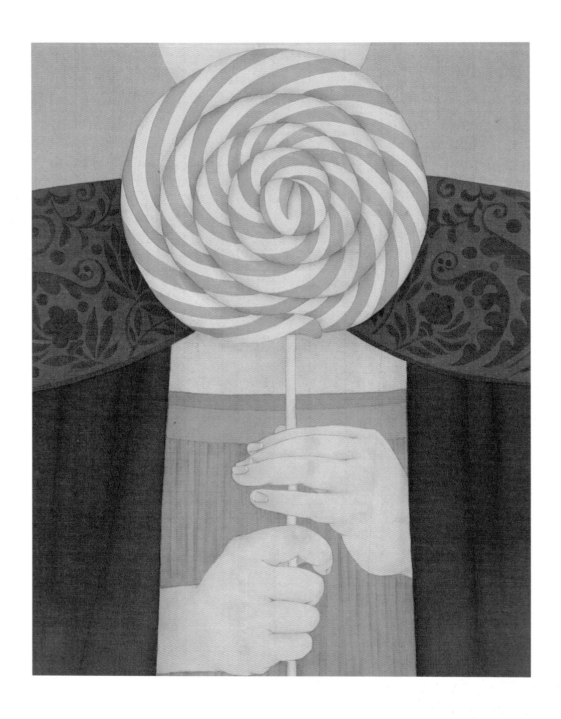

黄金時代　周雪

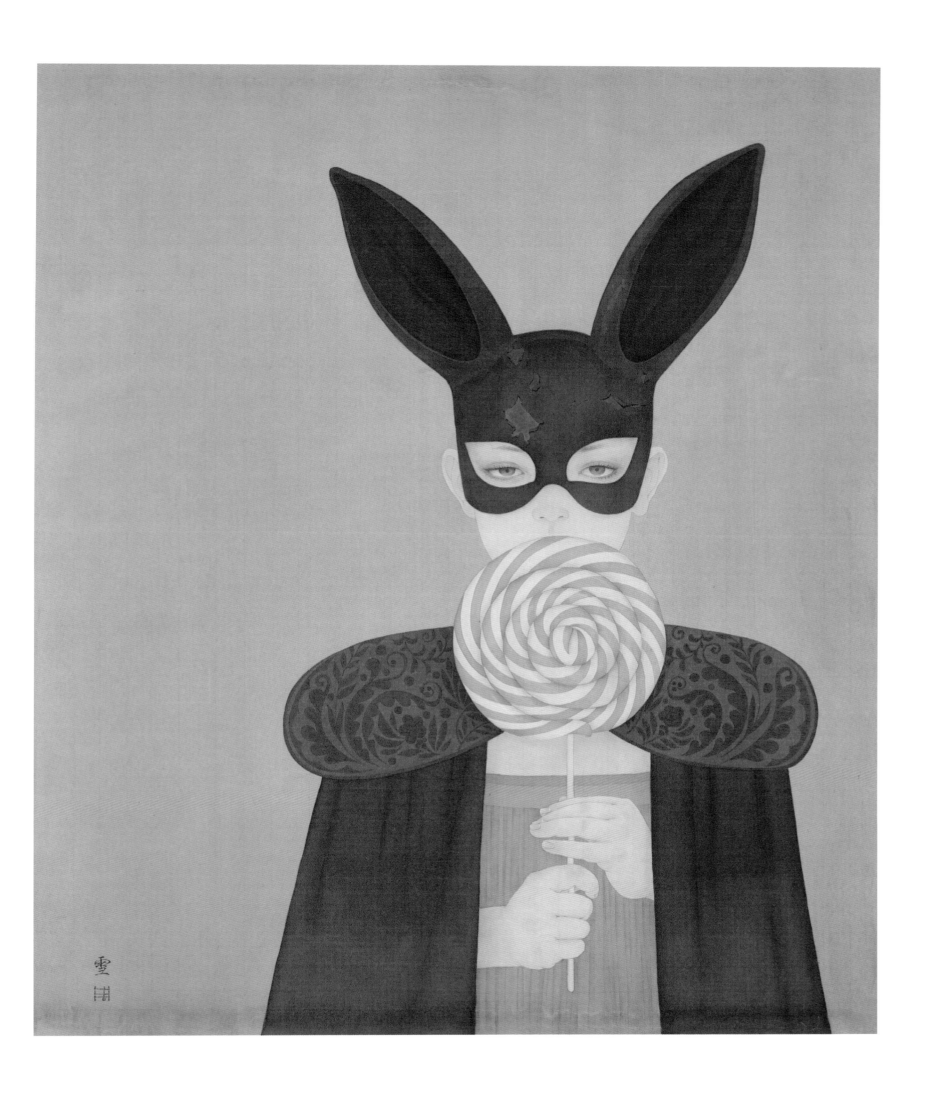

游・夢——嘉年華　絹本設色　60㎝×50㎝　2018 年

游・夢——冰淇淋之味　絹本設色　60㎝×50㎝　2018年

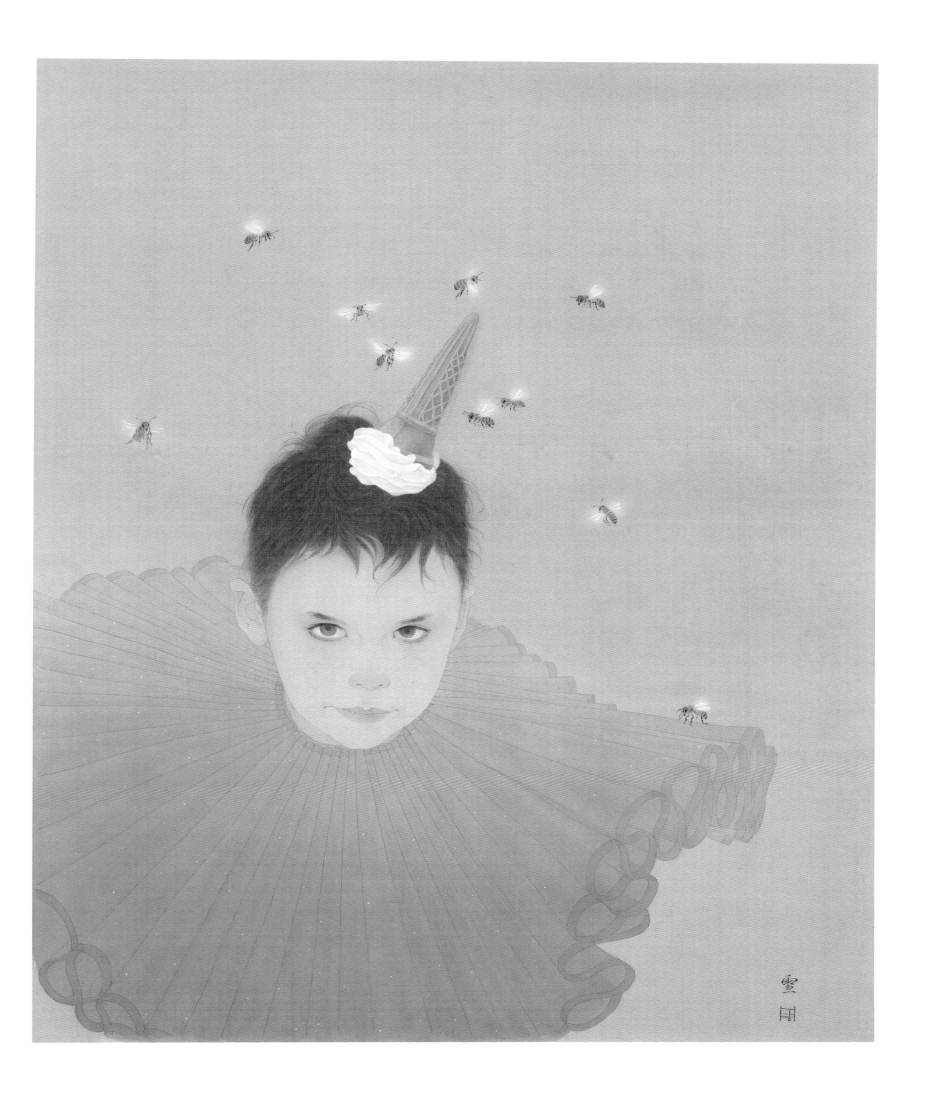

游・夢——定格　絹本設色　60cm×50cm　2018年

黄金時代　周雪

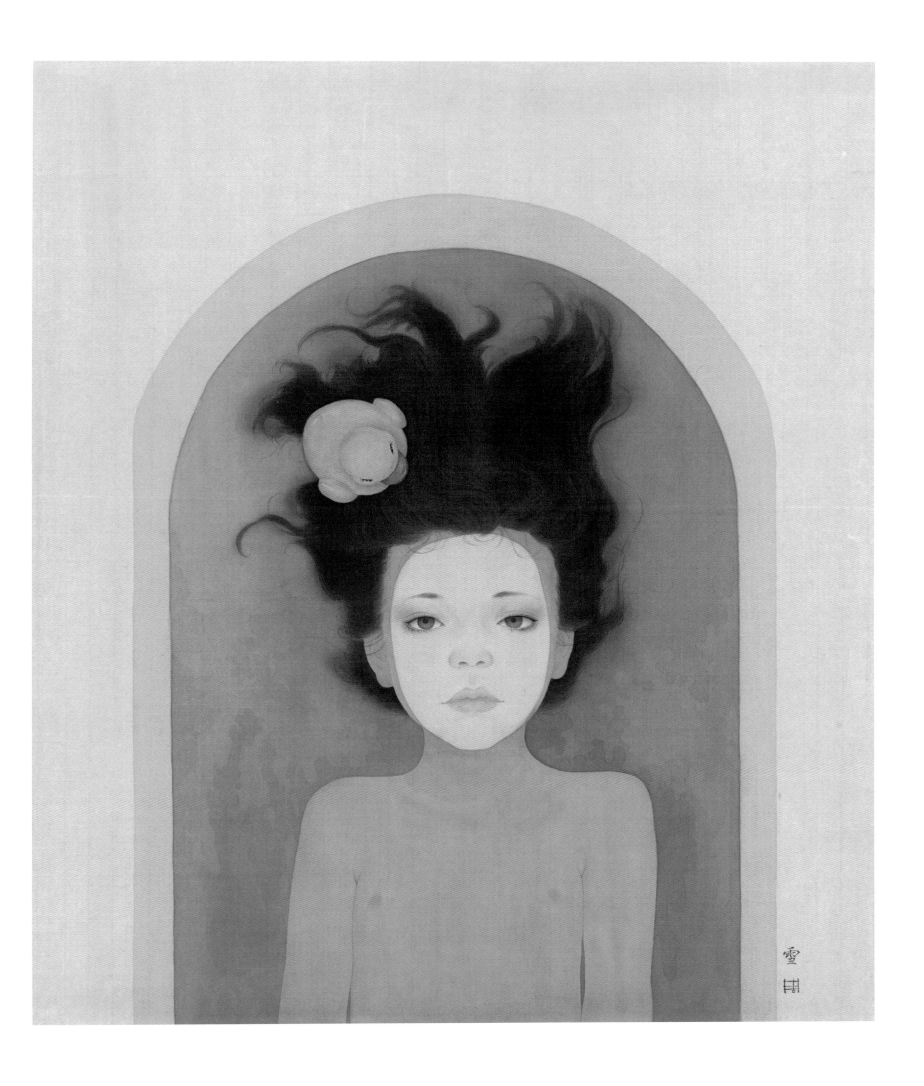

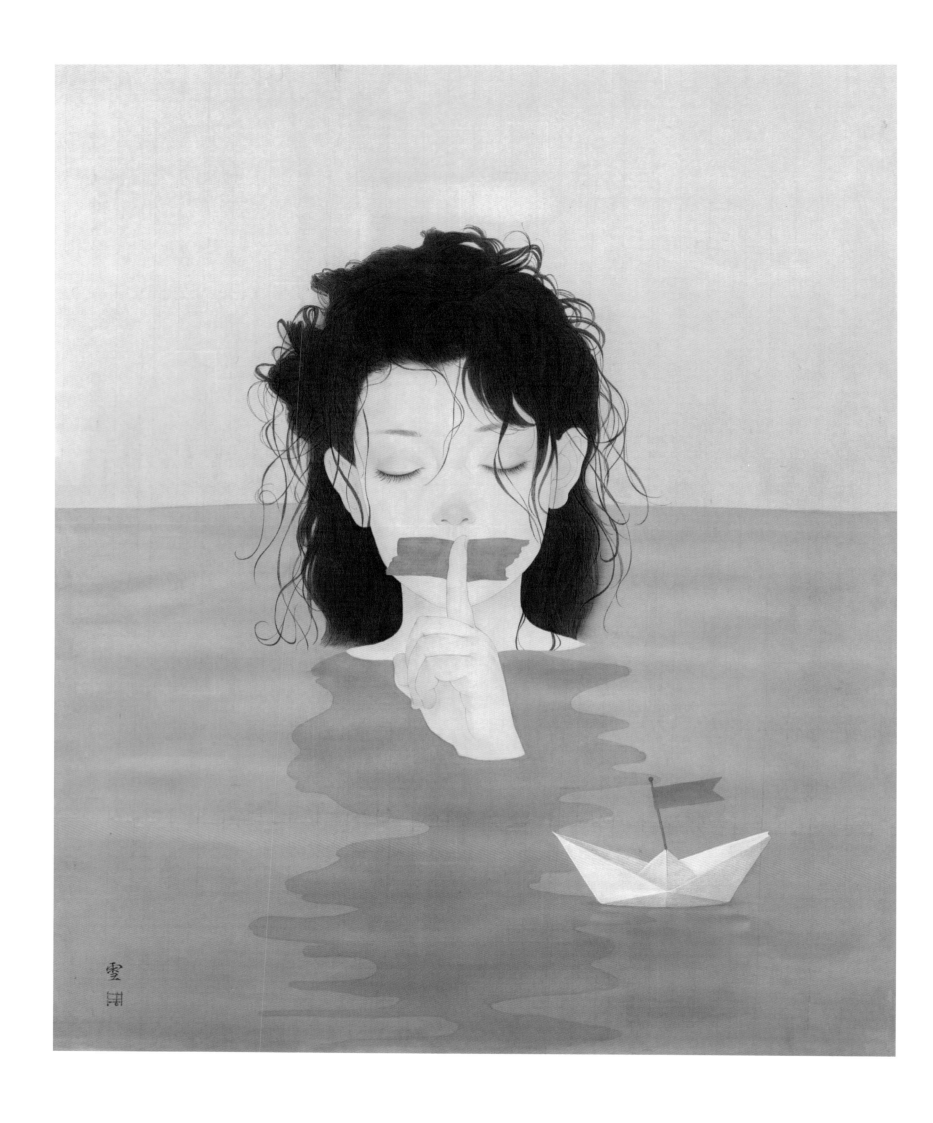

游・夢——暮光　絹本設色　60cm×50cm　2018年

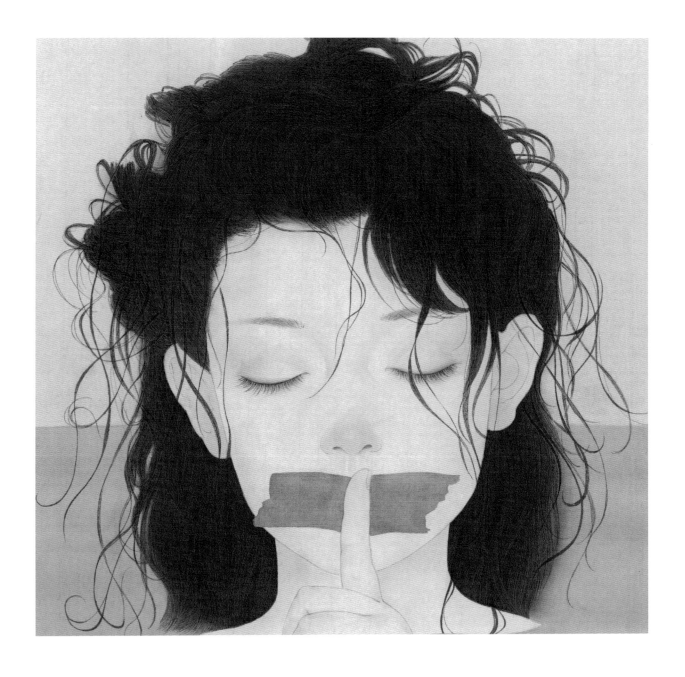

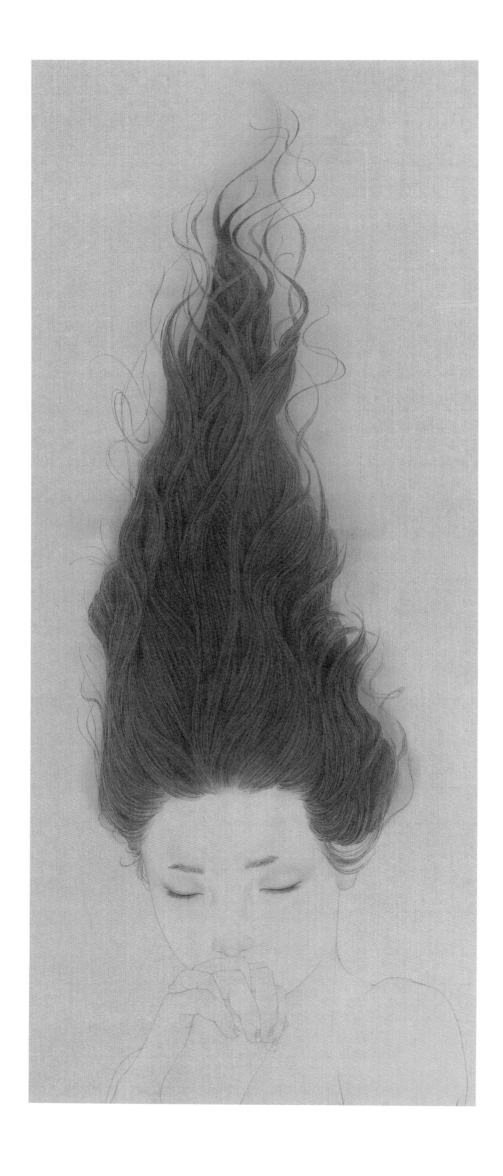

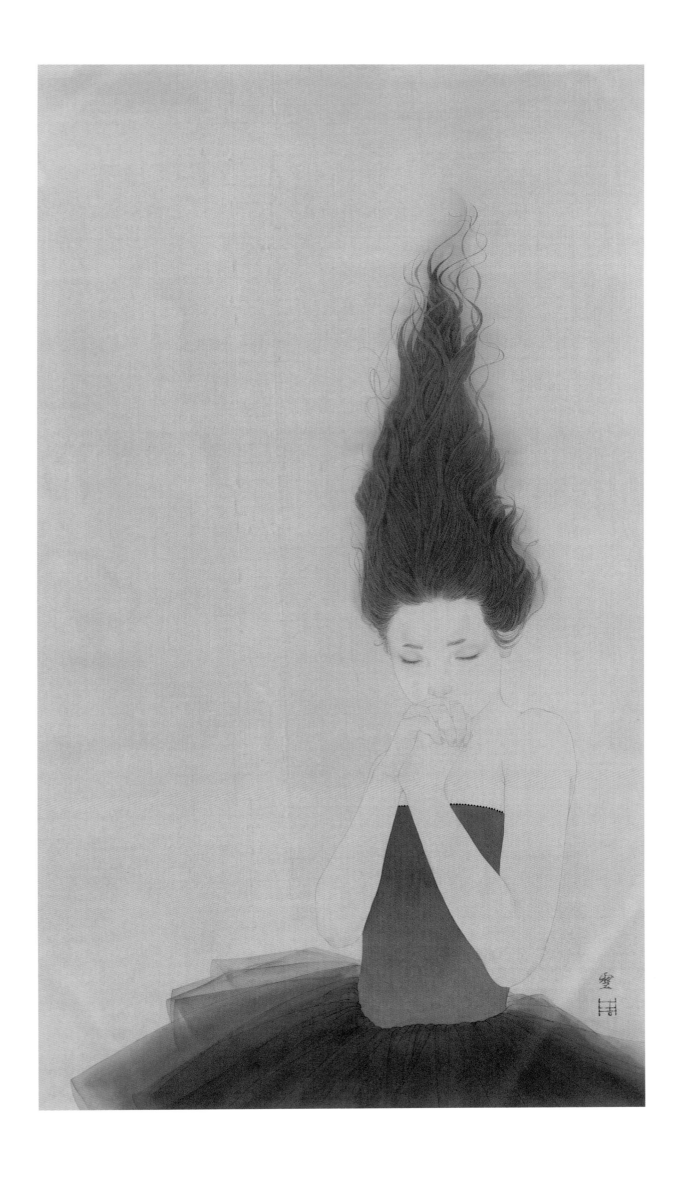

游·夢——在風中　絹本設色　88.5cm×49cm　2018年

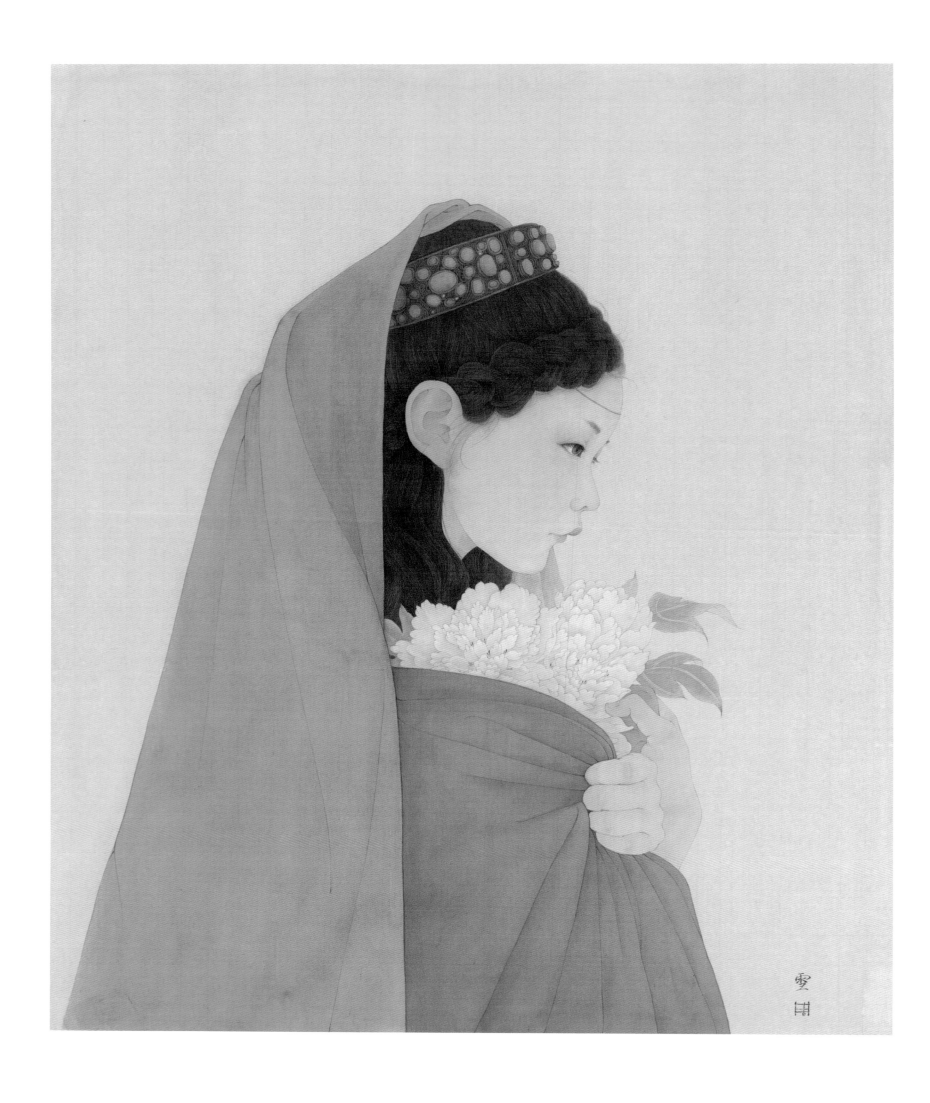

游・夢——寂寞擁擠　絹本設色　60cm×50cm　2018 年

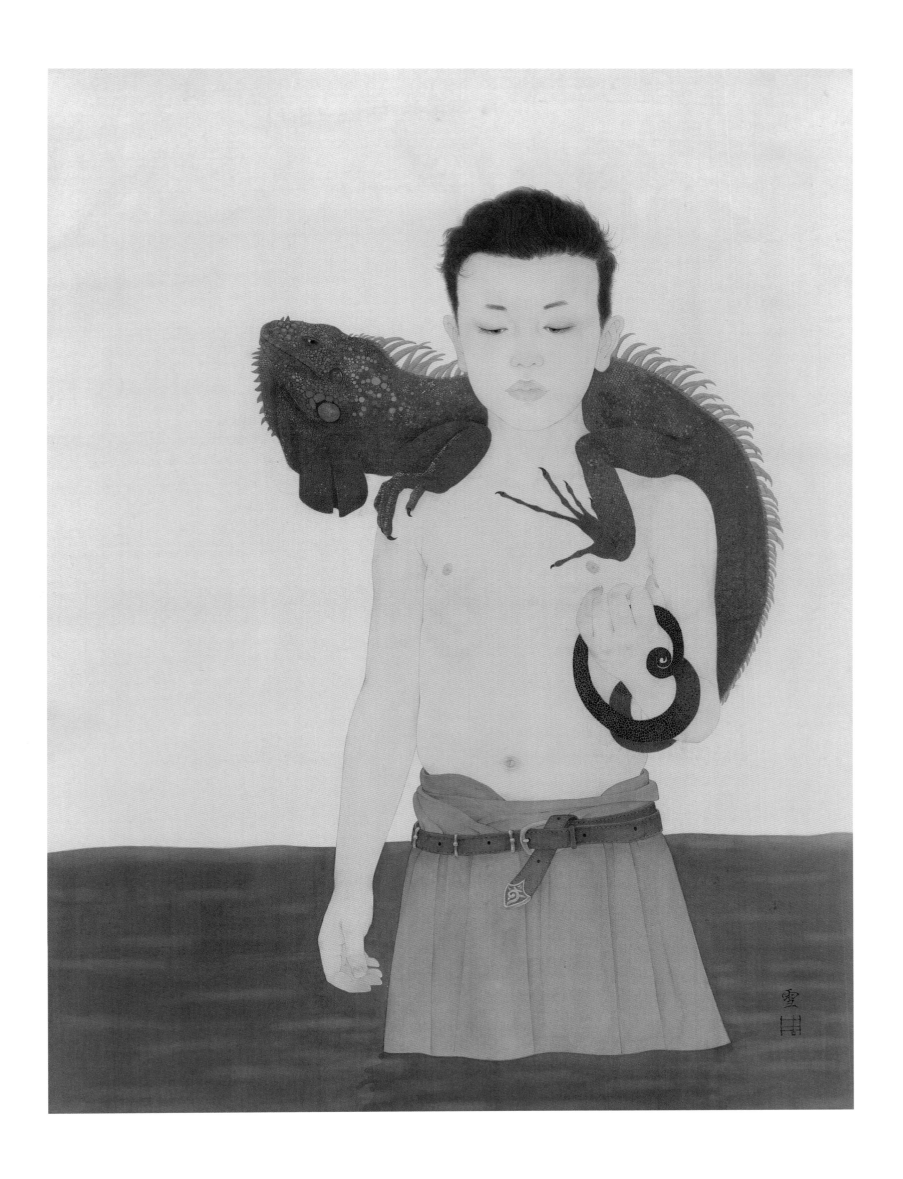

游・夢——彼此之間　絹本設色　80cm×60cm　2018年

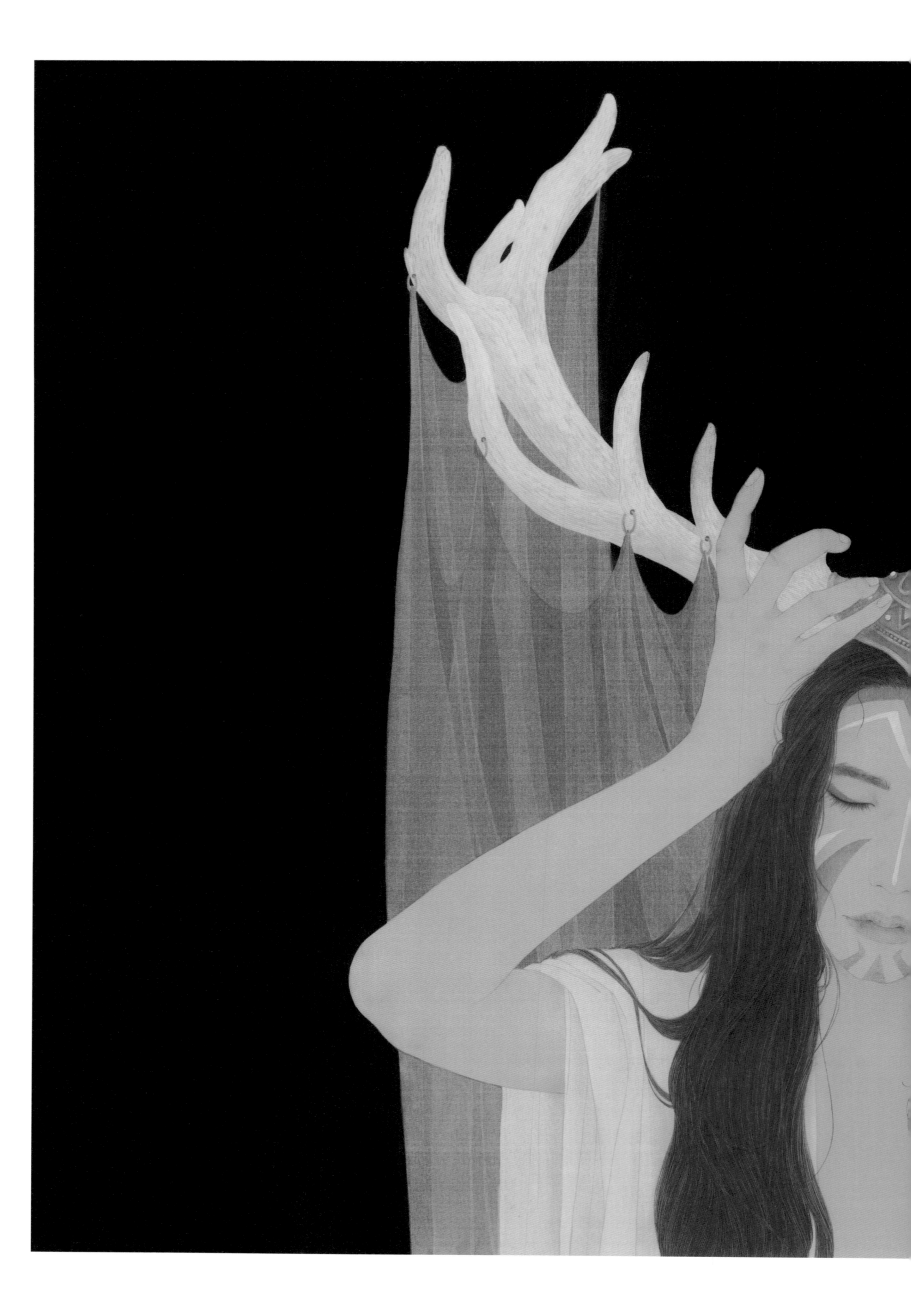

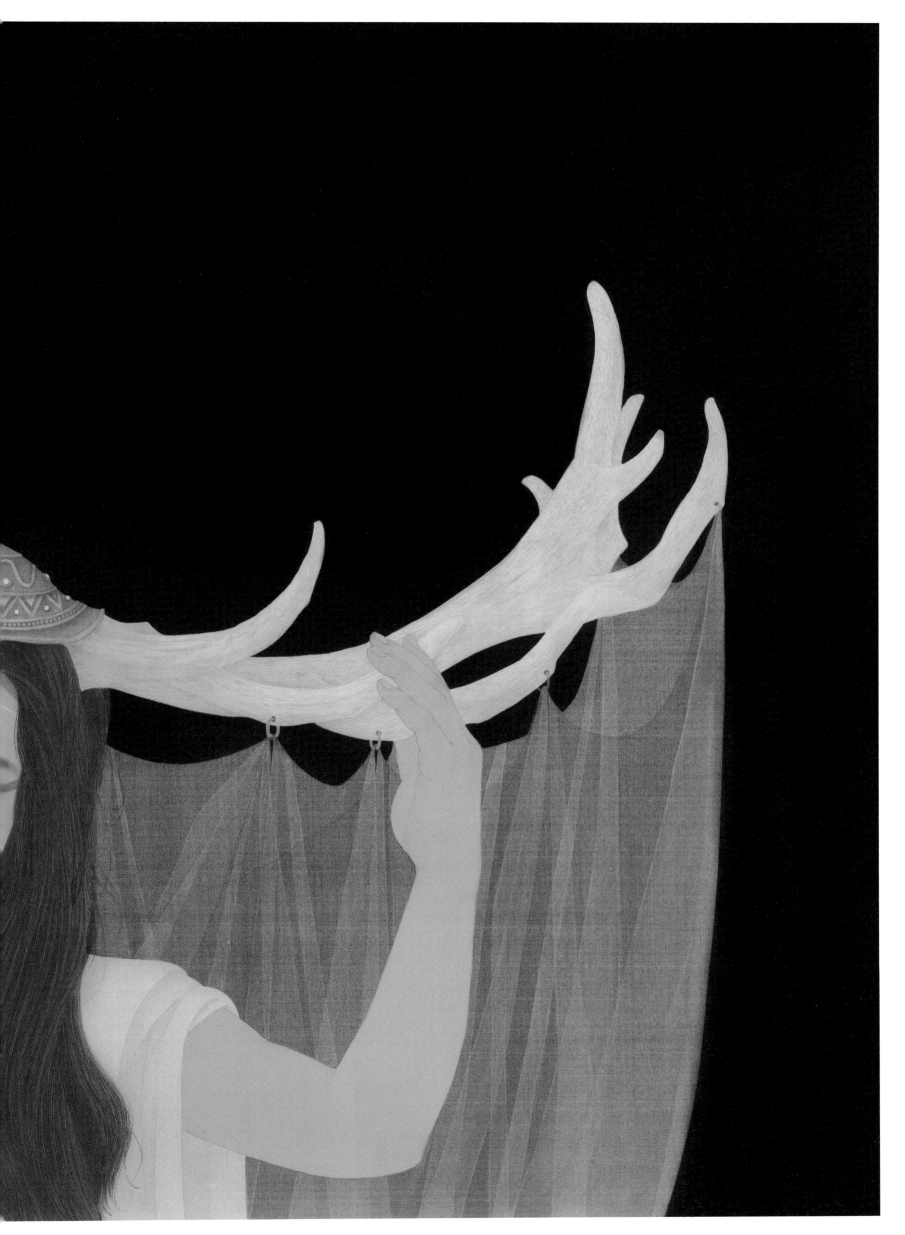

游・夢——淺唱　絹本設色　59 cm×89 cm　2017 年

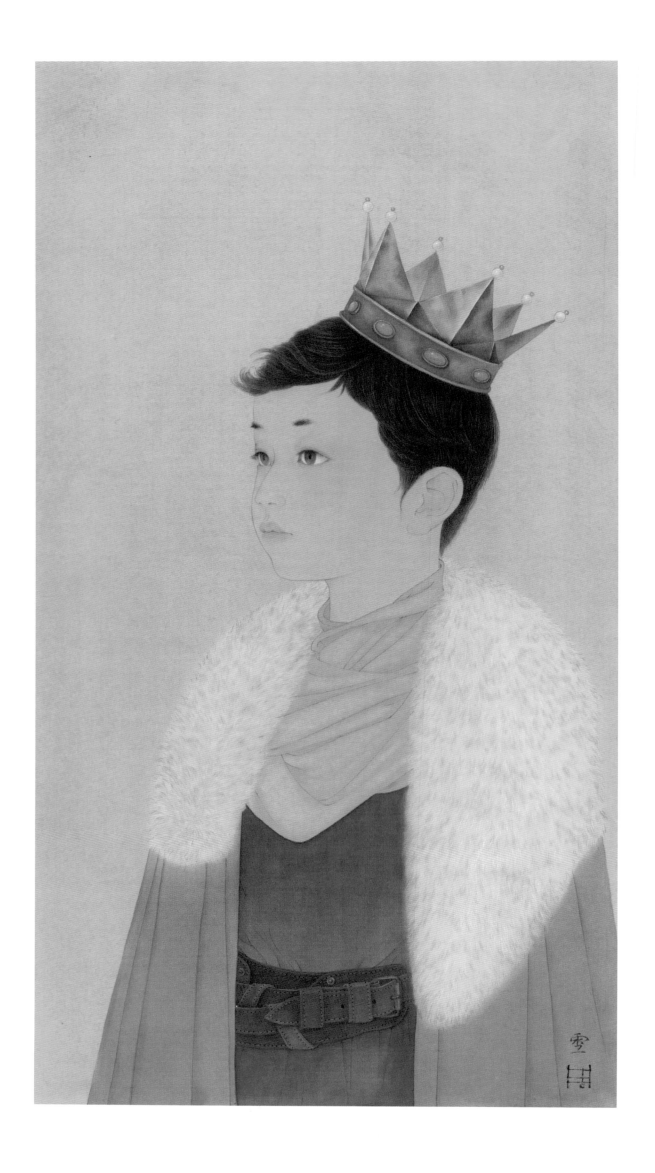

游・夢——小王子 1　絹本設色　66cm×37cm　2017 年

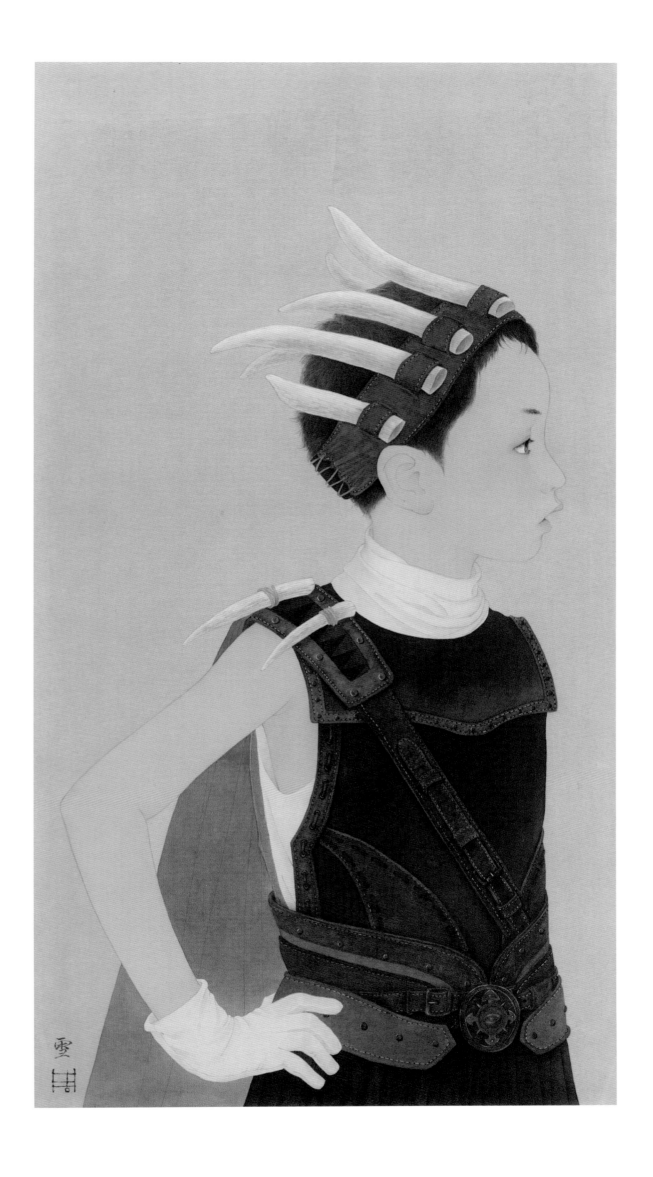

游・夢──小王子 2　絹本設色　66cm×37cm　2017 年

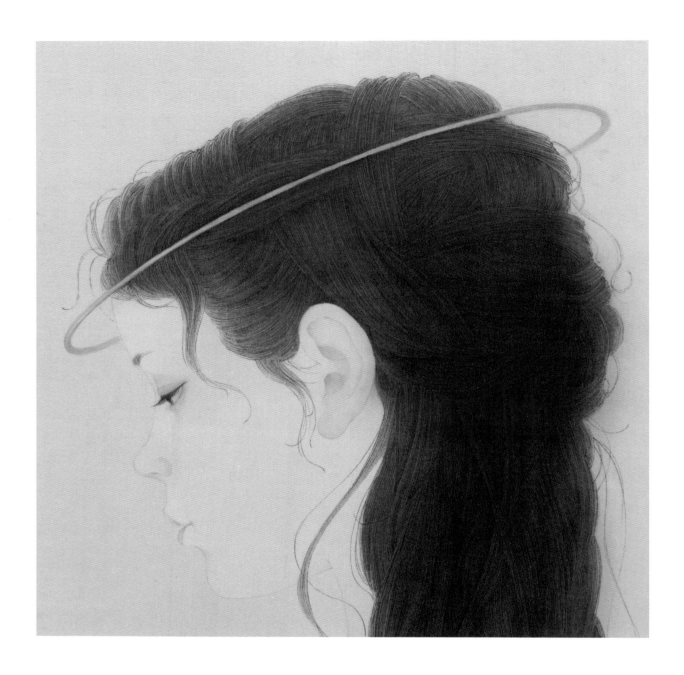

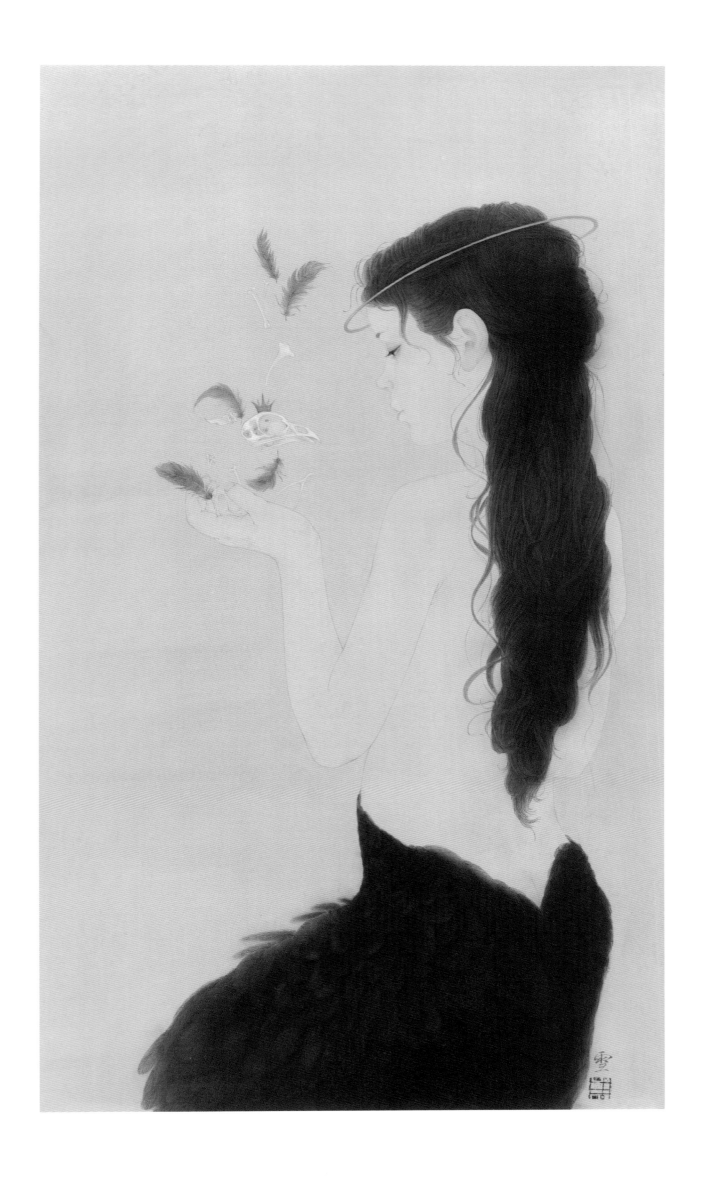

游・夢──失控　絹本設色　74 cm×43 cm　2017 年

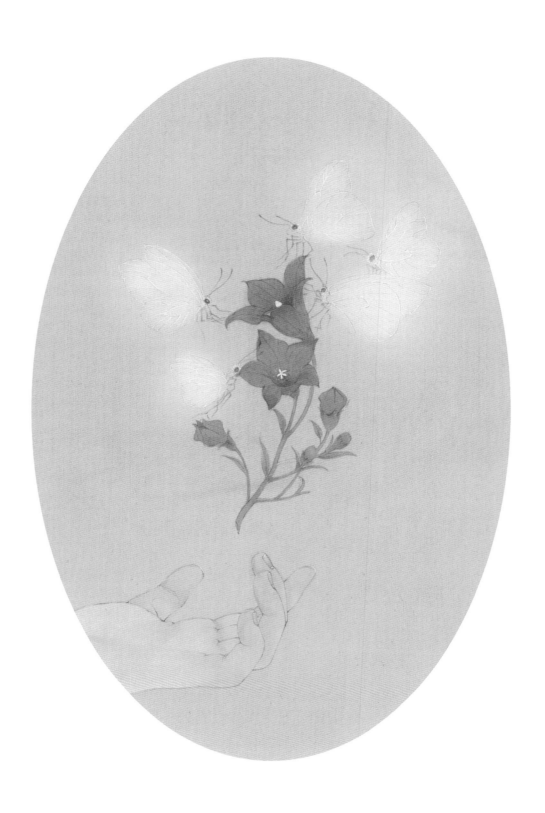

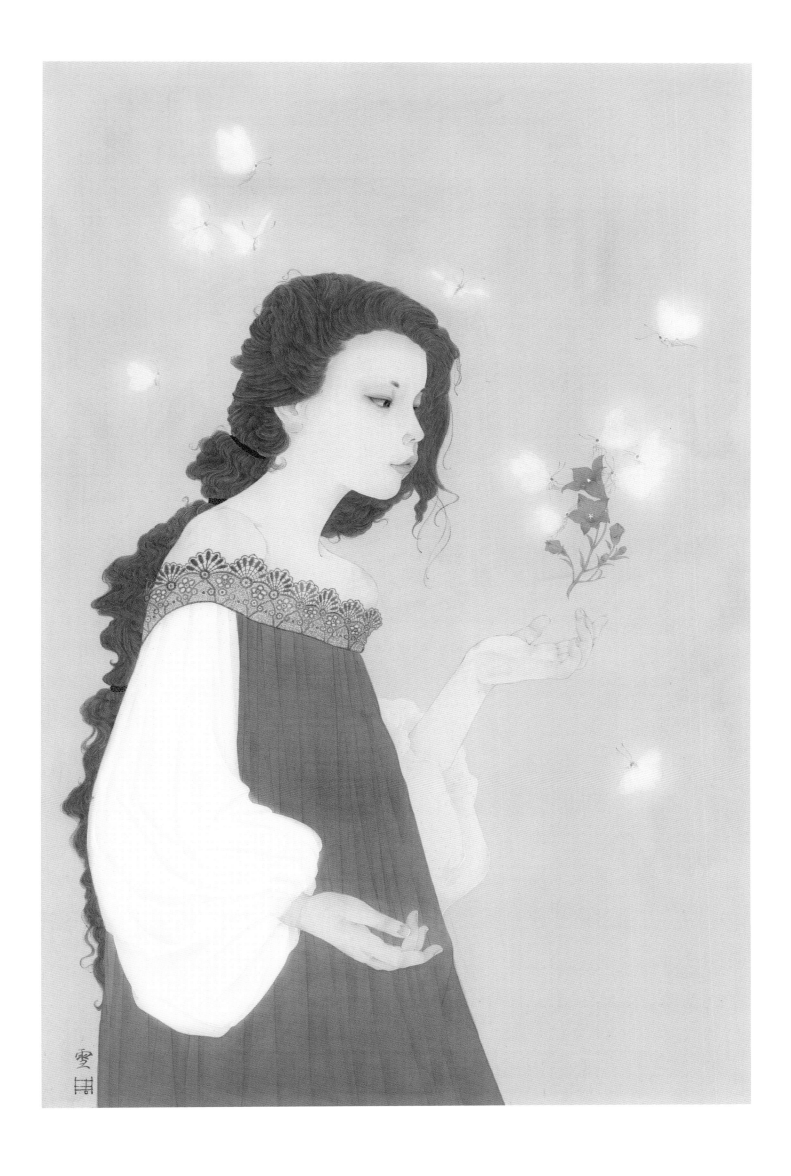

游・夢——不意憂傷　絹本設色　90cm×60cm　2017年

游・夢——冷月亮　絹本設色　75.5cm×44.5cm　2017年

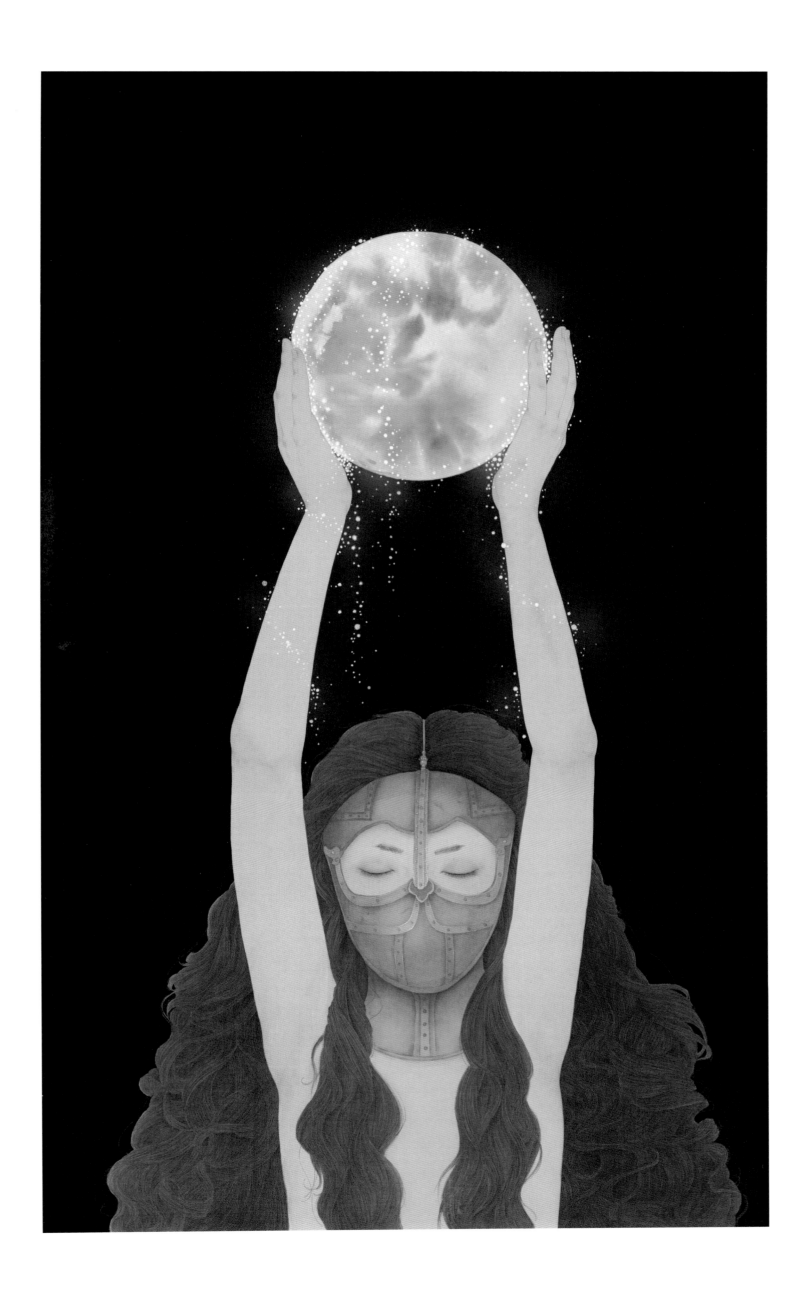

游・夢——隱秘者　絹本設色　60cm×50cm　2017年

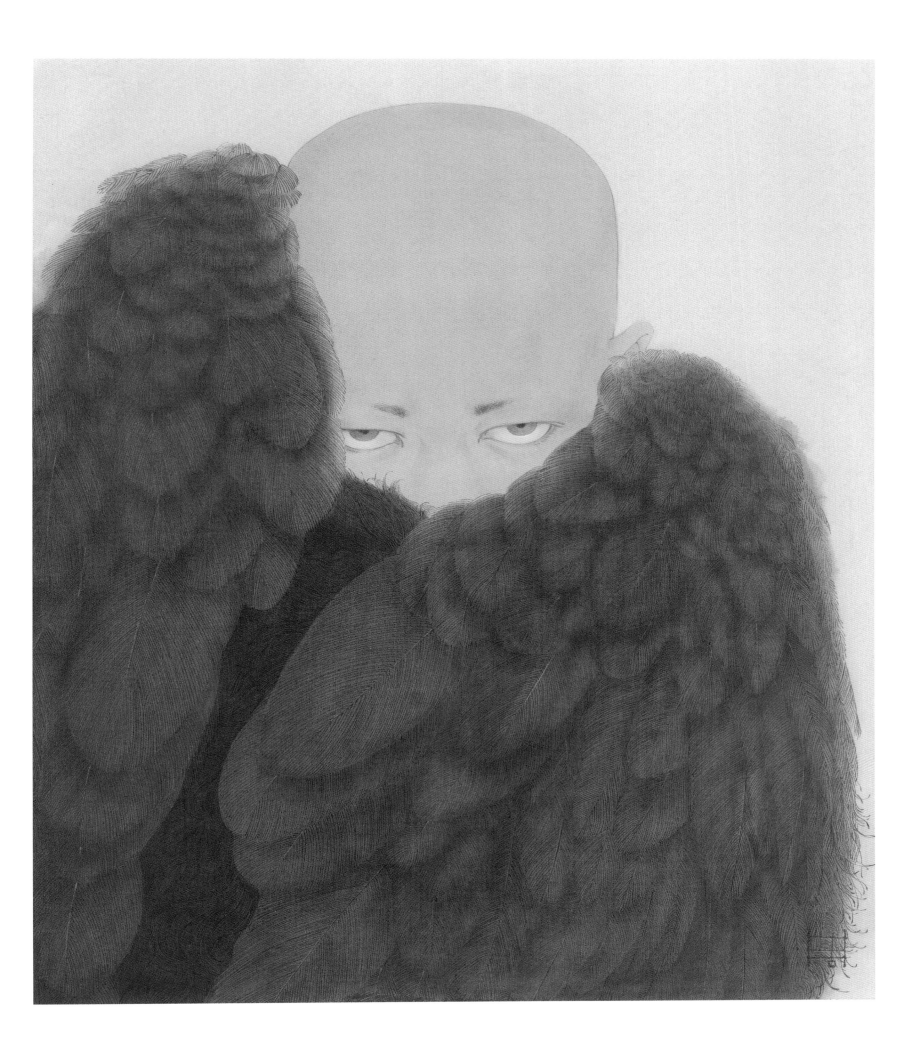

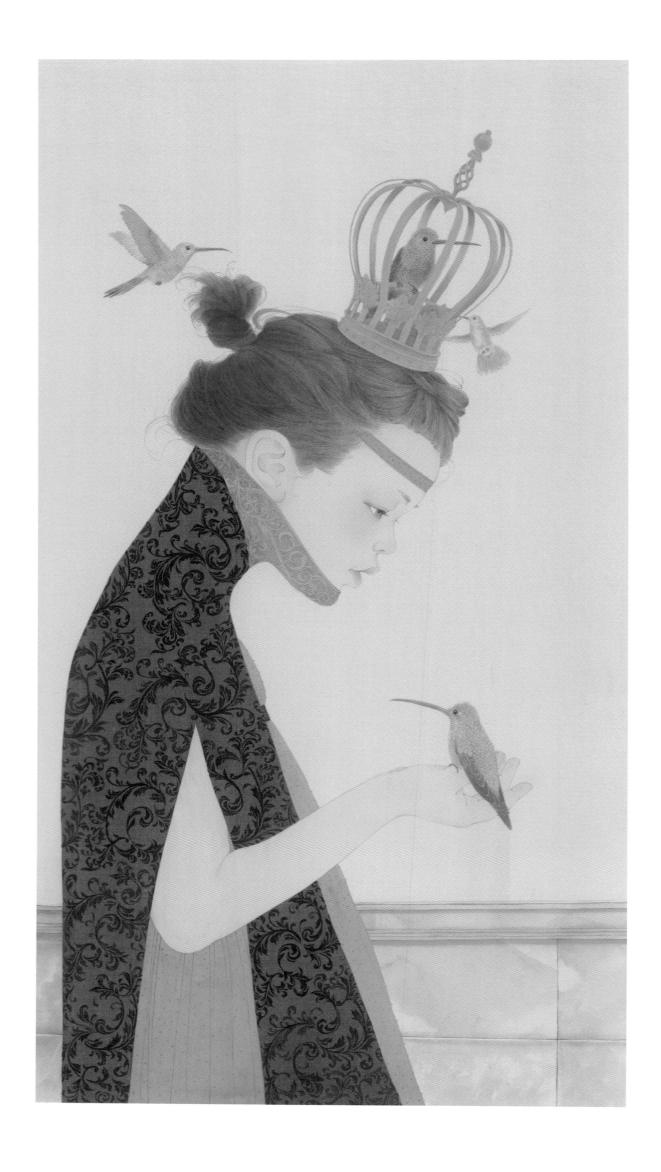

游·夢——你的秘密　絹本設色　66cm×37cm　2017年

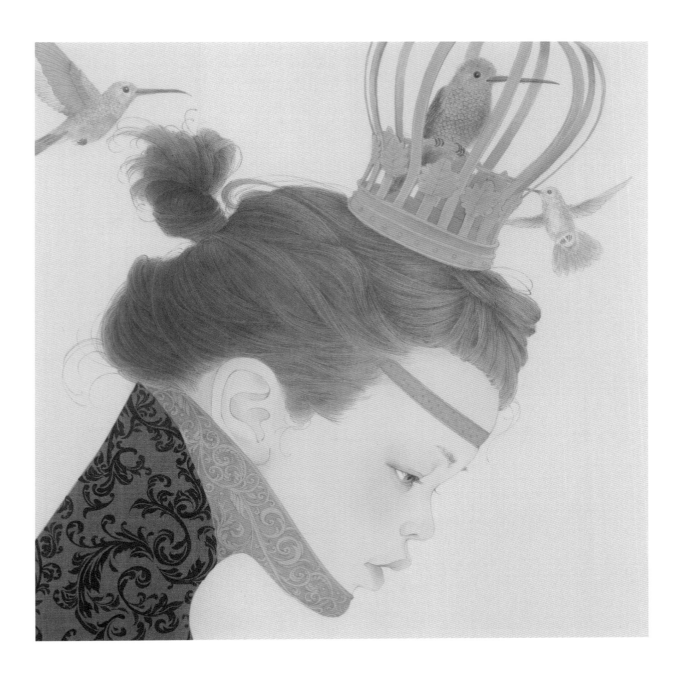

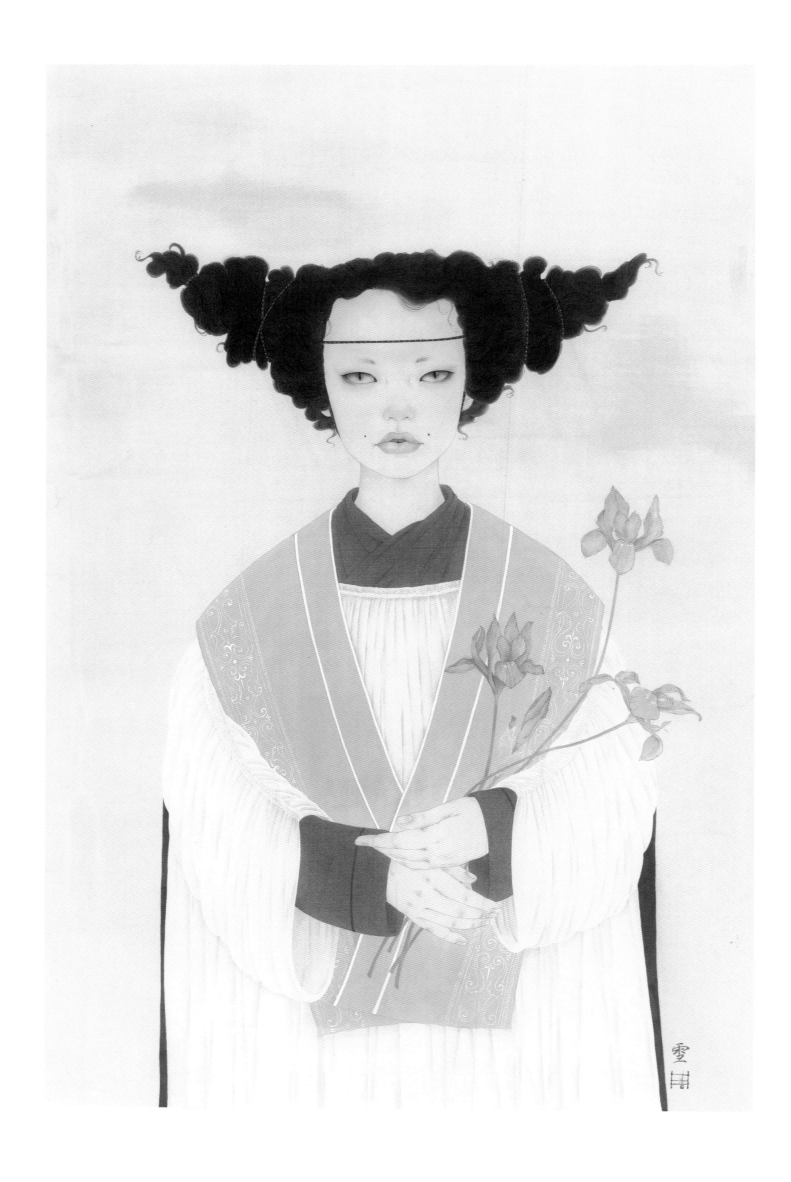

游・夢──浄化儀式　絹本設色　90cm×60cm　2017年

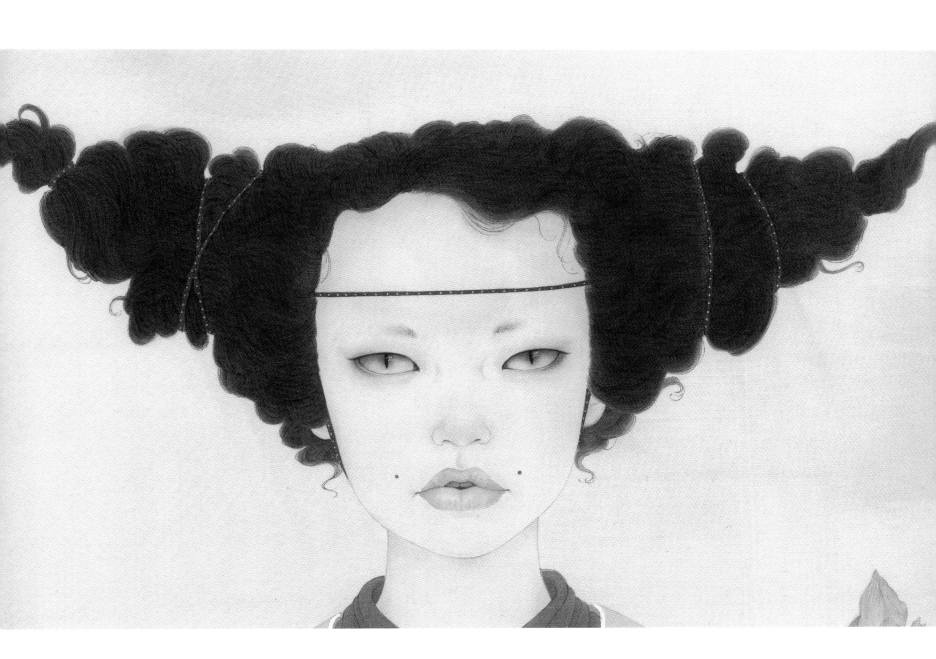

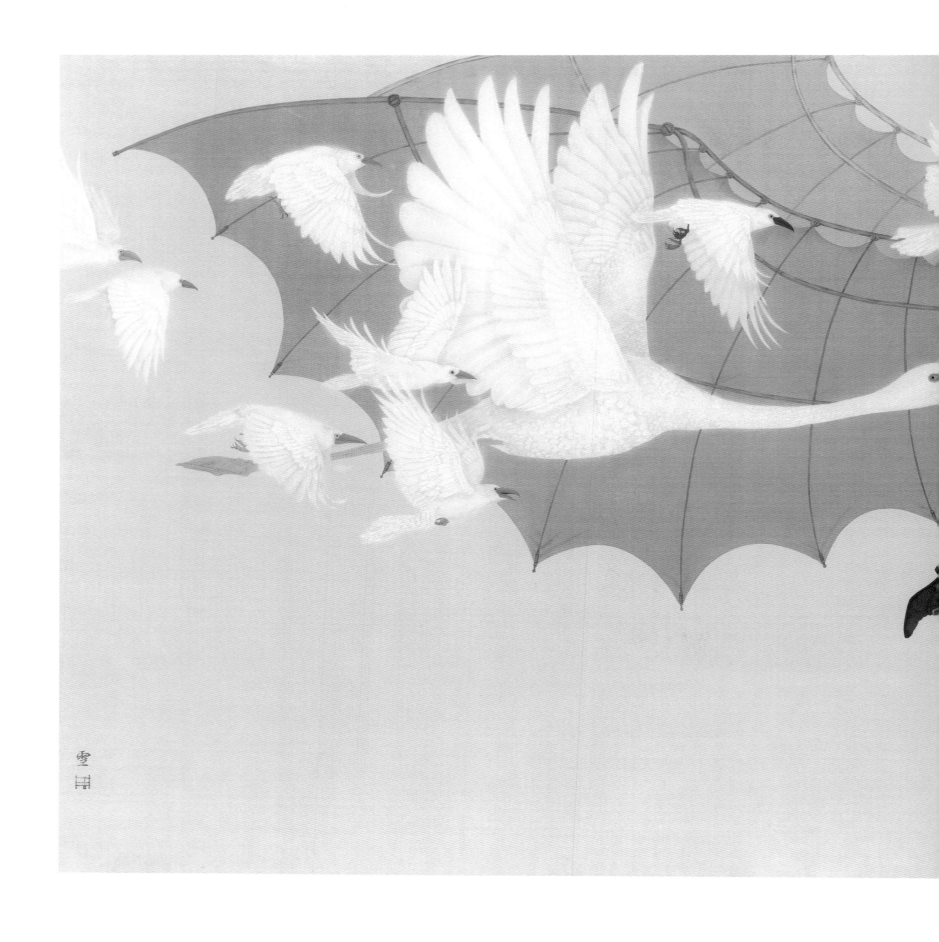

游・夢——達・芬奇的夢　絹本設色　89cm×190cm　2017 年

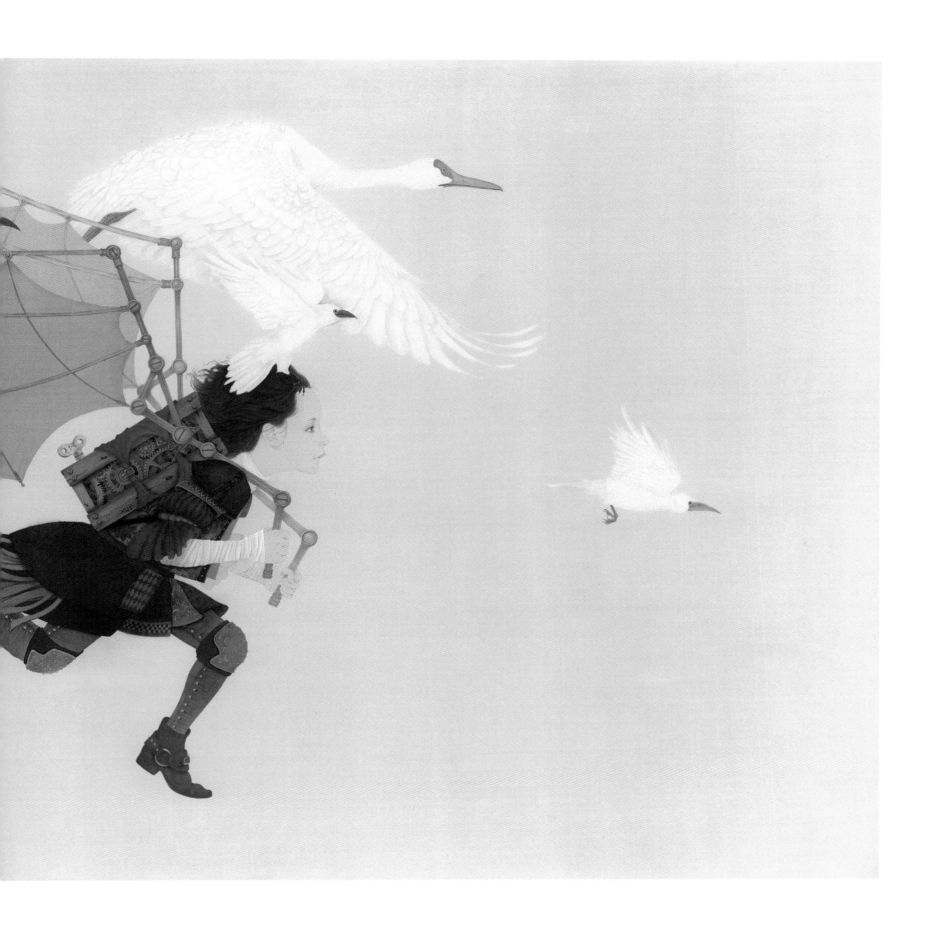

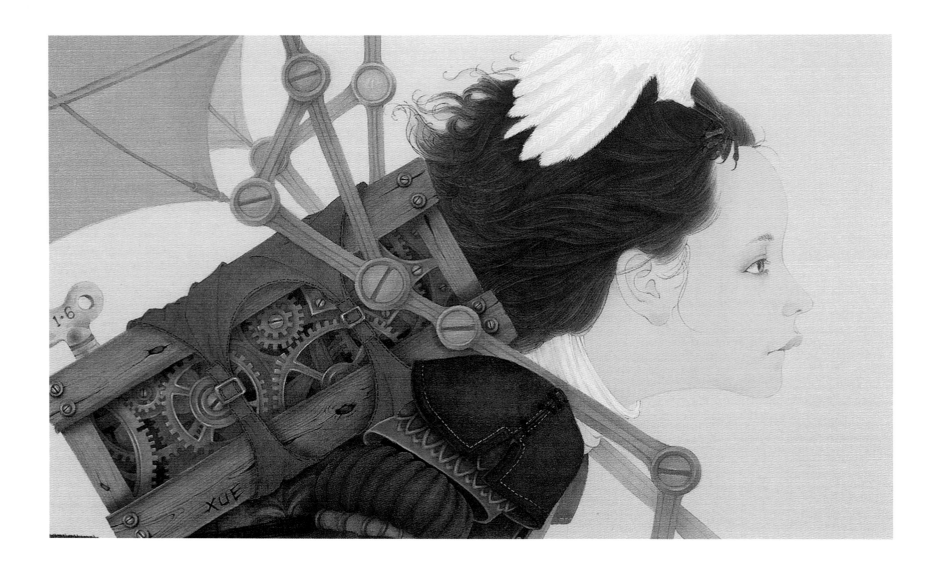

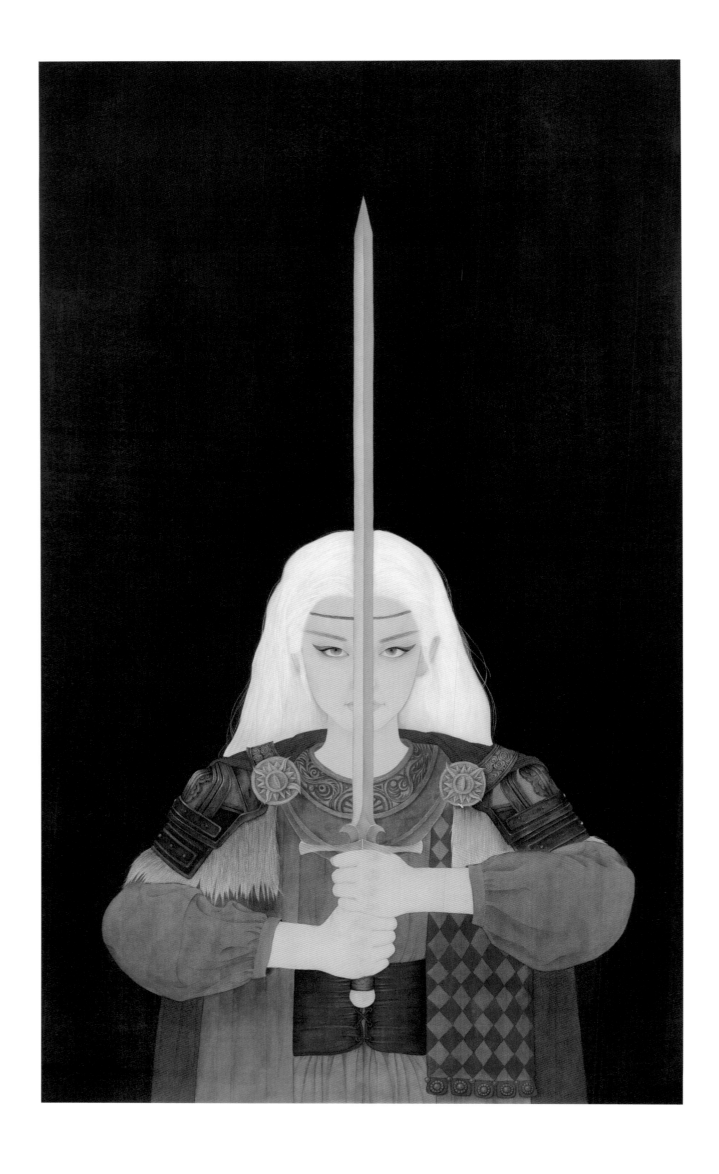

游·夢——黑暗的光　絹本設色　97cm×58cm　2017年

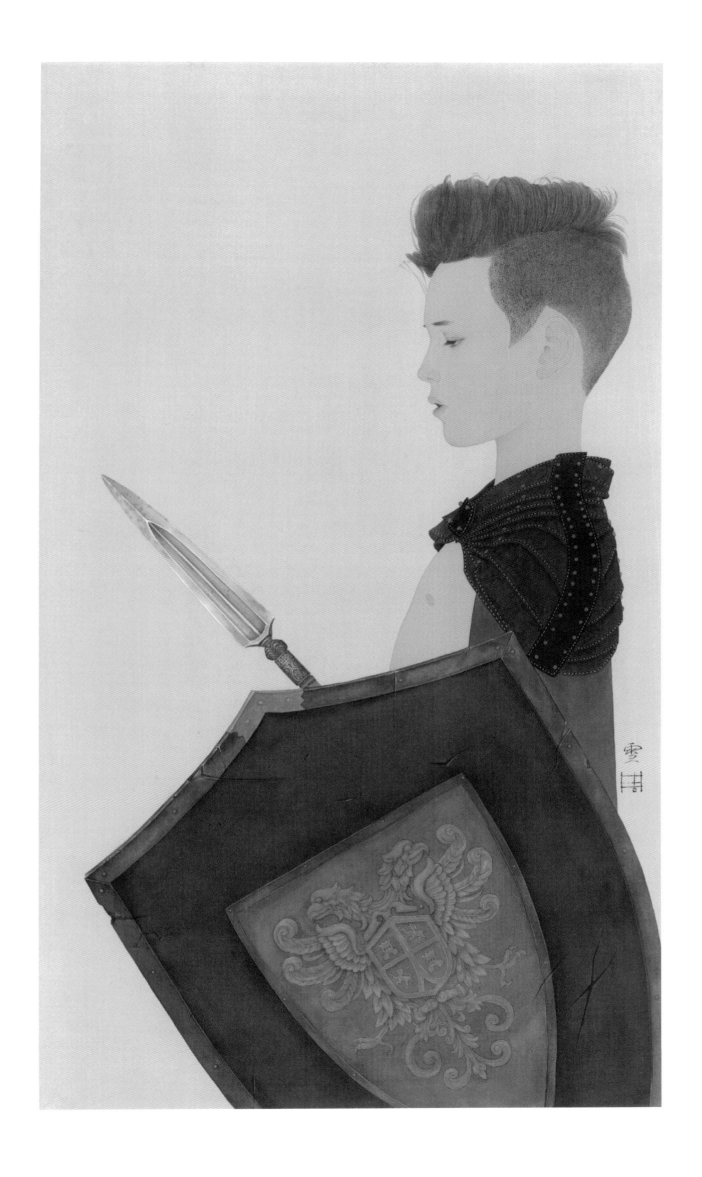

游・夢——我不在乎　絹本設色　74cm×43cm　2017 年

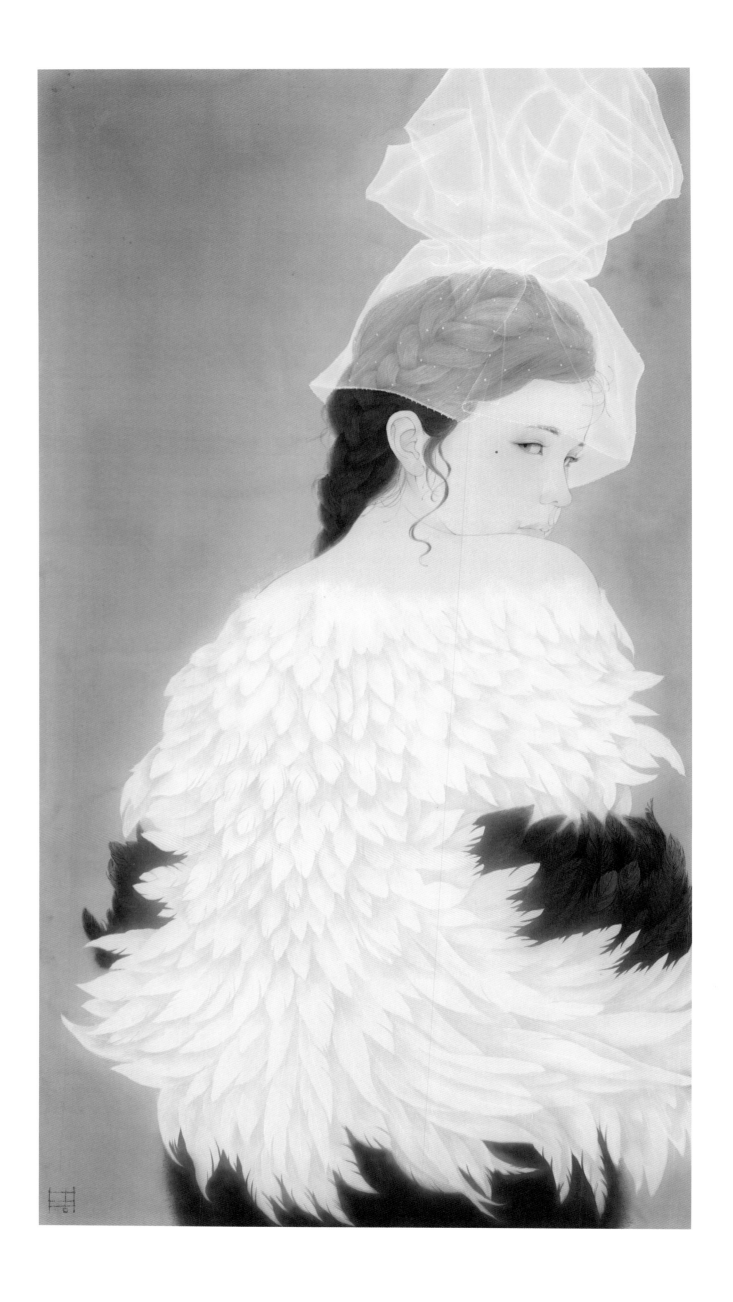

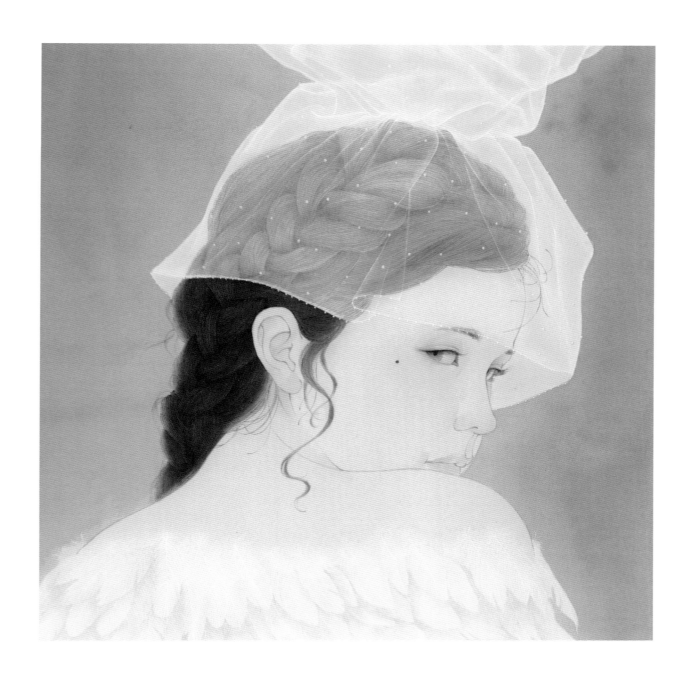

游・夢——無言　絹本設色　66cm×37cm　2017年

黄金時代　周雪

游・夢——幸福在那裏　絹本設色　119cm×67cm　2017 年

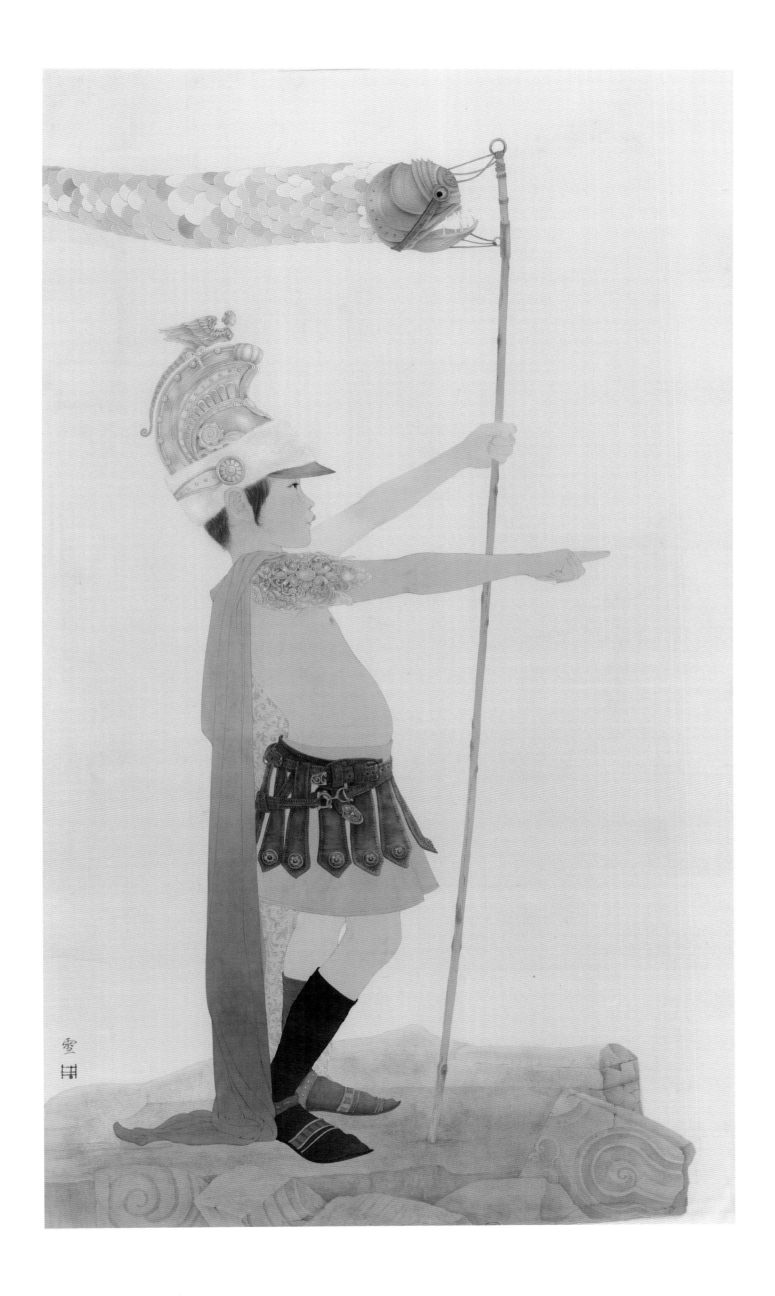

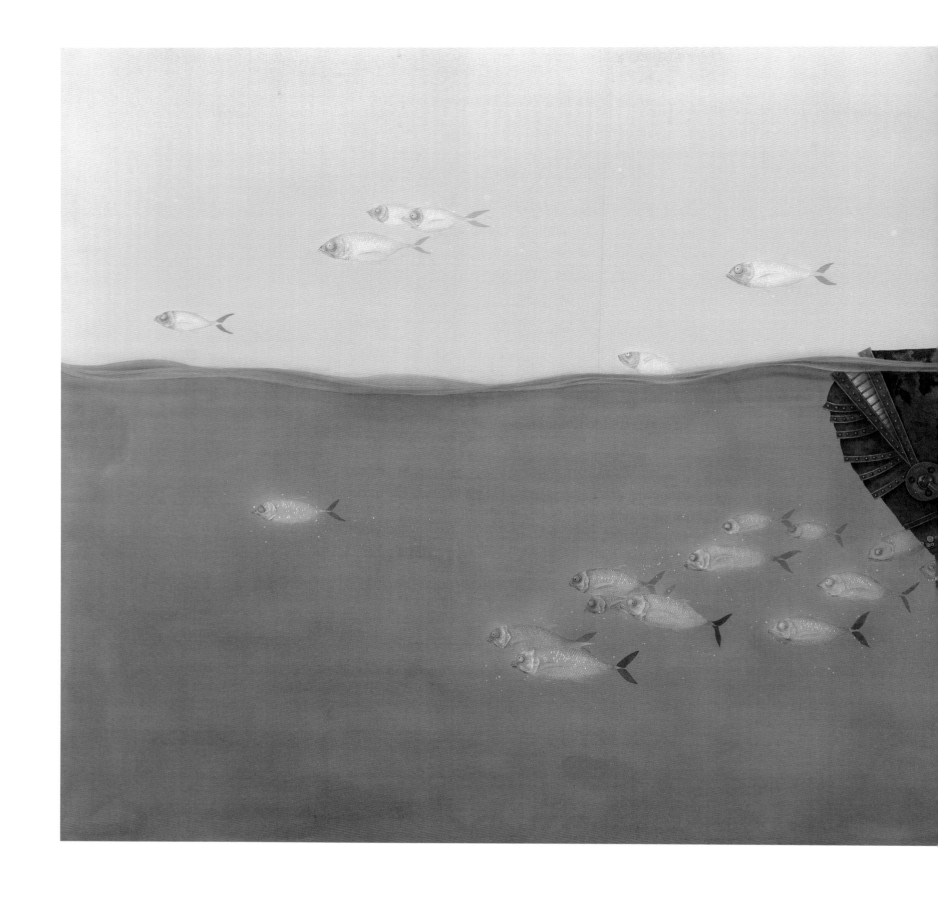

游 · 夢——一個人的海 絹本設色 90 cm×190 cm 2017 年

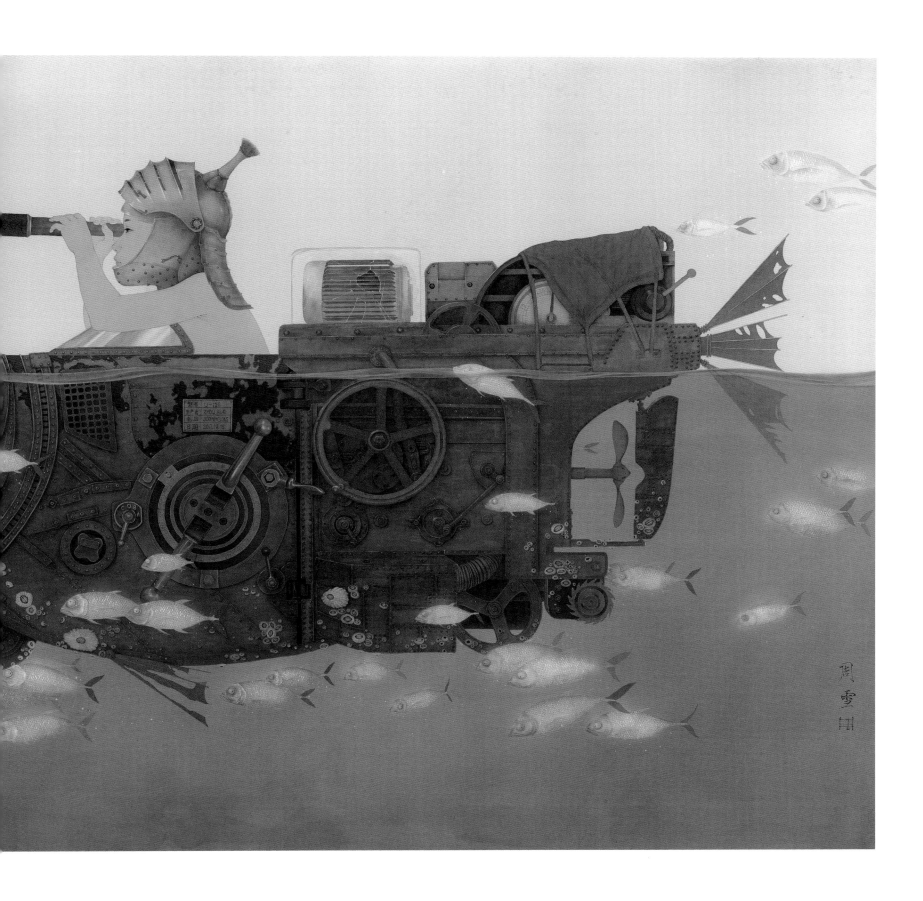

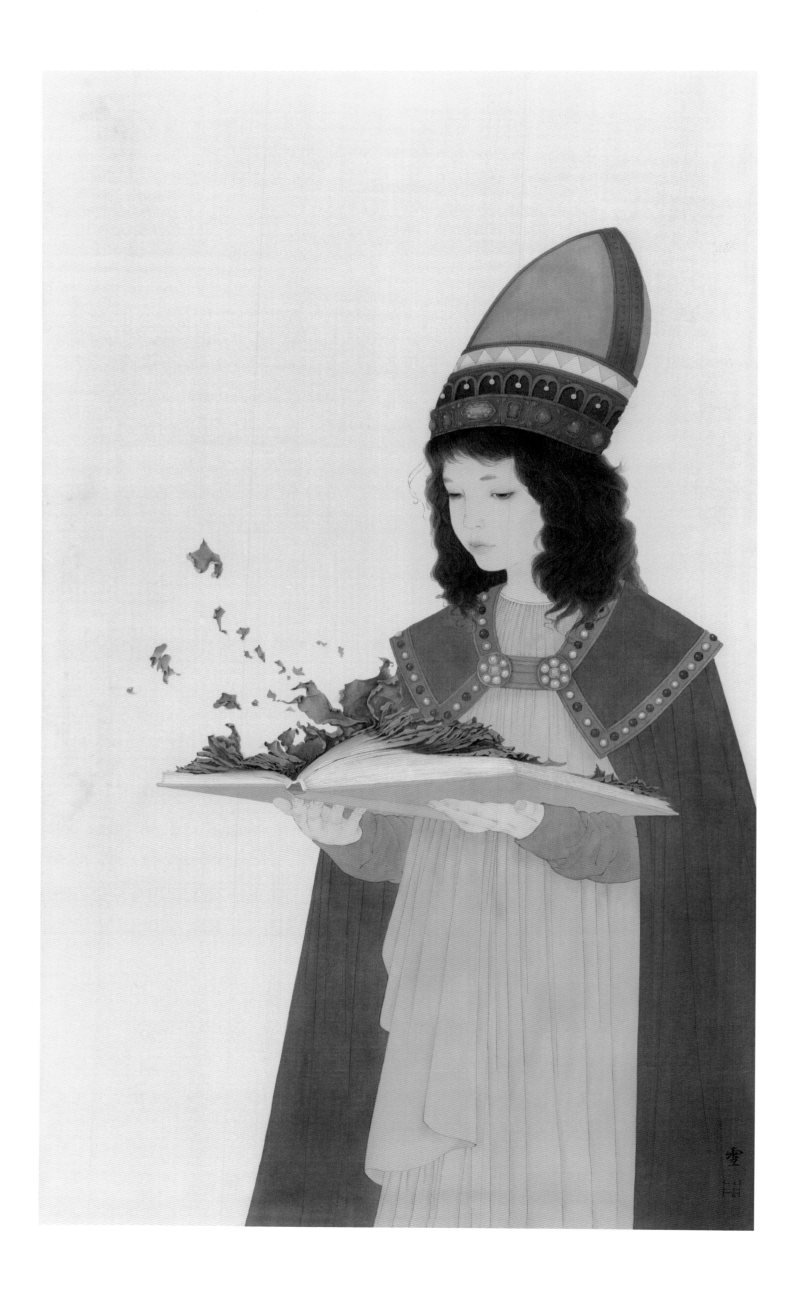

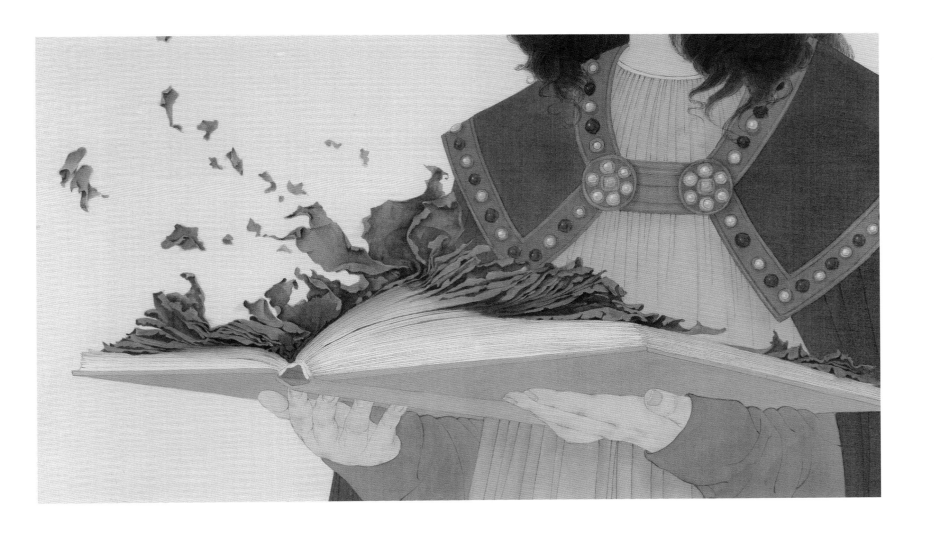

游・夢——記憶碎片　絹本設色　100cm×60cm　2016年

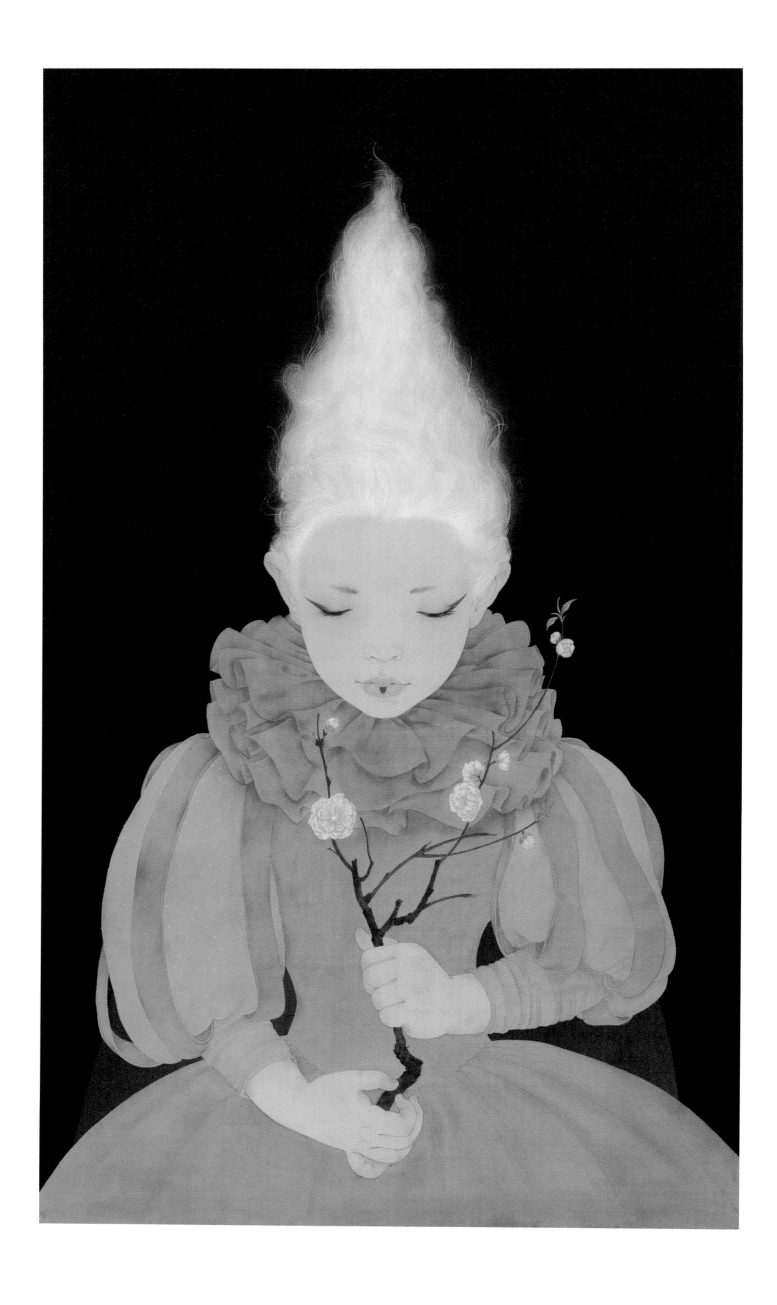

游·夢——在那個夜晚，想念你 1　絹本設色　75cm×45cm　2016 年

游·夢——在那個夜晚，想念你2　絹本設色　75cm×45cm　2016年

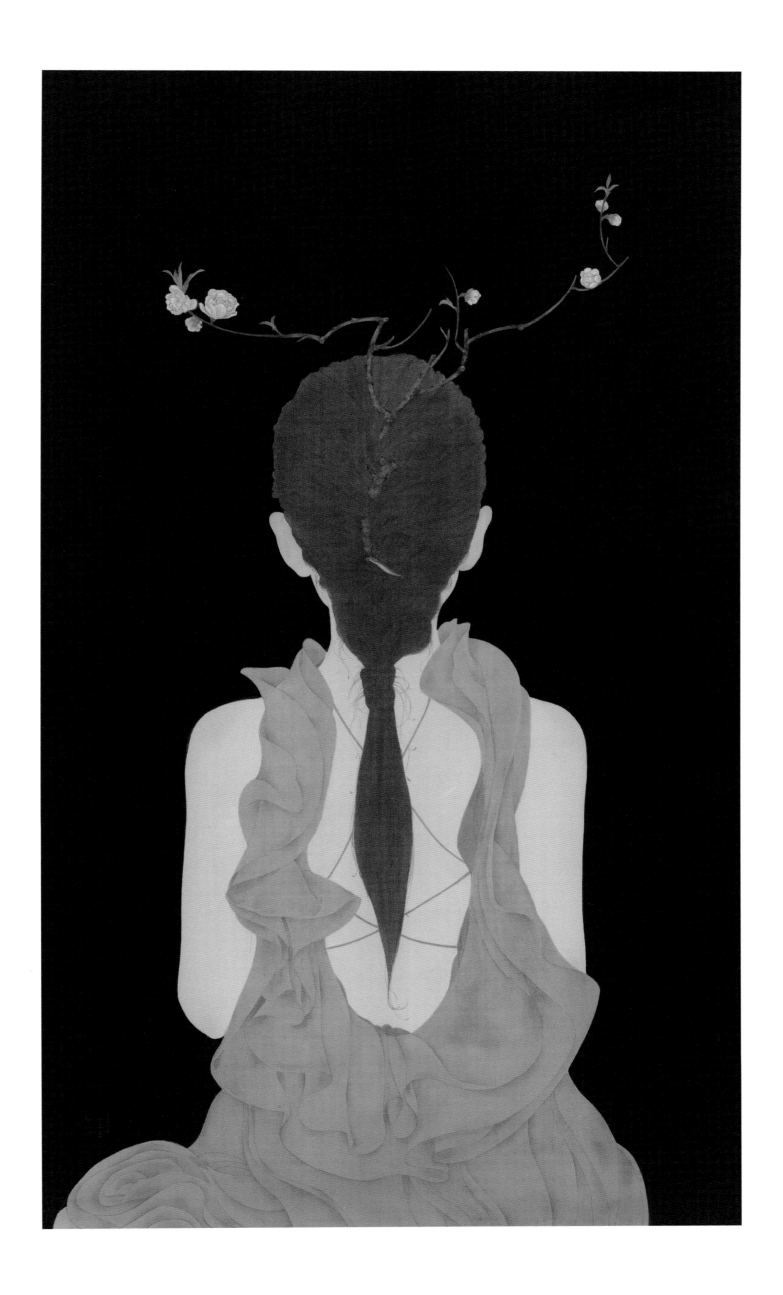

游・夢——日蝕　絹本設色　60cm×90cm　2015 年

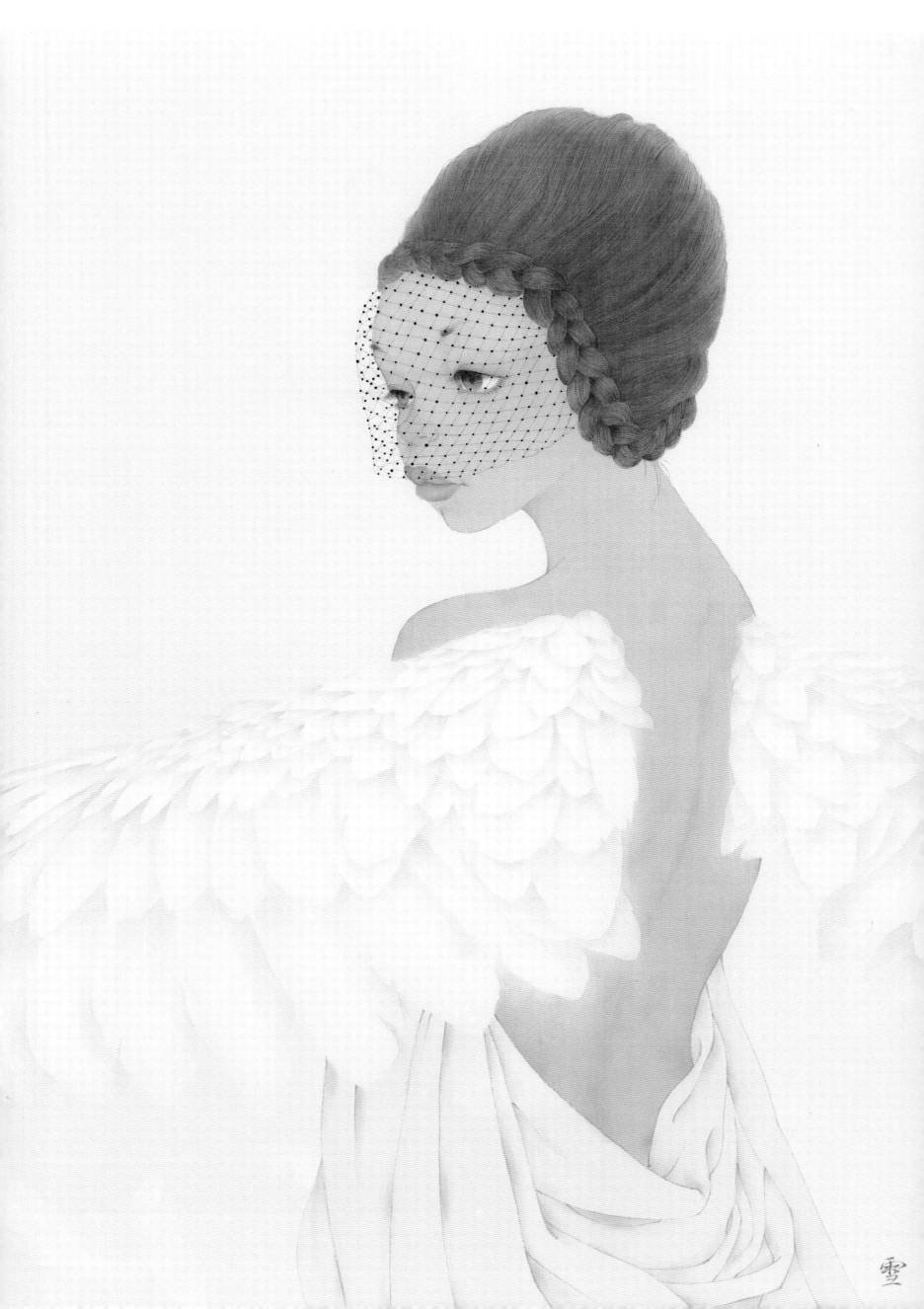

游・夢——你想説什麽　絹本設色　75cm×44cm　2015年

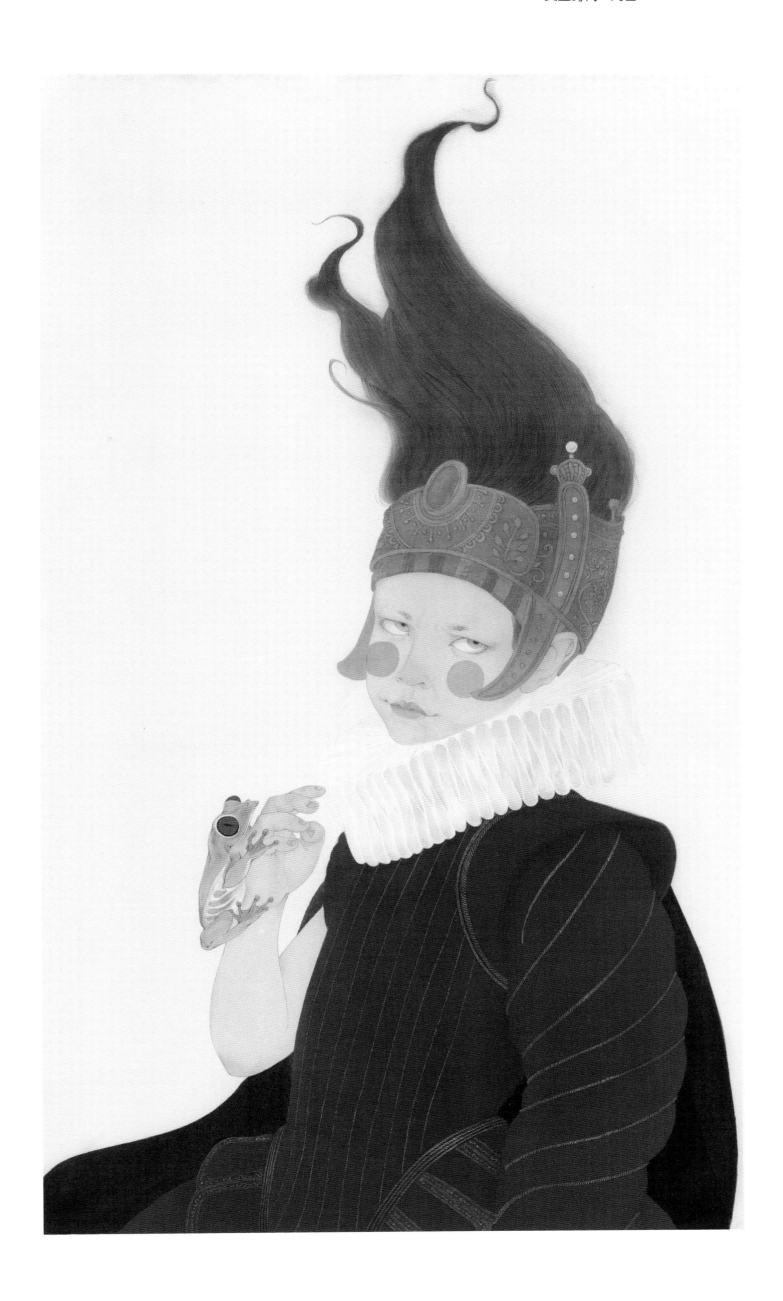

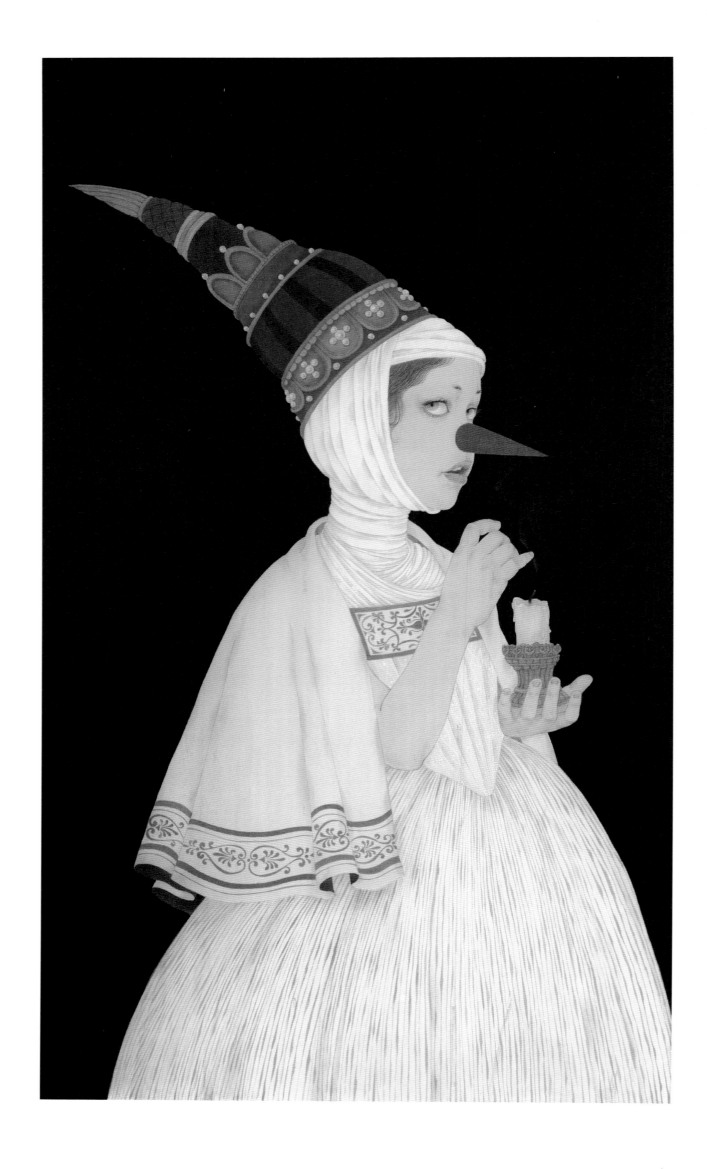

游・夢——日出時悲傷終止　絹本設色　75cm×44cm　2015年

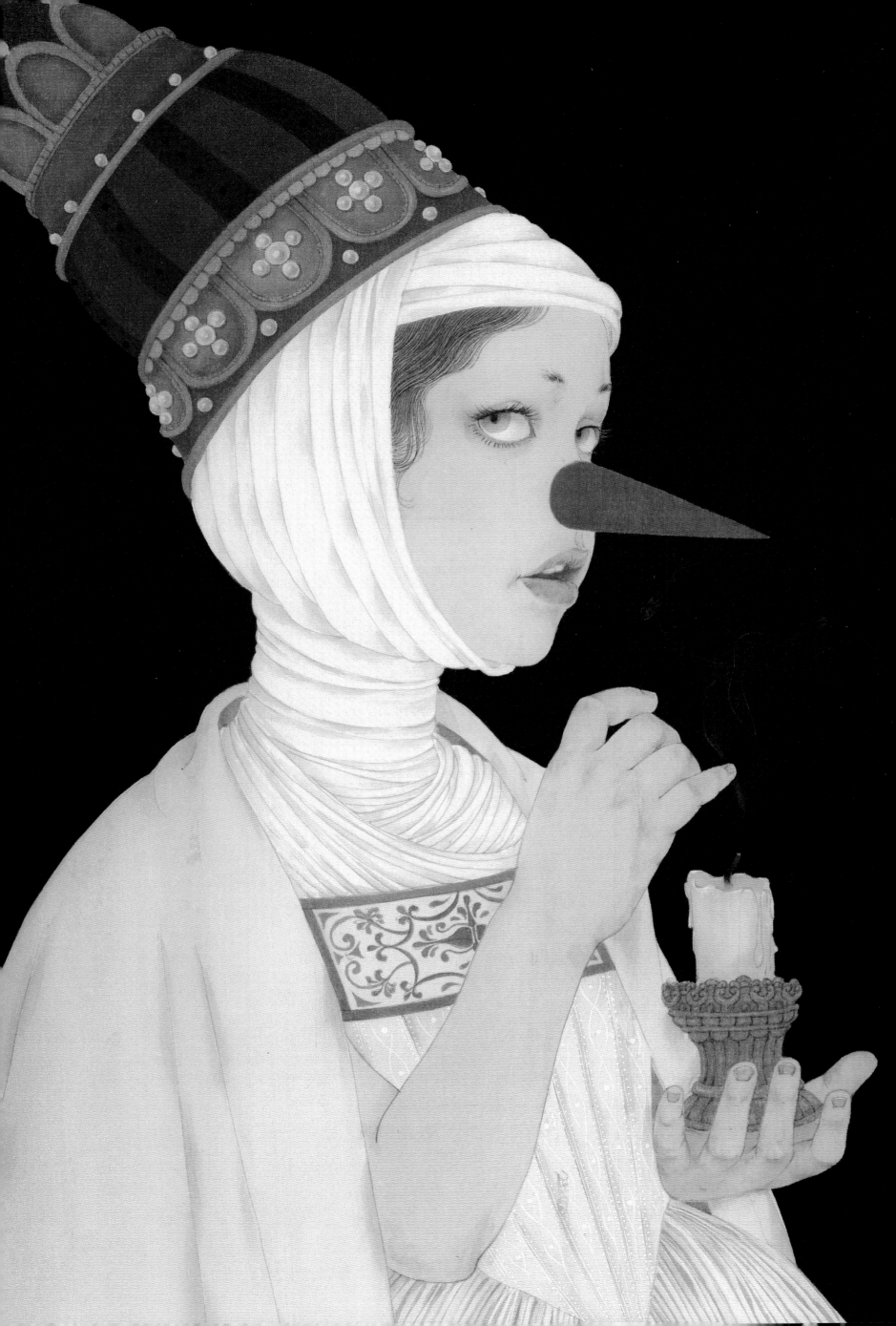

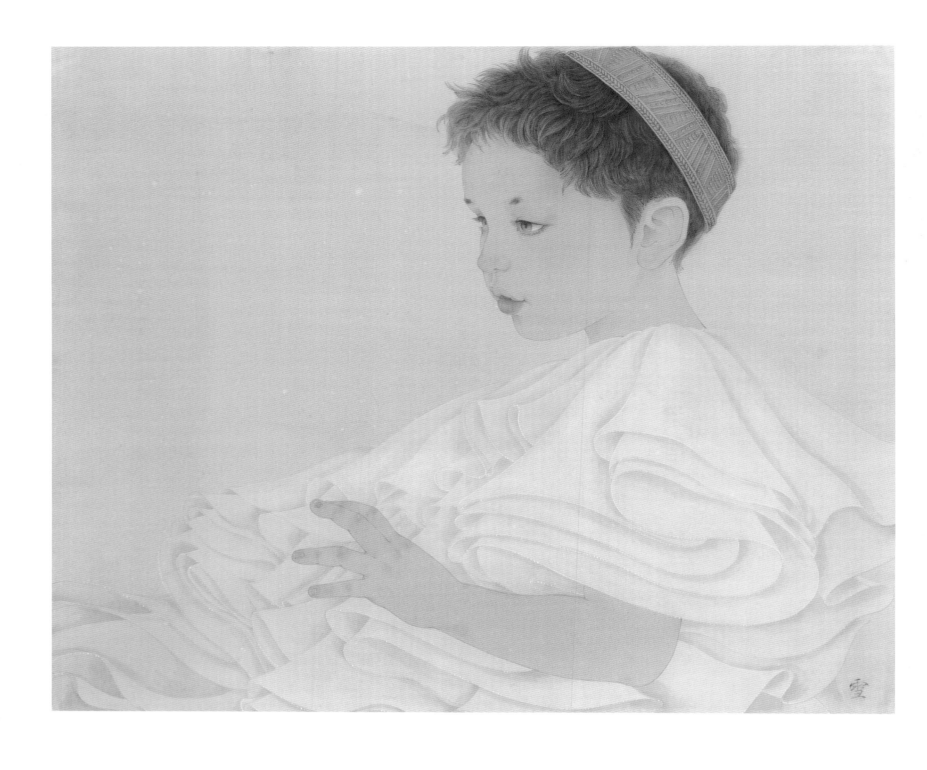

游・夢——彼岸的光　絹本設色　42 cm×52 cm　2015 年

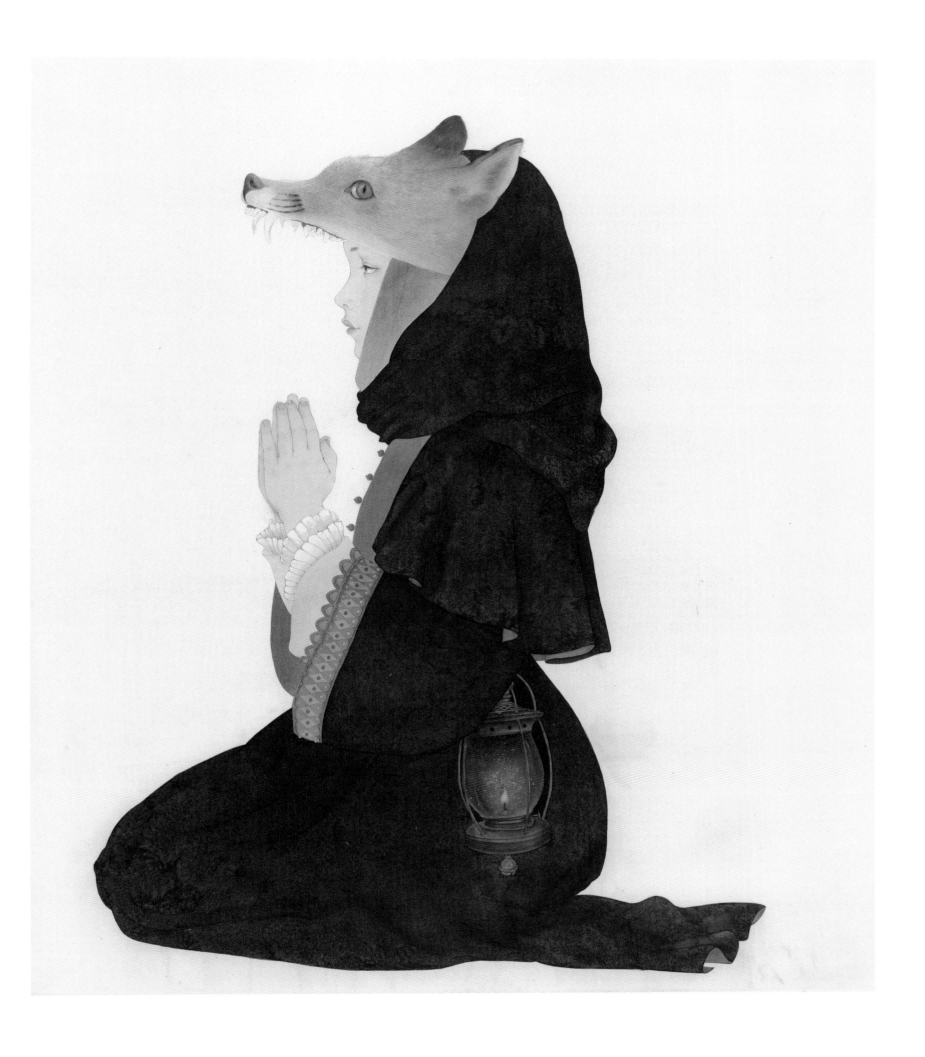

游・夢——祈　絹本設色　80cm×70cm　2015 年

游・夢——迷藏　絹本設色　50cm×60cm　2015年

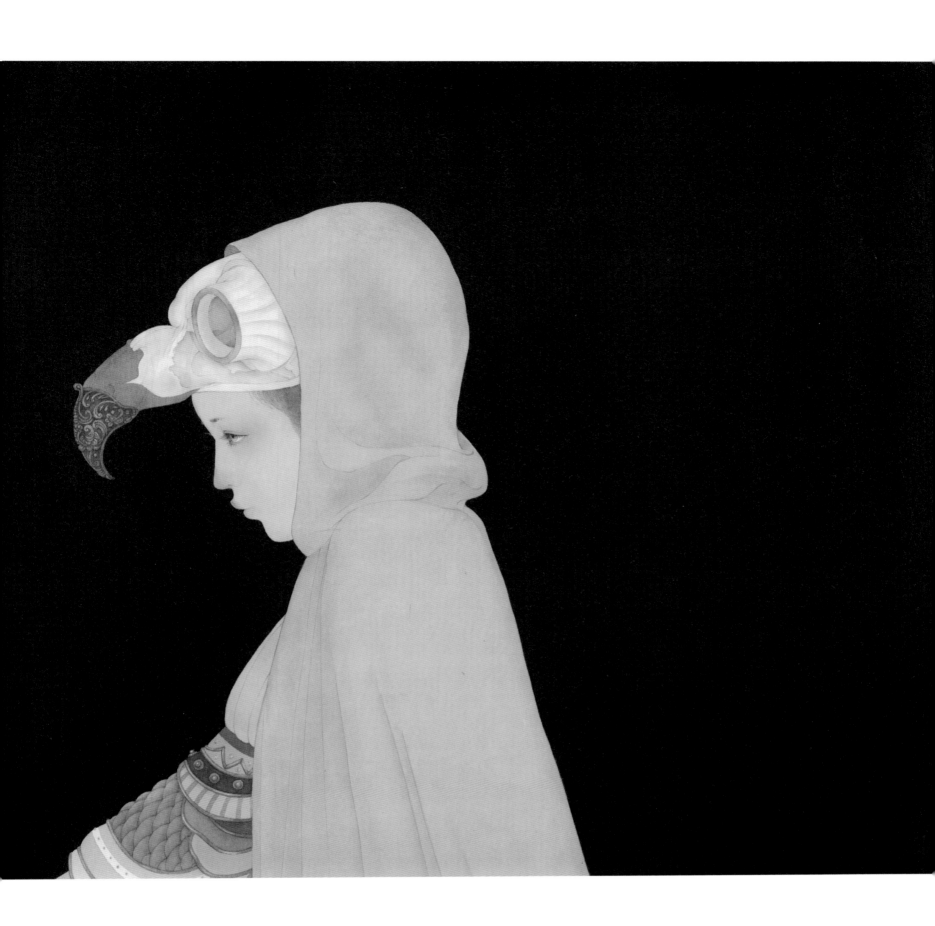

游・夢——每一個清晨
絹本設色
59 cm×79 cm
2015 年

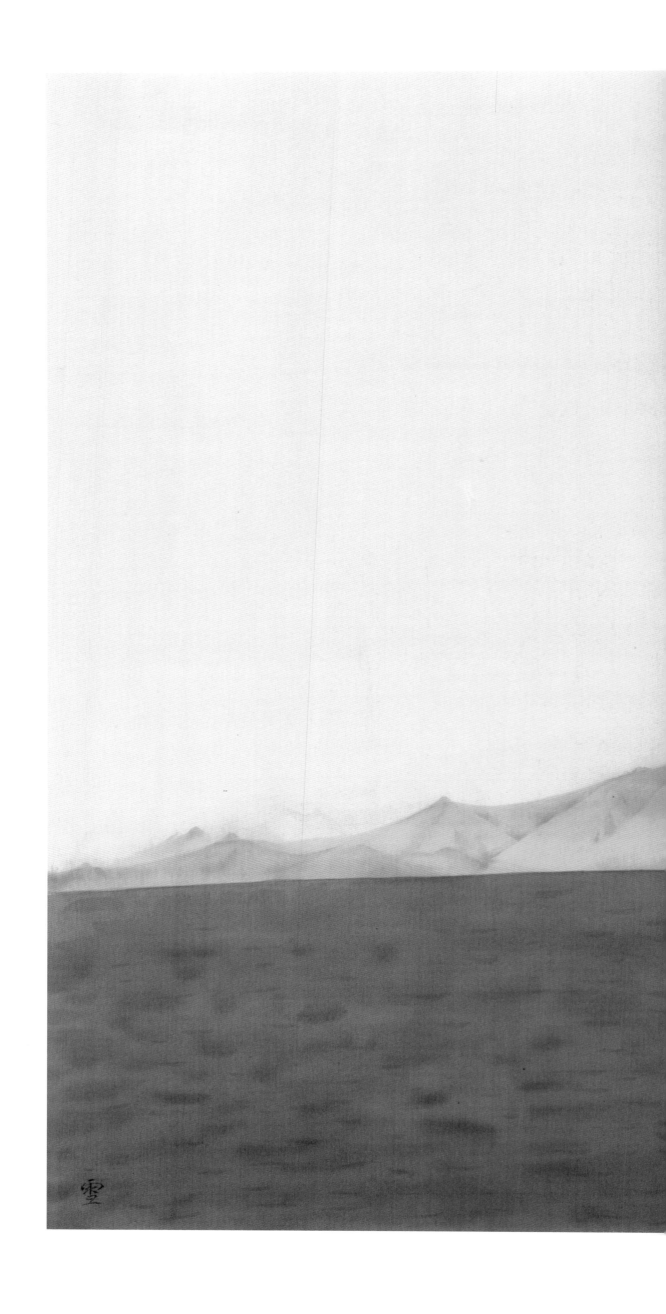

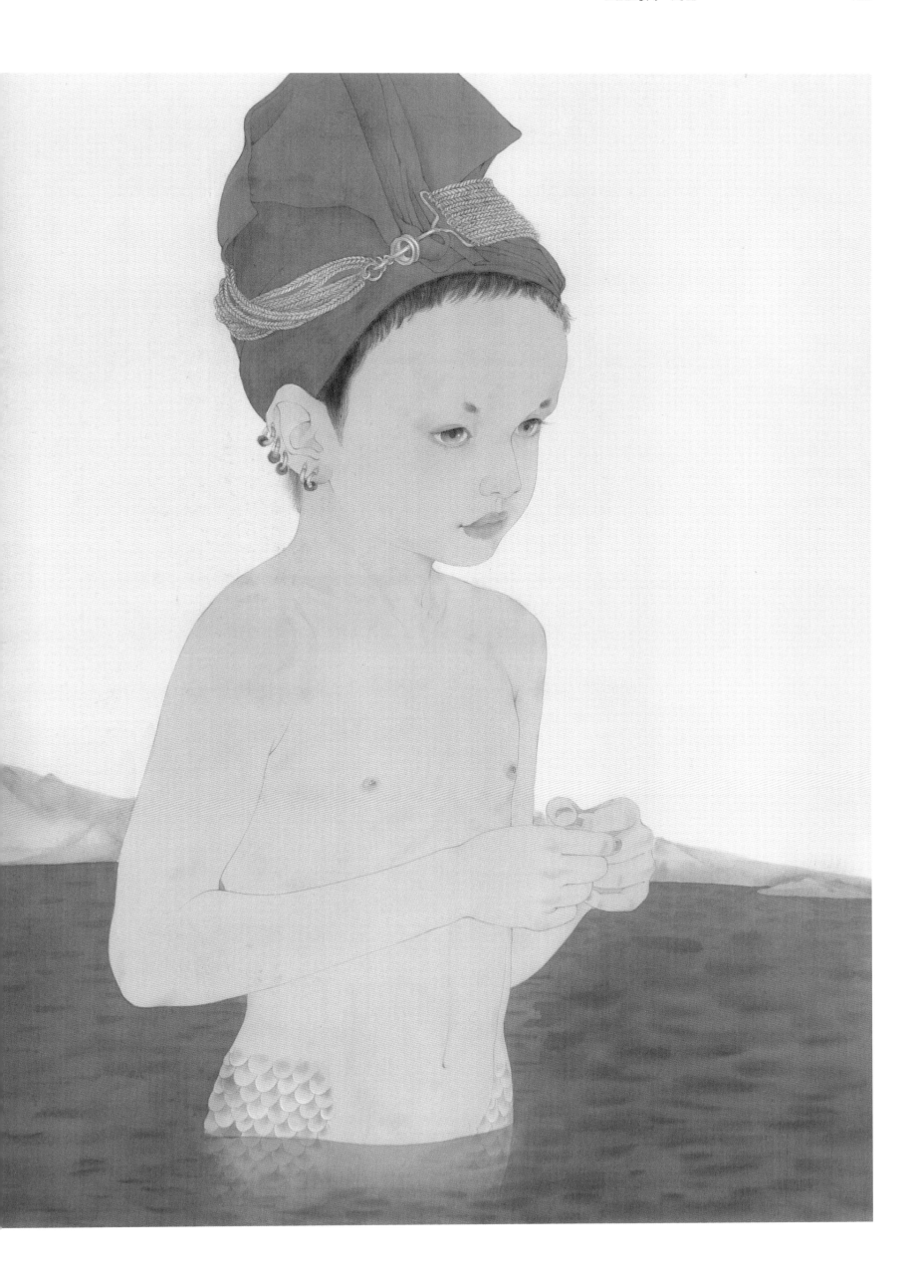

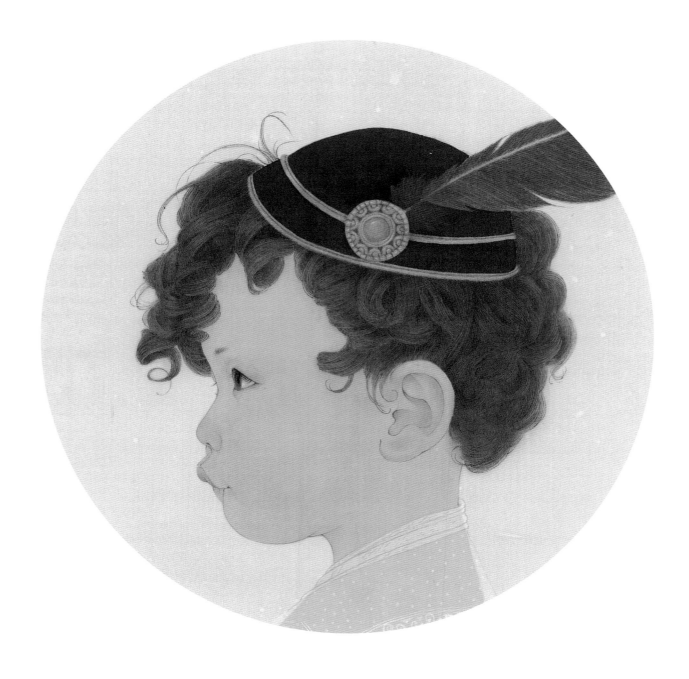

游・夢——不能説的秘密　絹本設色　120cm×70cm　2015年

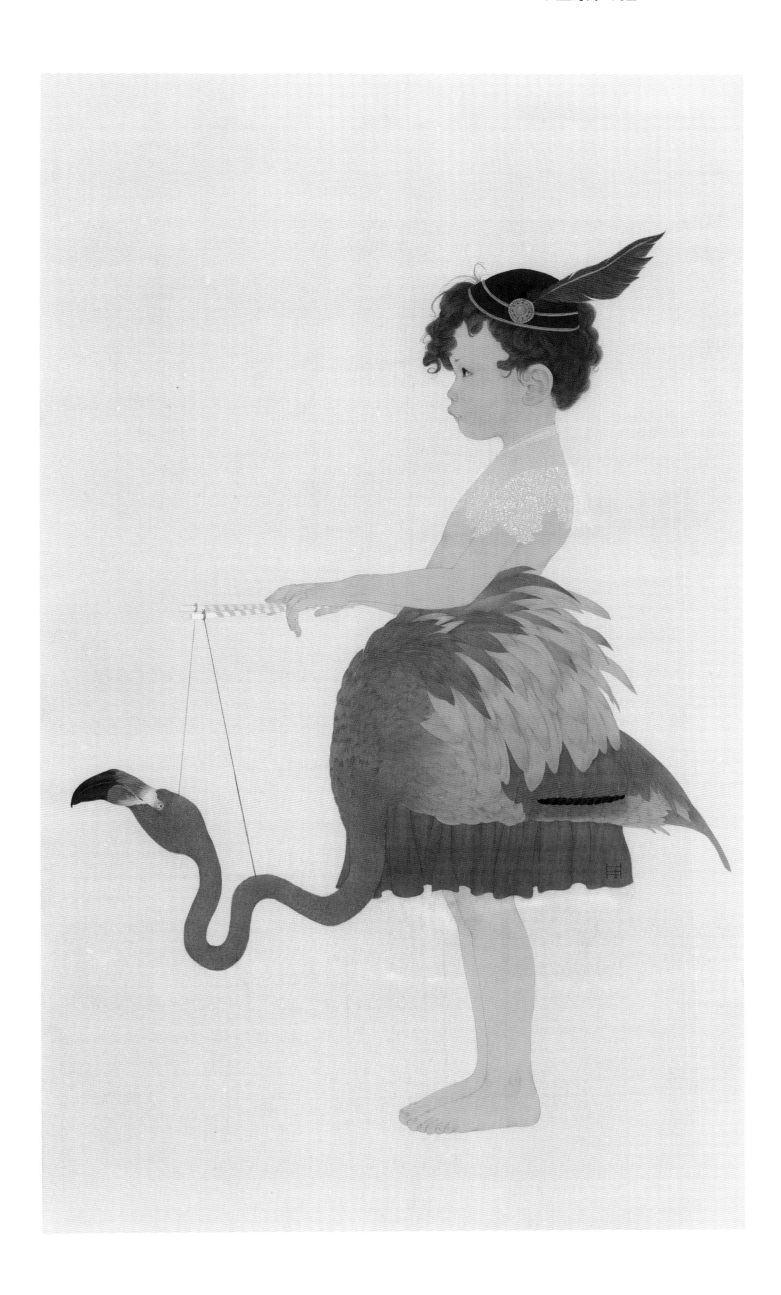

游·夢——天使在唱歌　絹本設色　119cm×59cm　2013年

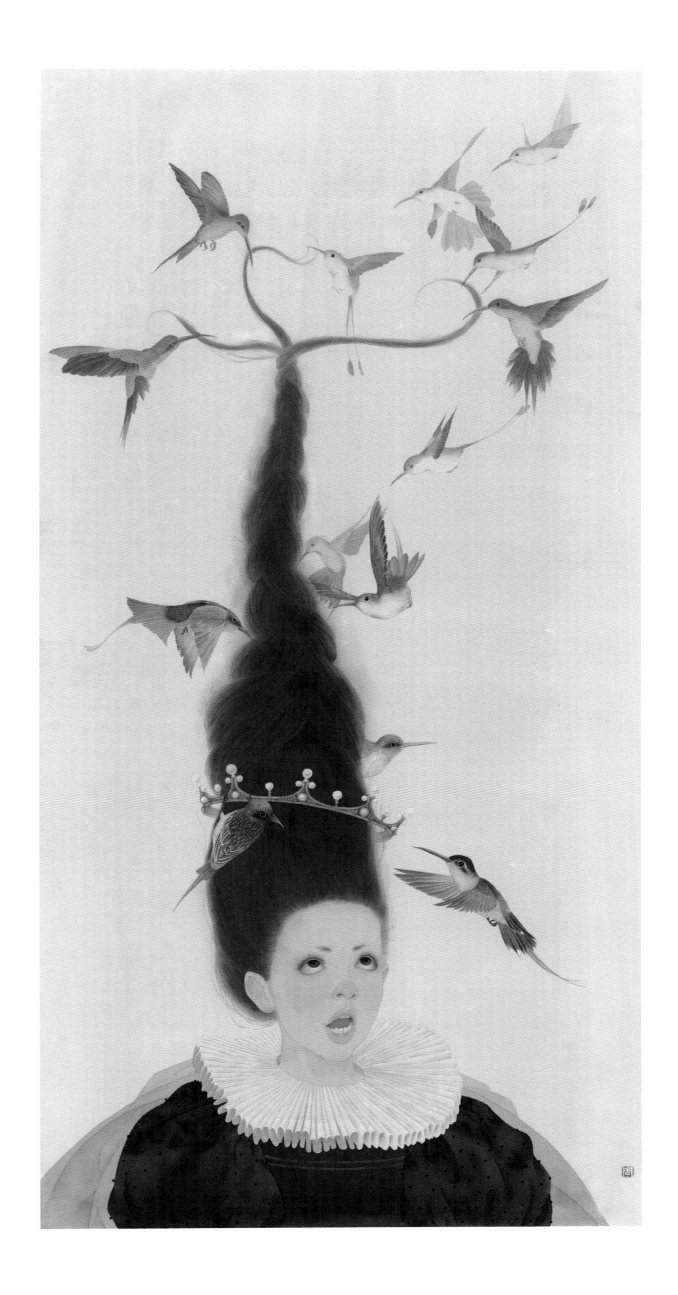

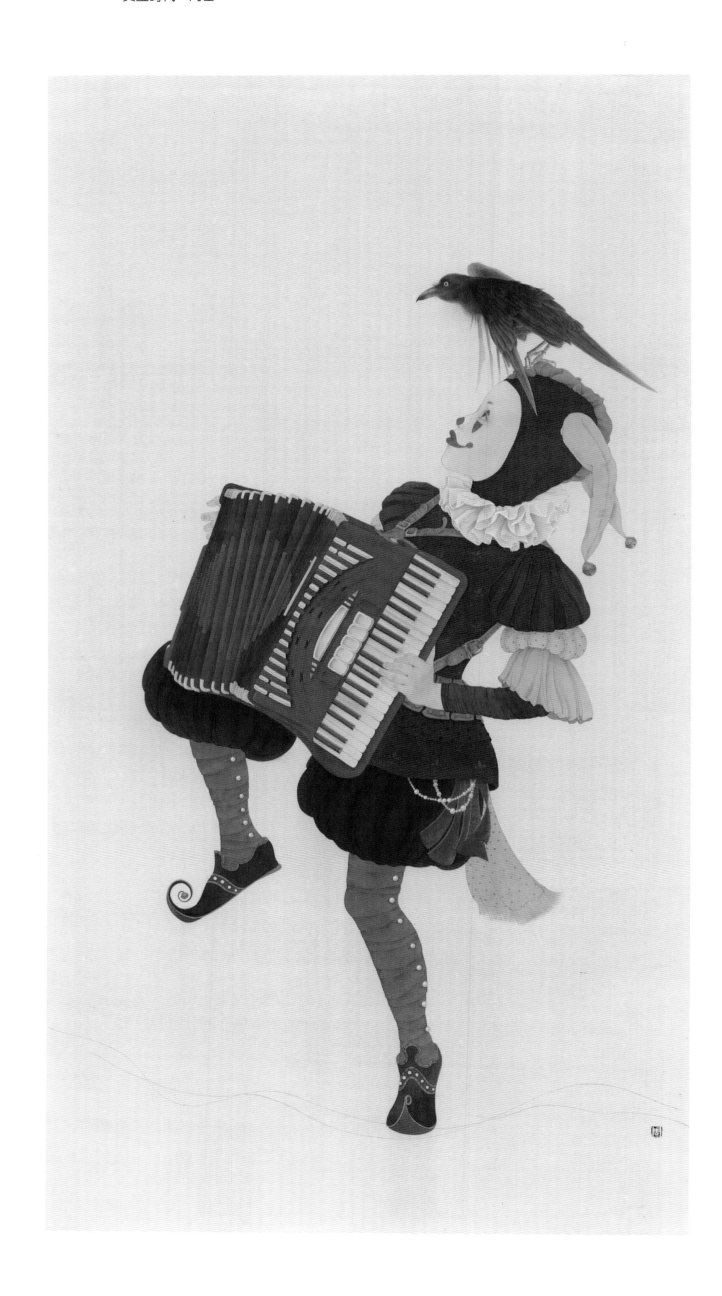

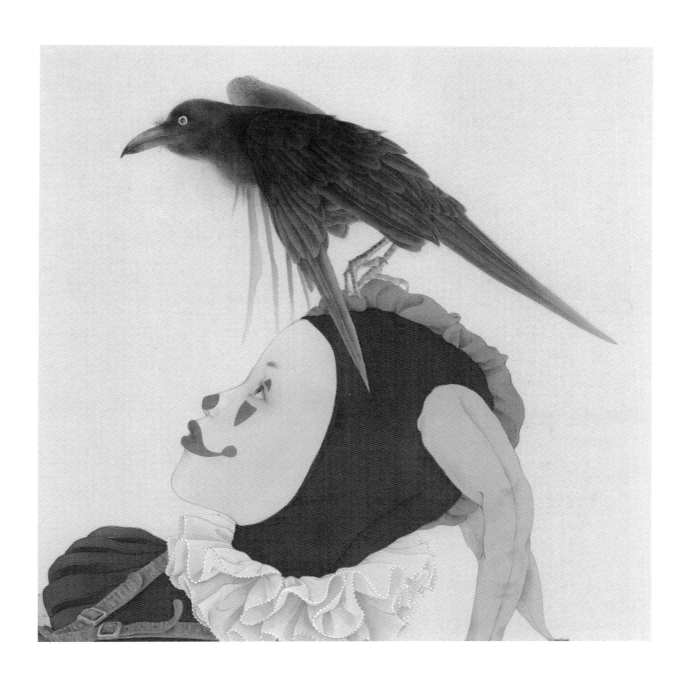

游·夢——C 大調　絹本設色　130cm×70cm　2015 年

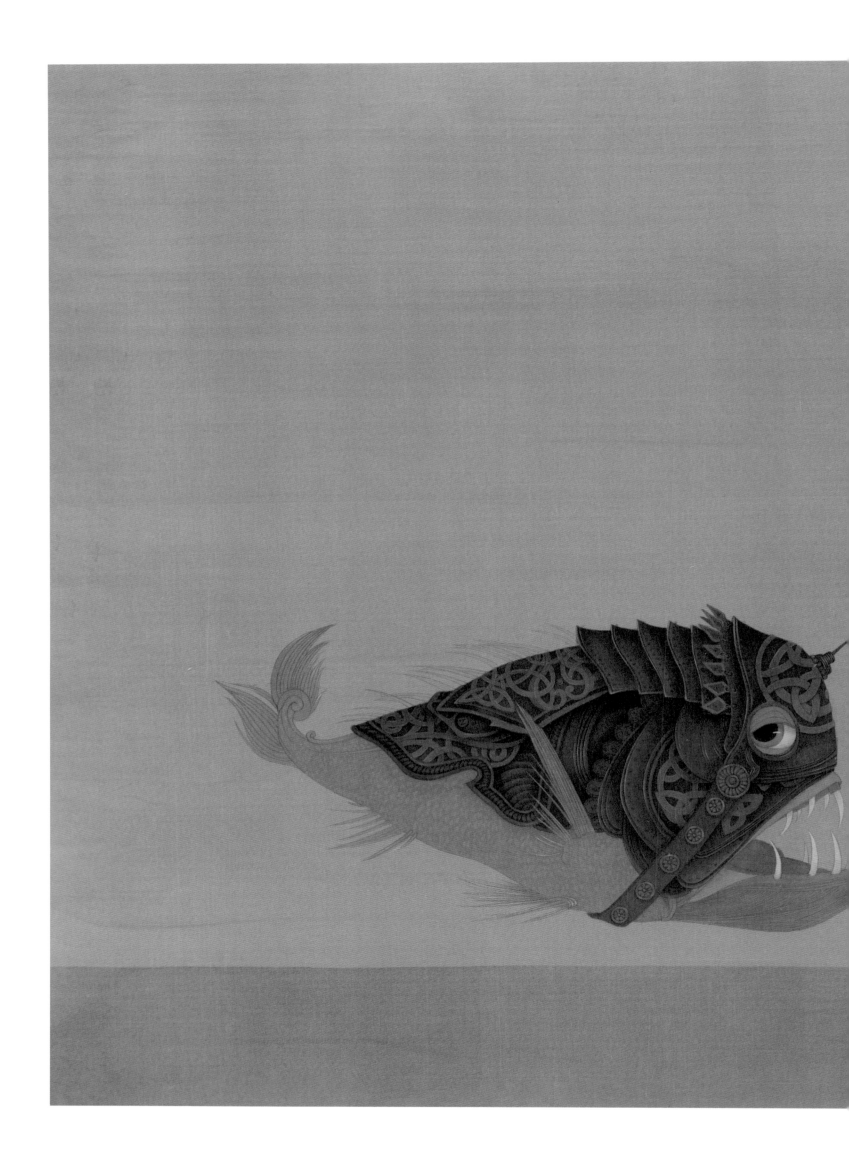

游・夢——騎士精神 1　絹本設色　42cm×82cm　2014 年

游·夢──騎士精神2　絹本設色　54cm×79cm　2014年

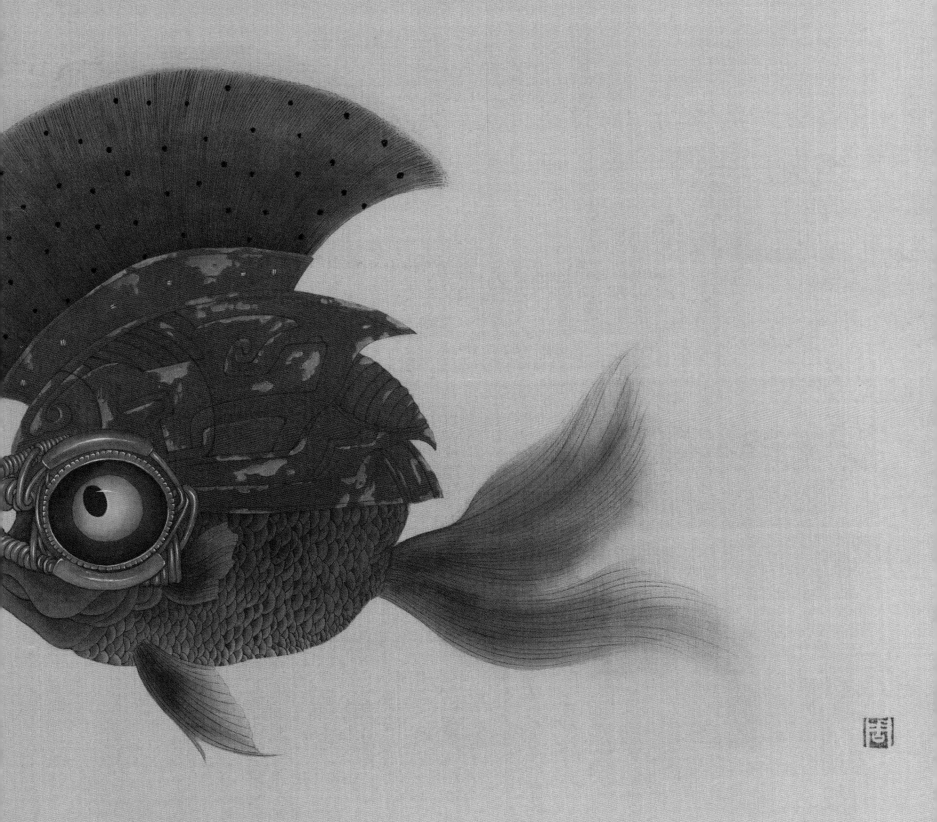

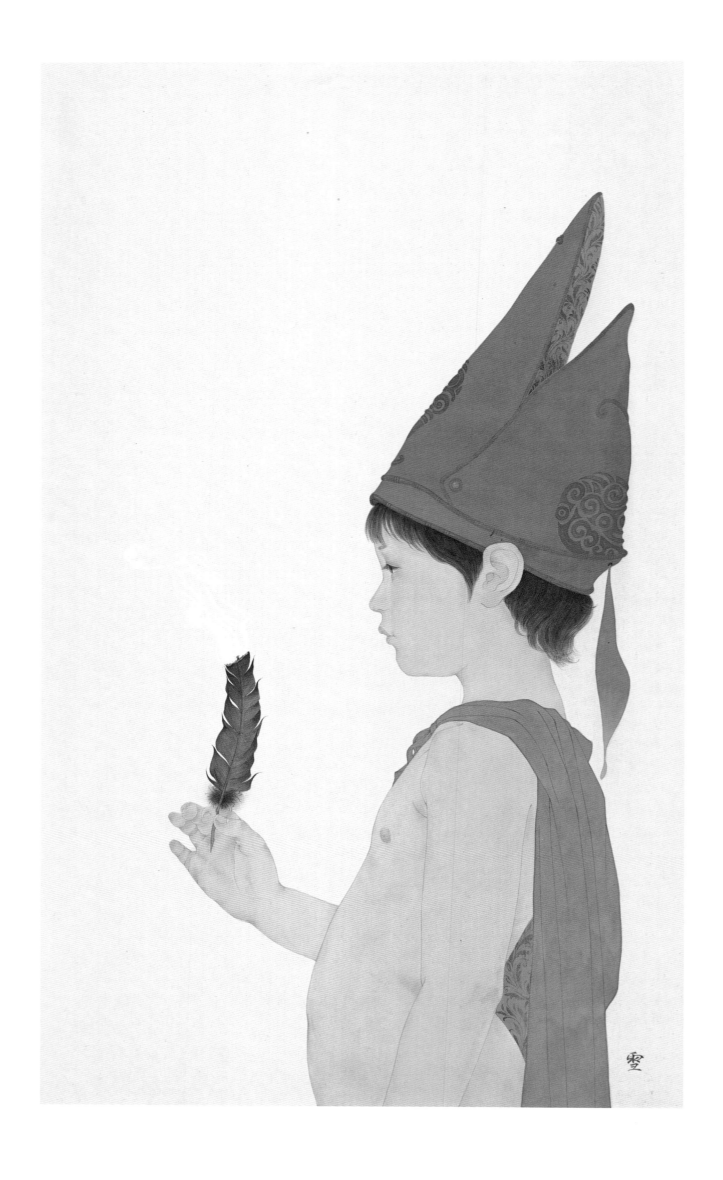

游・夢——催眠術　絹本設色　73cm×43cm　2014年

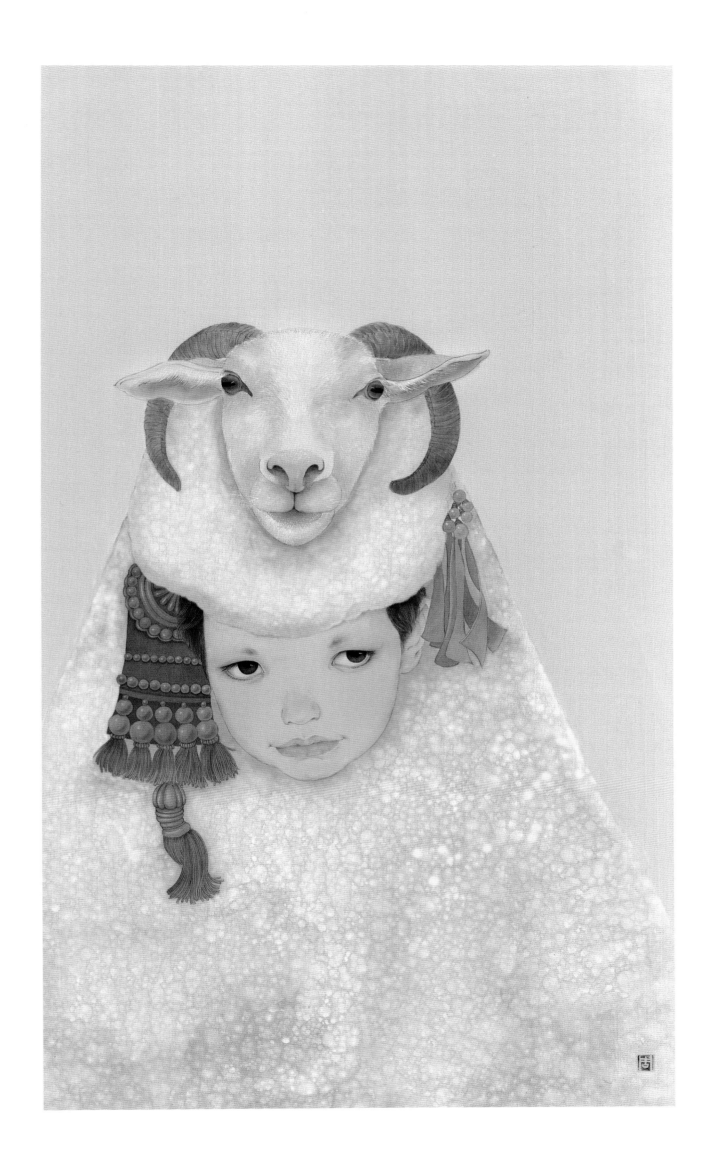

游・夢——你可別忘了　絹本設色　76㎝×45㎝　2013 年

　　小時候常常拿着爸爸送我的海螺貼在耳朵上，閉着眼聆聽，耳畔傳來"嗚——嗚——"的聲響，彷彿眼前是無邊的海，有海鷗飛翔，微風吹過，波光粼粼。噓！這，是海的聲音。

　　我常常和大院裏的孩子們編各種故事，假裝戰鬥和冒險，幻想着自己是位堅韌聰明又冷静的船長，身邊有幾個身懷絕技的好伙伴，大家一起尋找藏在遥遠海島的"寶藏"，會像《海賊王》裏面的路飛那樣揮着拳頭説"出發吧！"勇敢的小水手會劃動着船槳，和我面朝大海乘風遠航。我們會遇到巨大的八爪魚，會追逐抹香鯨，會和小美人魚一起跳舞，會和狂風暴雨搏鬥，有忠誠，有背叛，有懦弱，更有堅不可摧的友誼！不管有什麼困難，我們都會衝過去，因爲有聲音一直喊："喂，勇敢地去追求你的夢想吧！"那些歡笑的童年，那些明媚單純的時光，就這樣偷偷溜走。

　　此刻，我只能站在畫的面前，慢慢地記下那些歡笑的日子，那是自由與夢想的樂章！

游·夢——勇敢的心　絹本設色　200cm×190cm　2014年

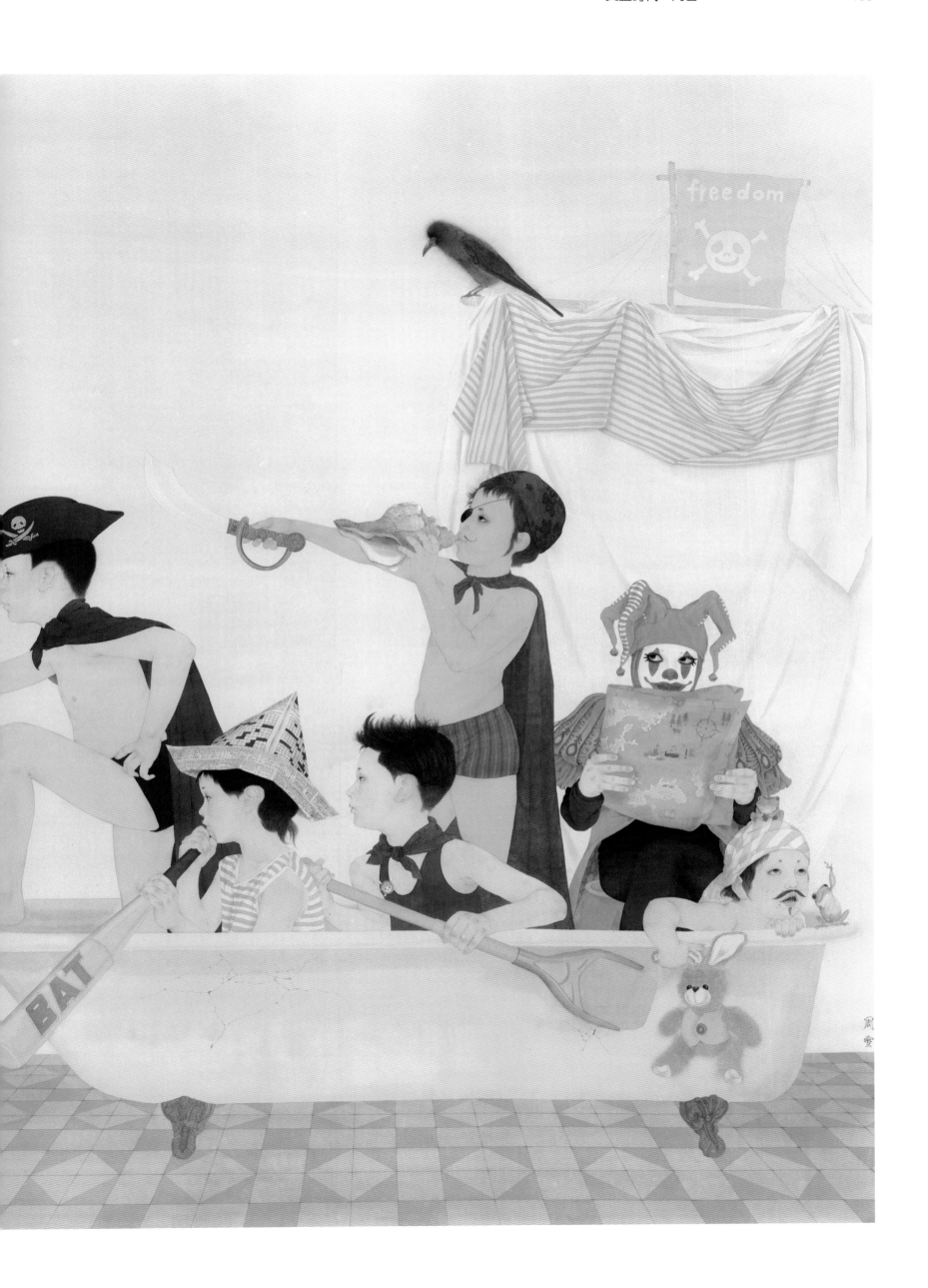

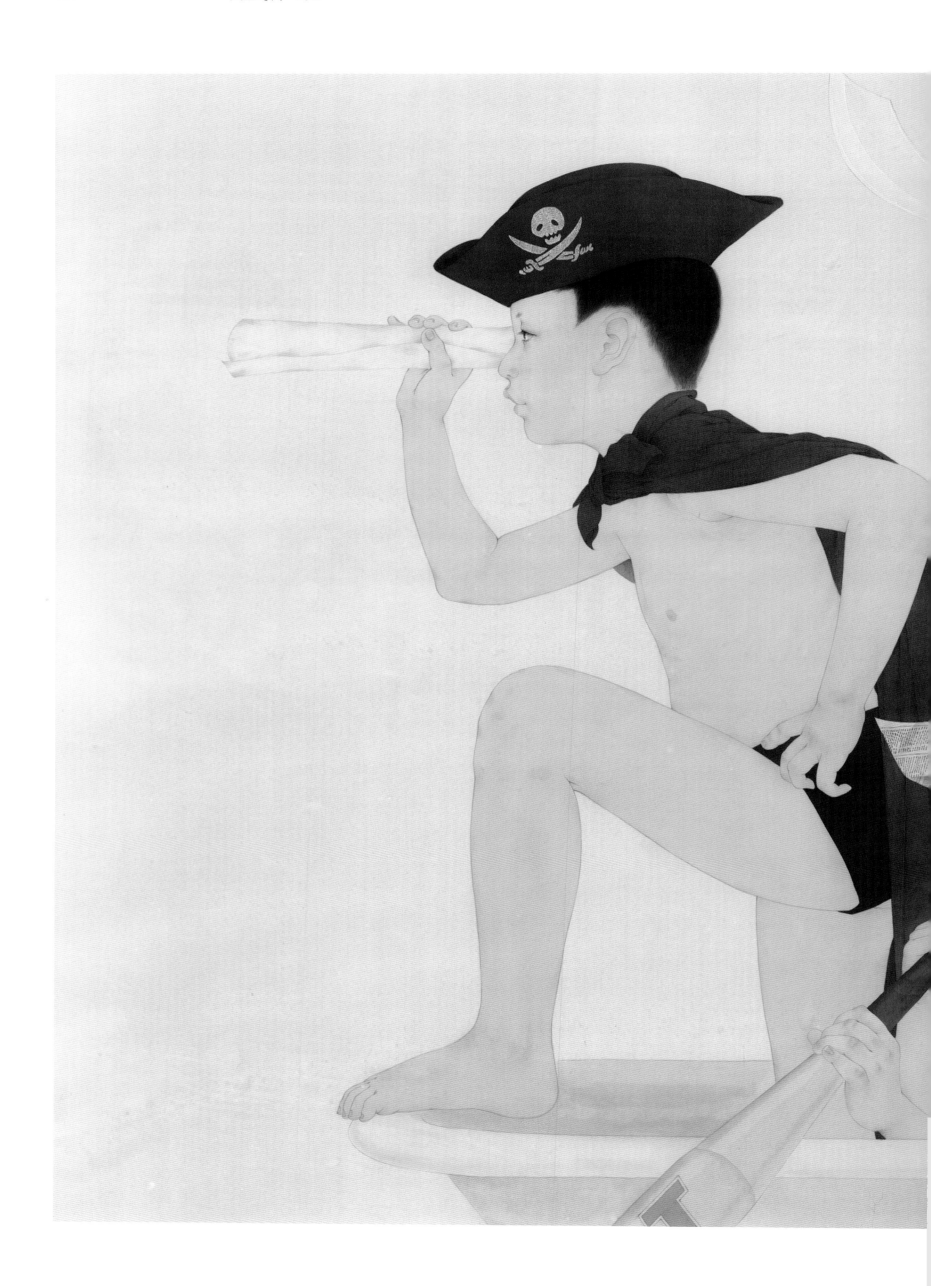

黄金時代　周雪

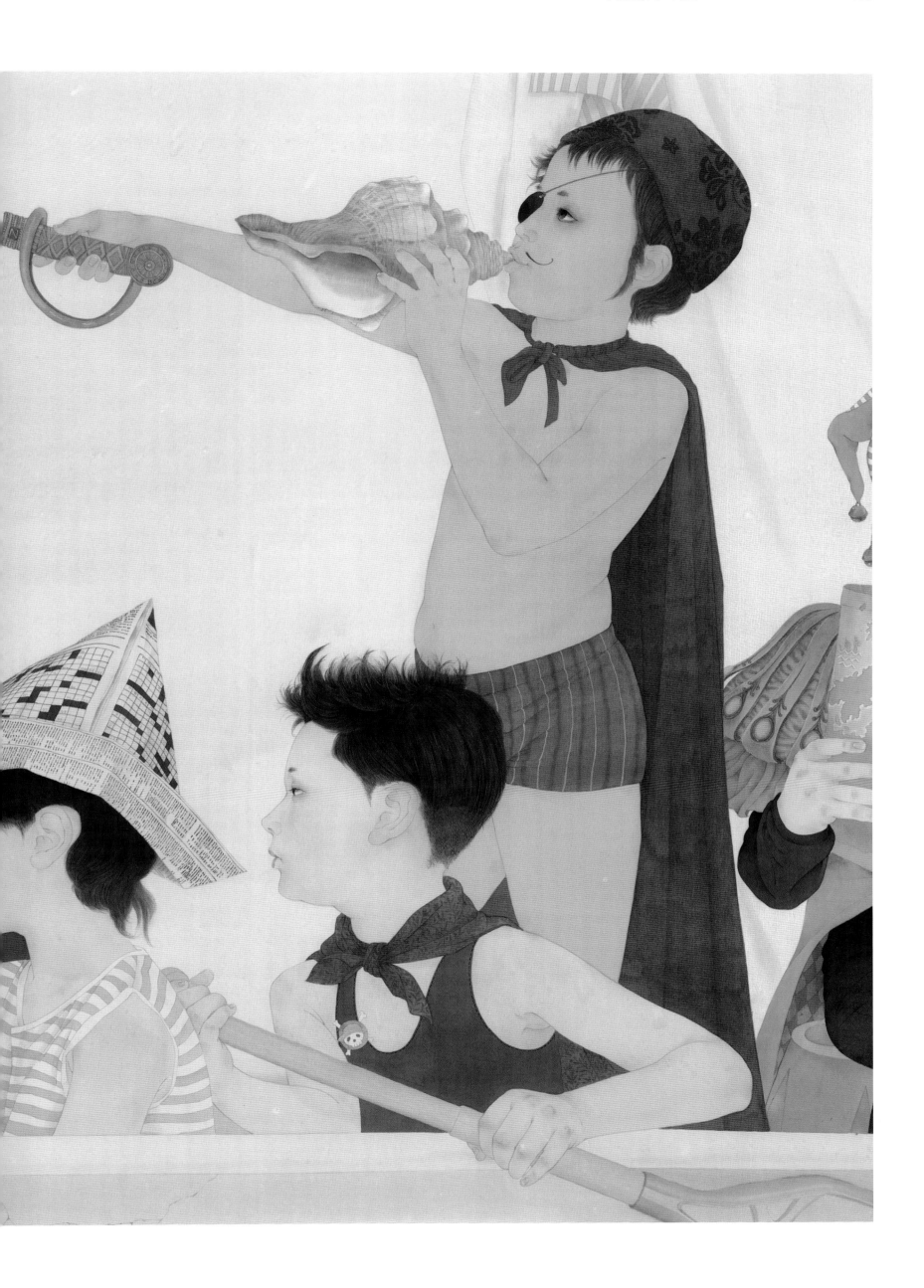

黄金時代　周雪

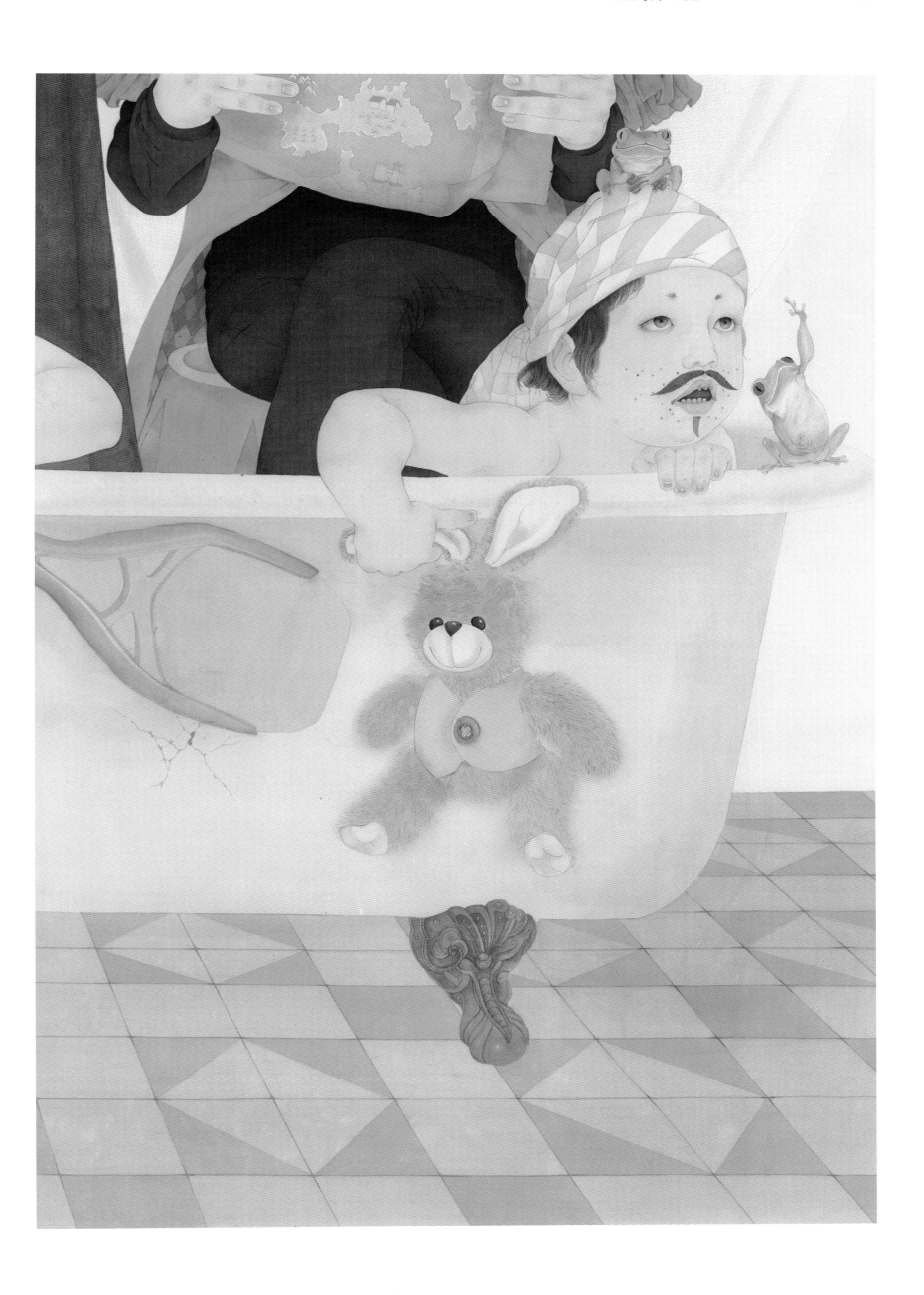

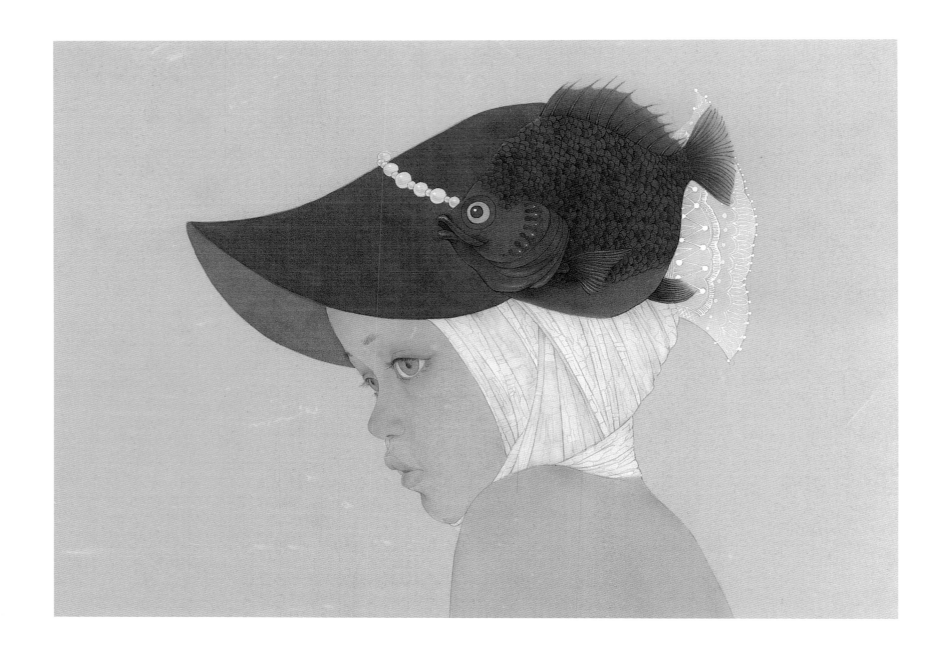

游・夢——恍惚白晝　絹本設色　80cm×55cm　2014 年

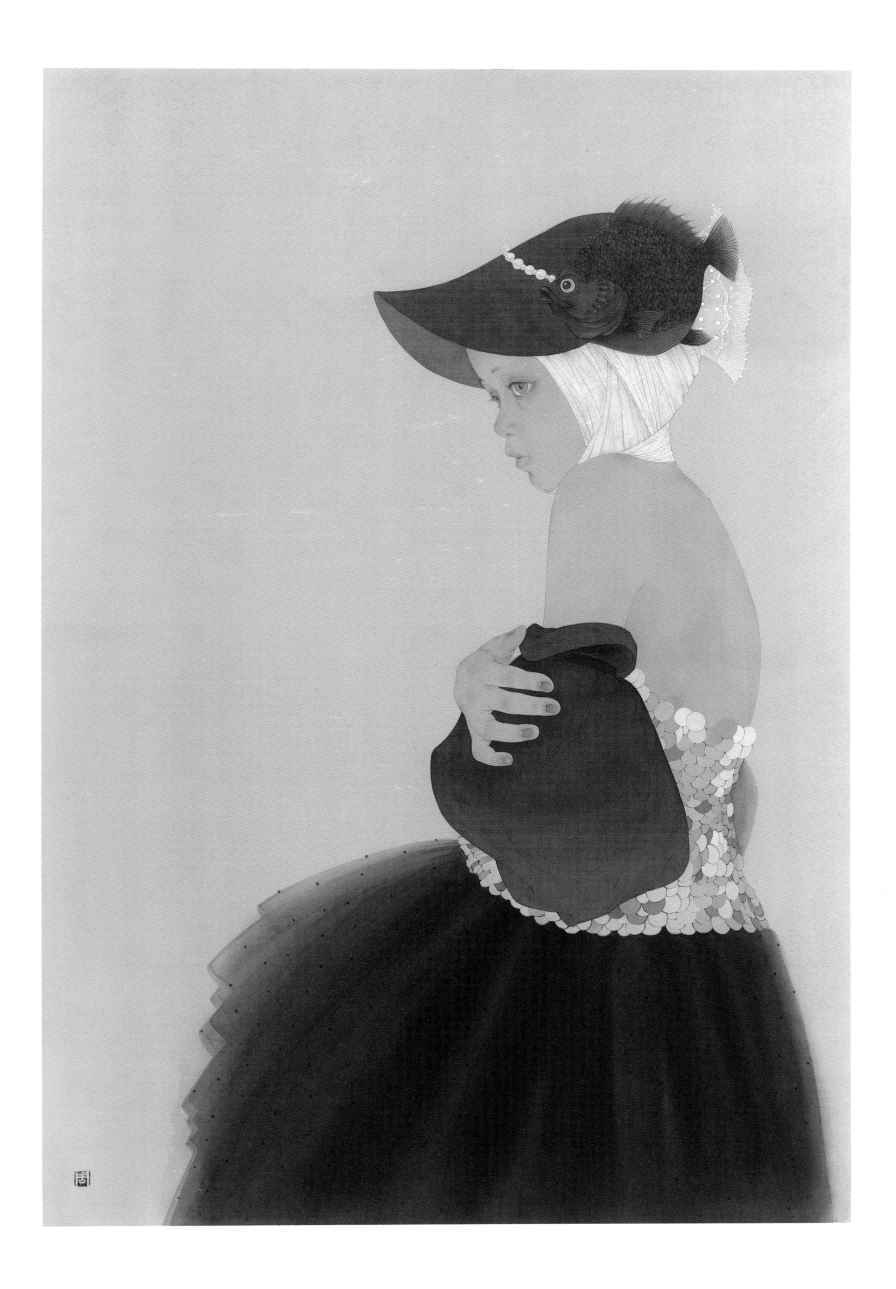

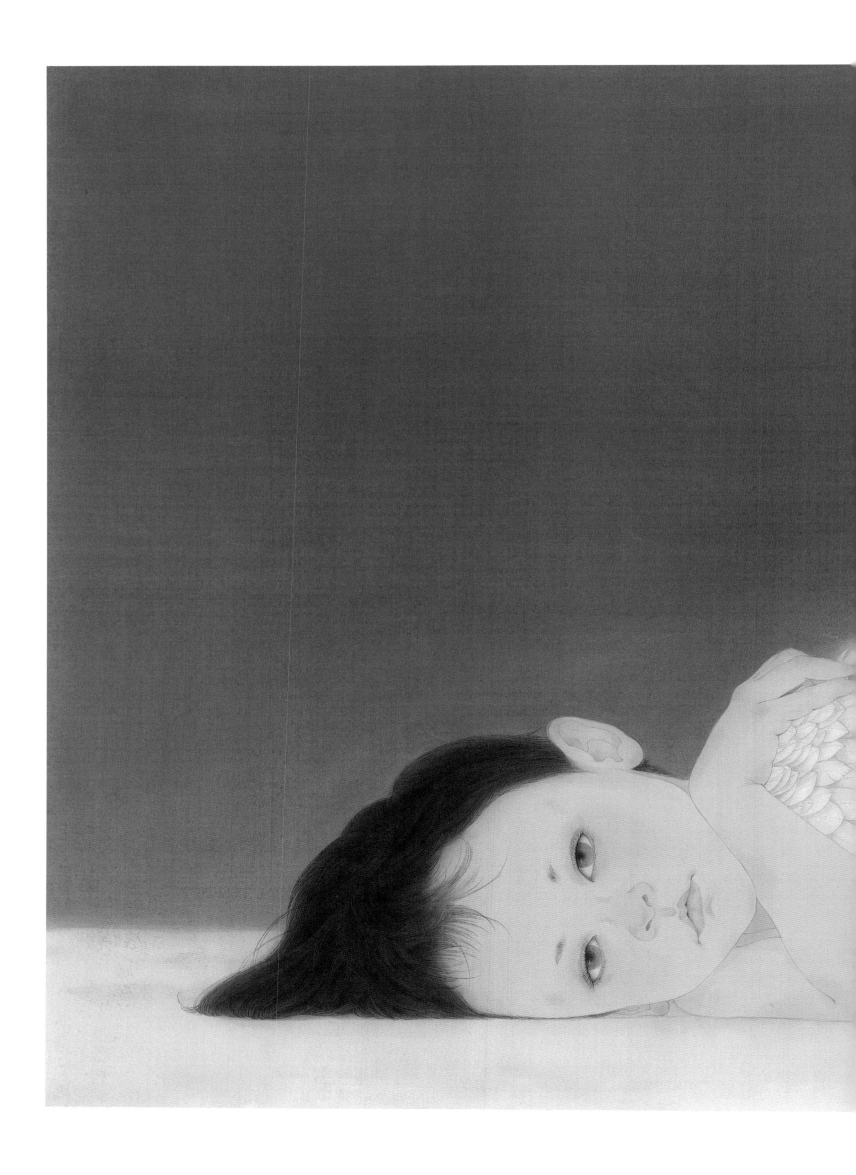

黄金時代　周雪

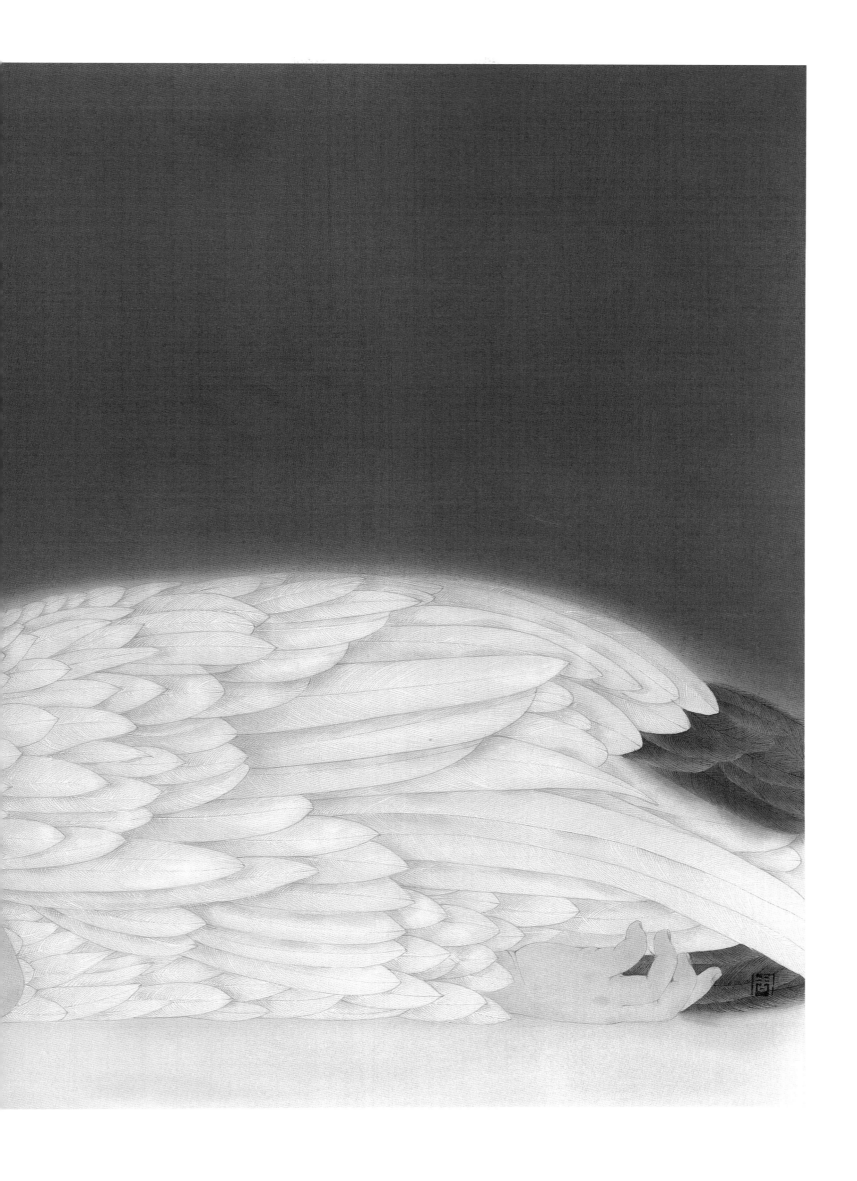

游・夢——一直很安静　絹本設色　40cm×78cm　2013 年

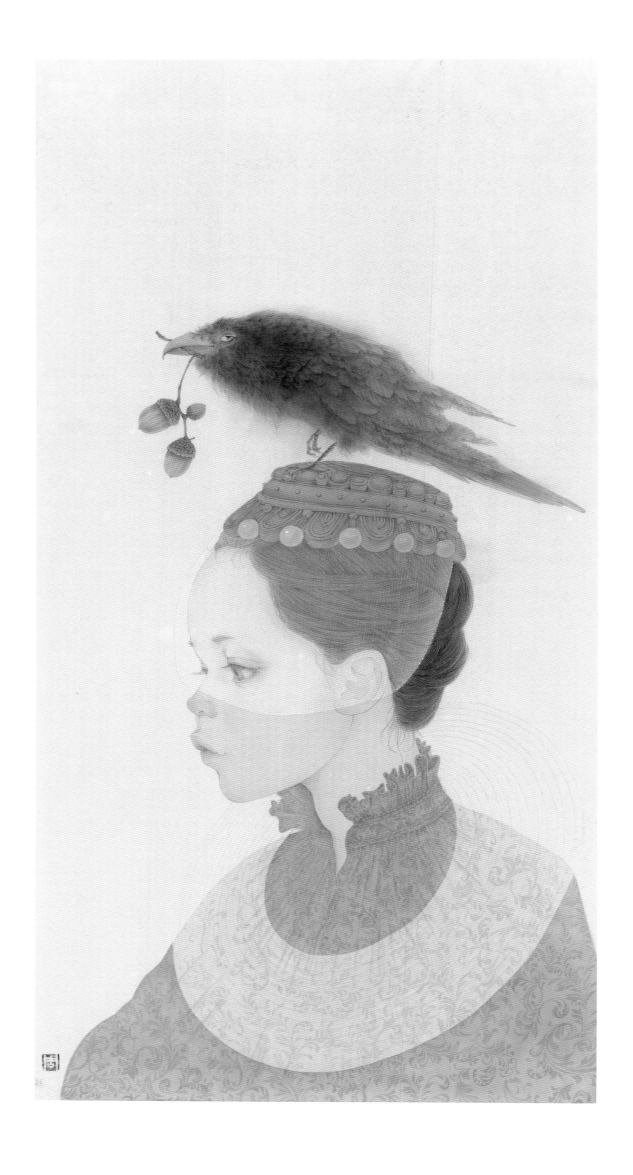

游・夢——身中魔咒　絹本設色　69cm×36cm　2013年

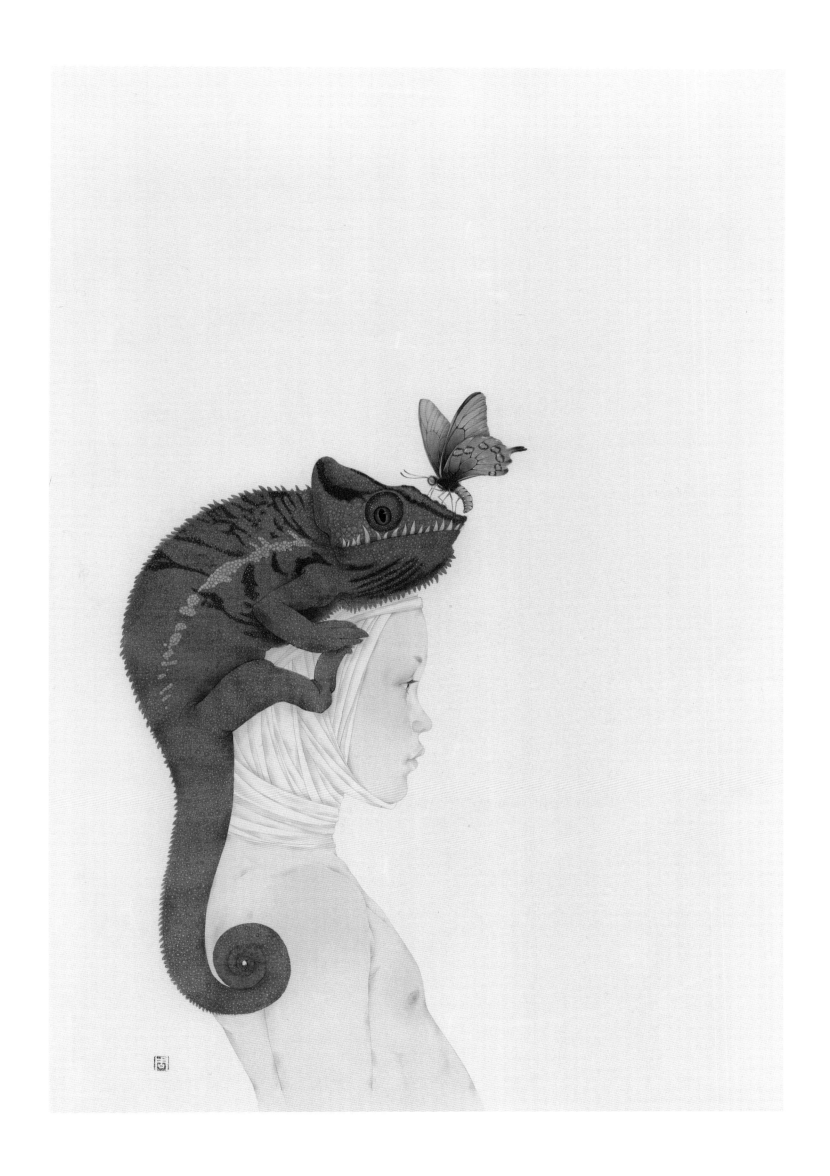

游·夢——你看不到的世界　絹本設色　77 cm×53 cm　2013 年

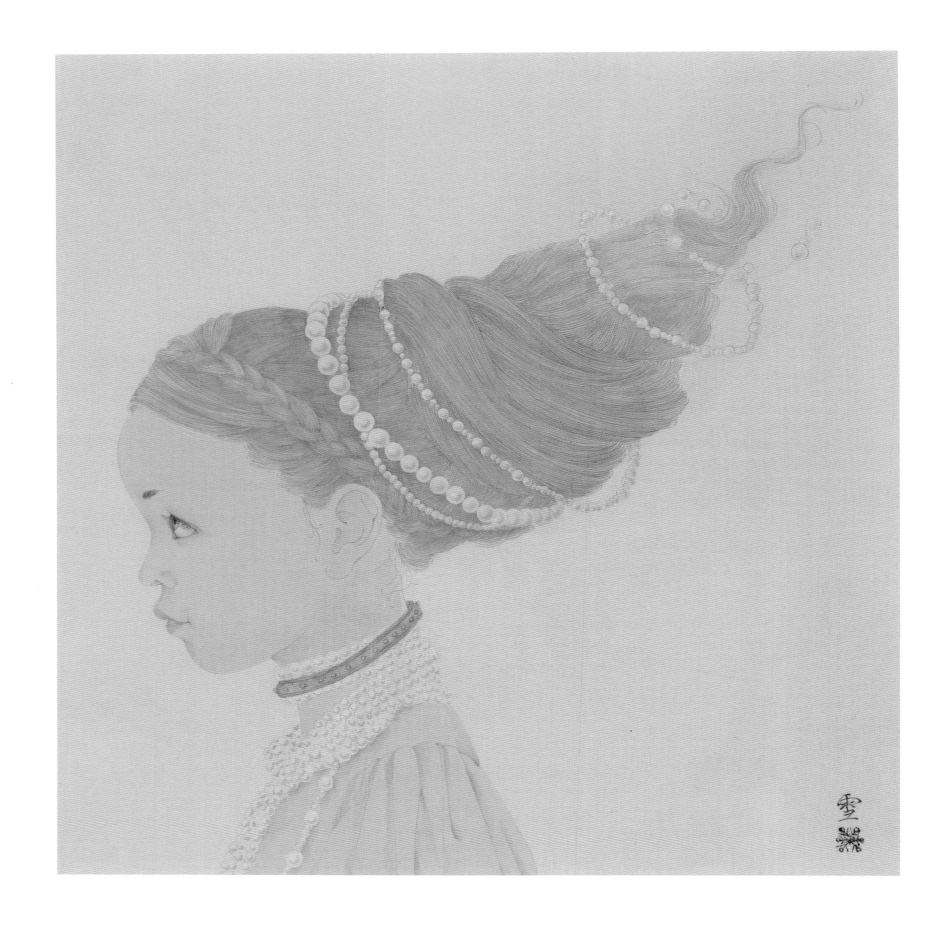

游・夢——不言不語　絹本設色　33㎝×33㎝　2013 年

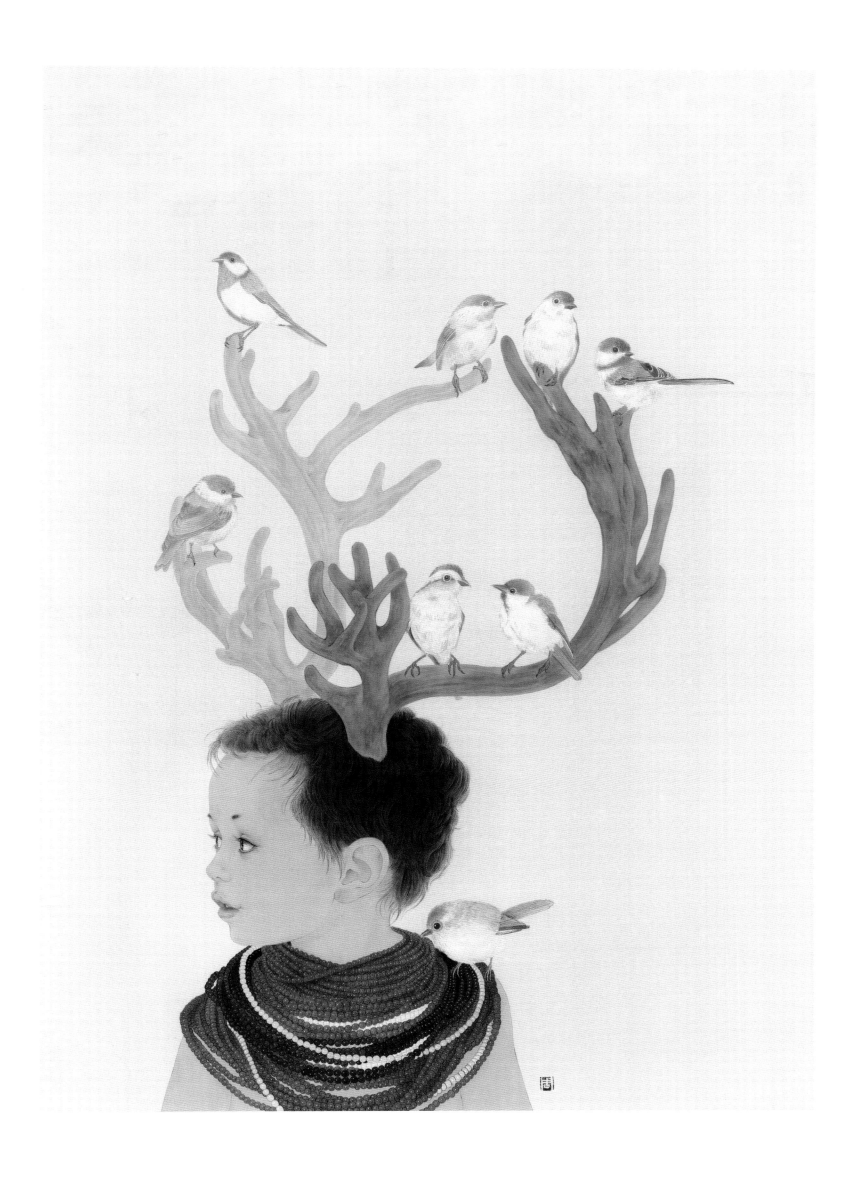

游·夢——傷風記憶　絹本設色　85cm×62cm　2013年

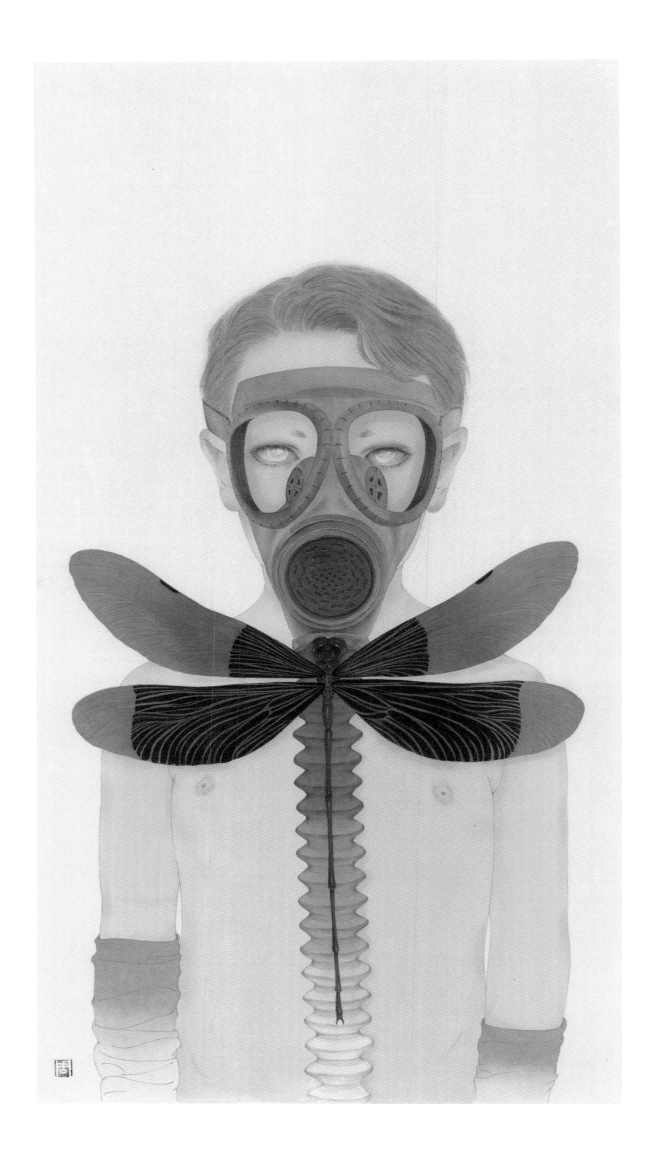

游·夢——我只看見你的臉　絹本設色　66cm×36cm　2013 年

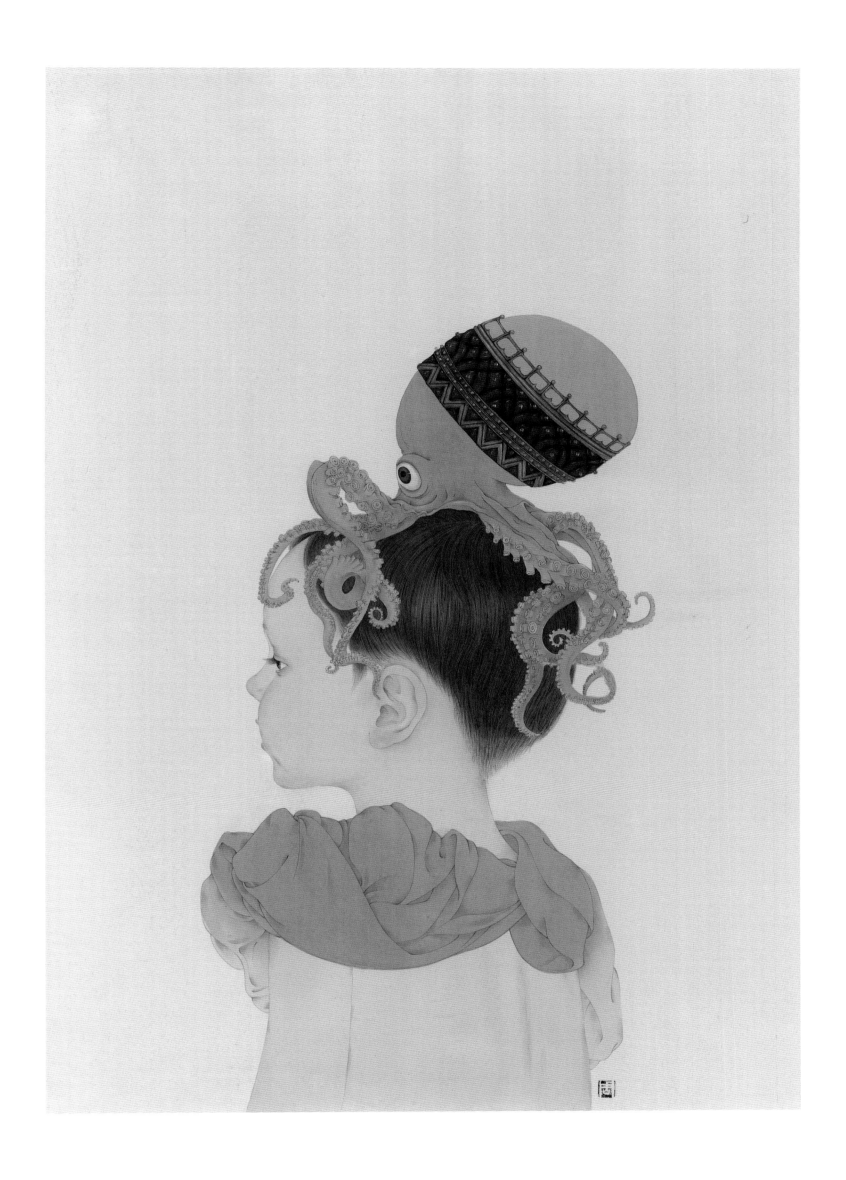

游・夢——我想去看海　絹本設色　68cm×48cm　2013年

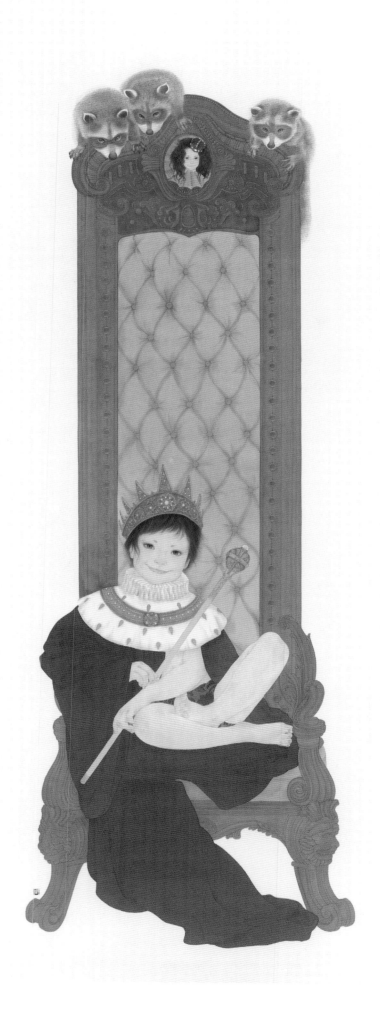

游・夢──我是你的王 1　絹本設色　190 ㎝×84 ㎝　2013 年

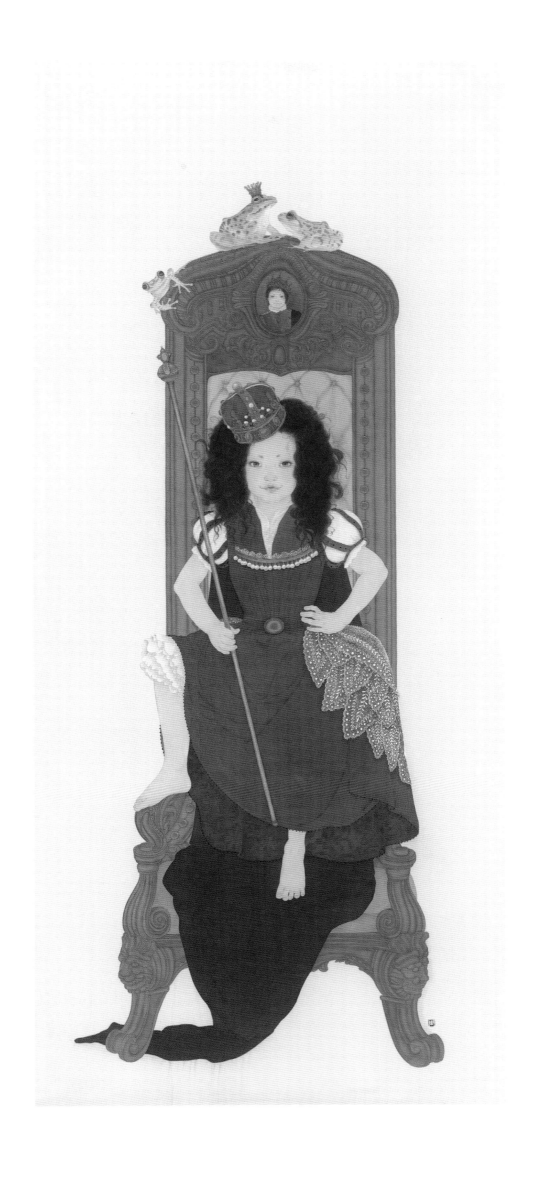

游·夢——我是你的王 2　絹本設色　190cm×84cm　2013 年

黄金時代　周雪

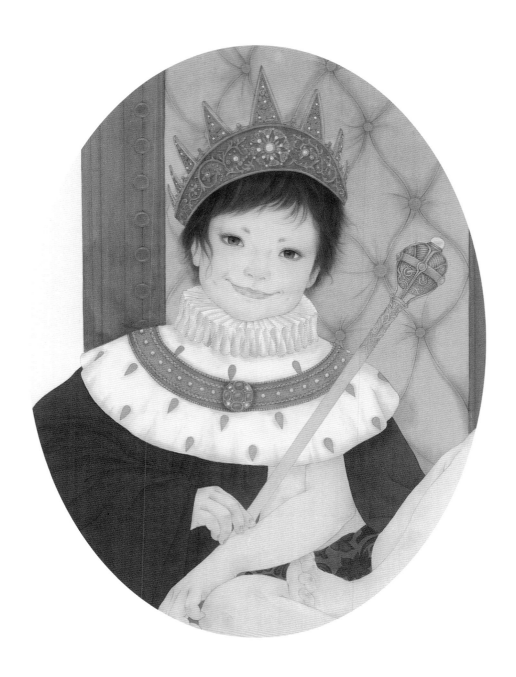

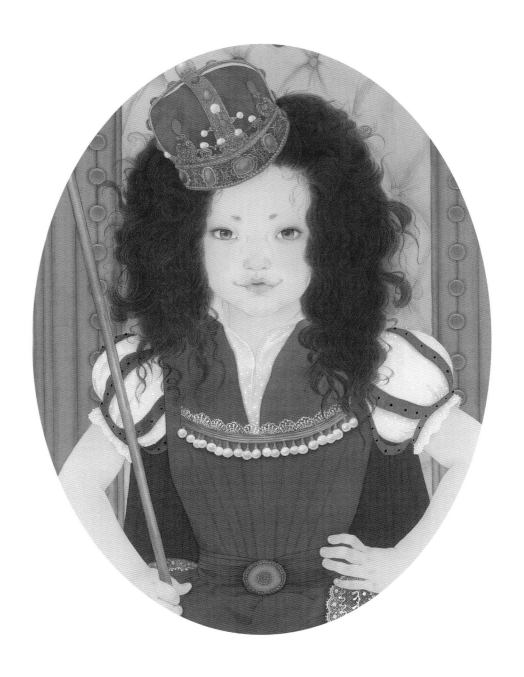

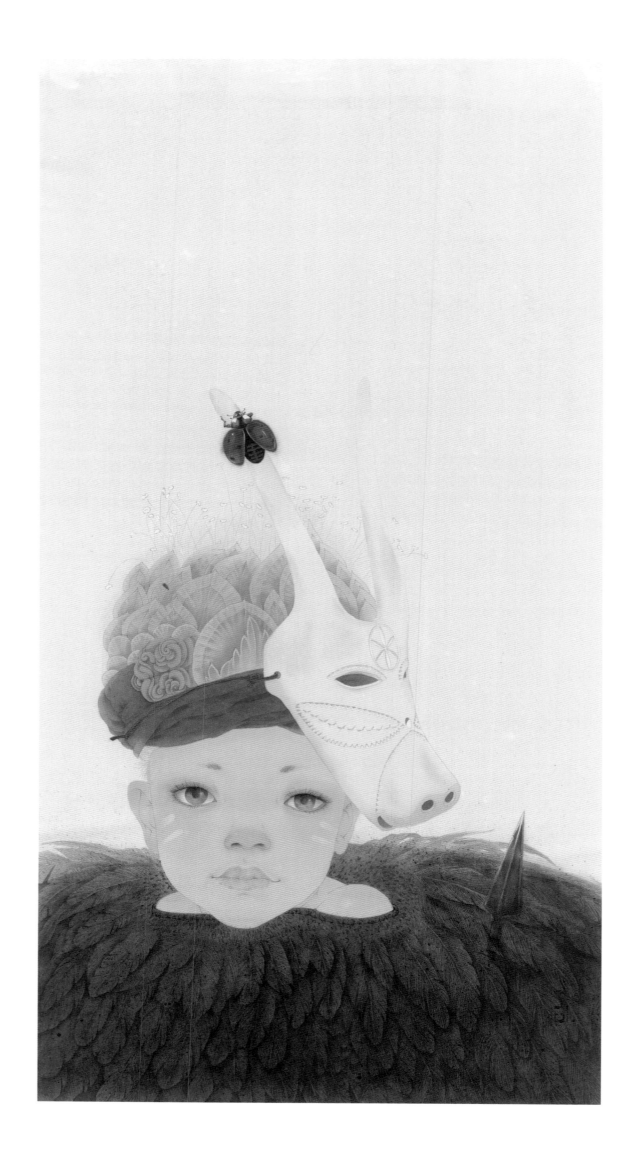

游・夢——狩獵者　絹本設色　69cm×36cm　2013年

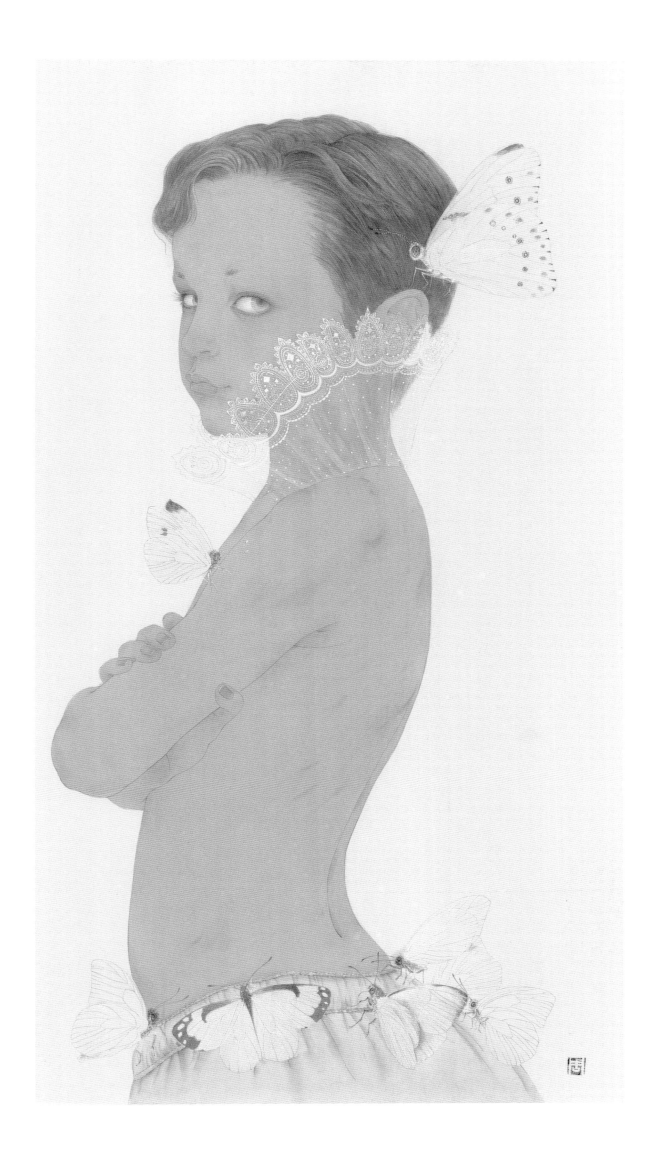

游·夢——迷迭香　絹本設色　66cm×36cm　2013年

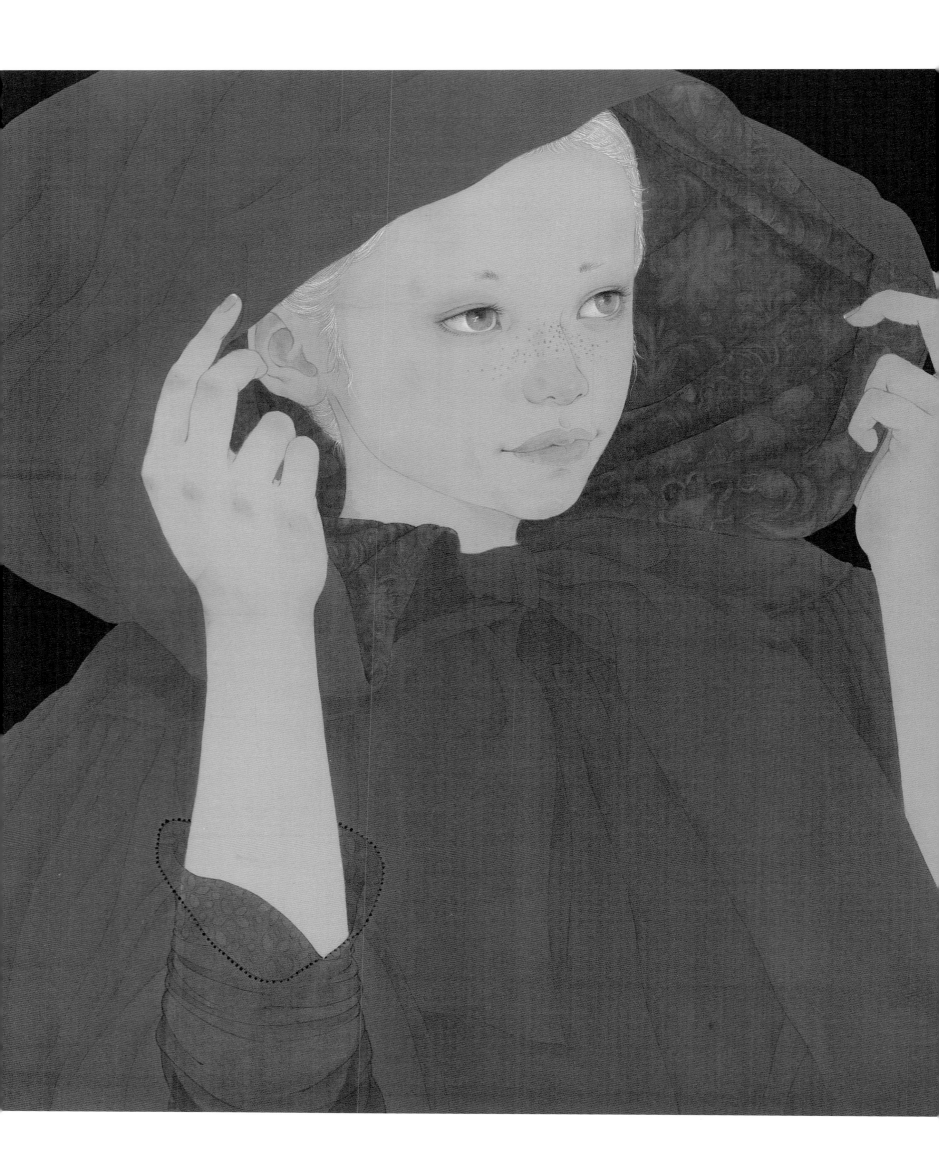

游・夢——幸福在哪裏　絹本設色　40cm×78cm　2013年

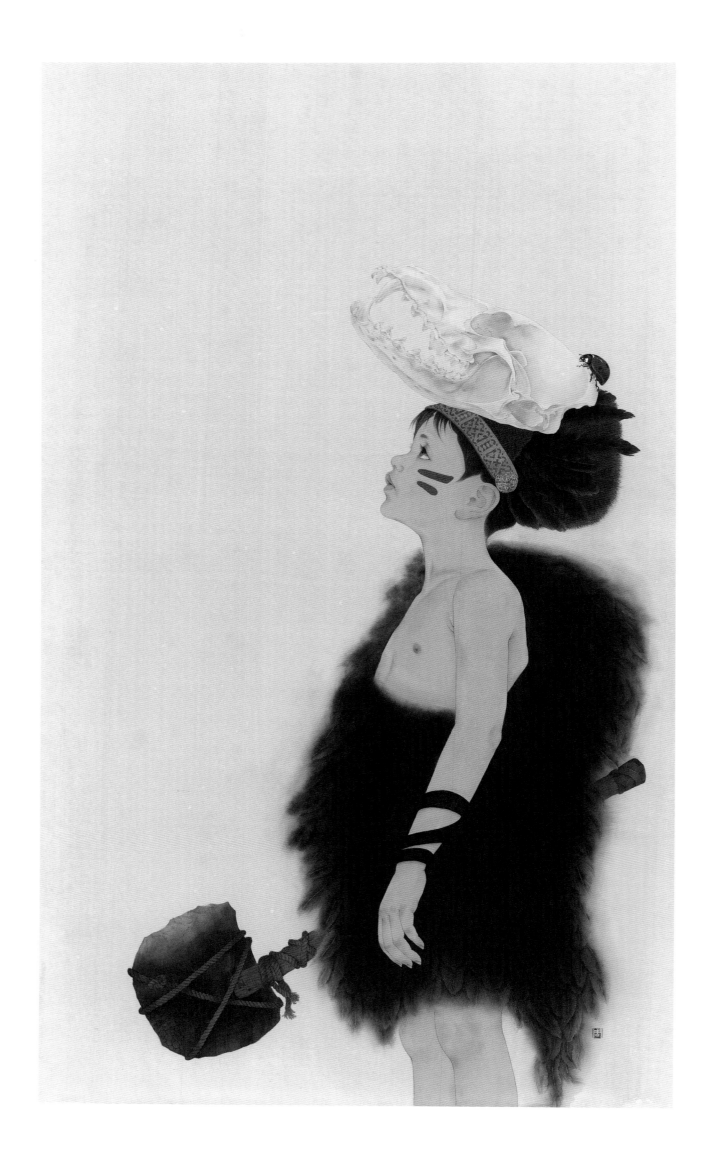

游・夢——熱帯雨林　絹本設色　115cm×69cm　2013年

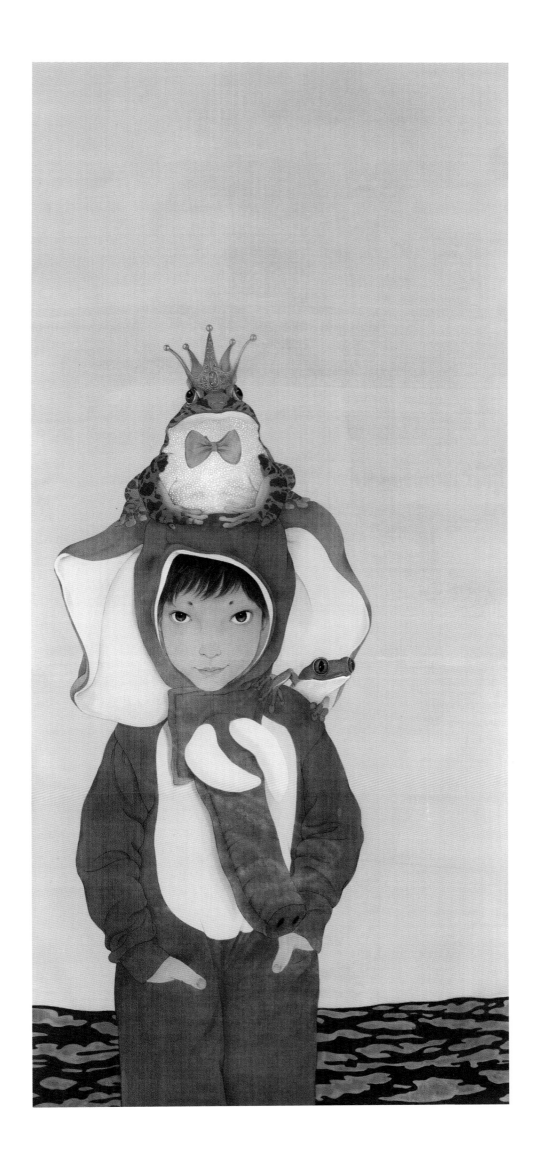

游・夢——北京 4℃　　絹本設色　140cm×60cm　2012 年

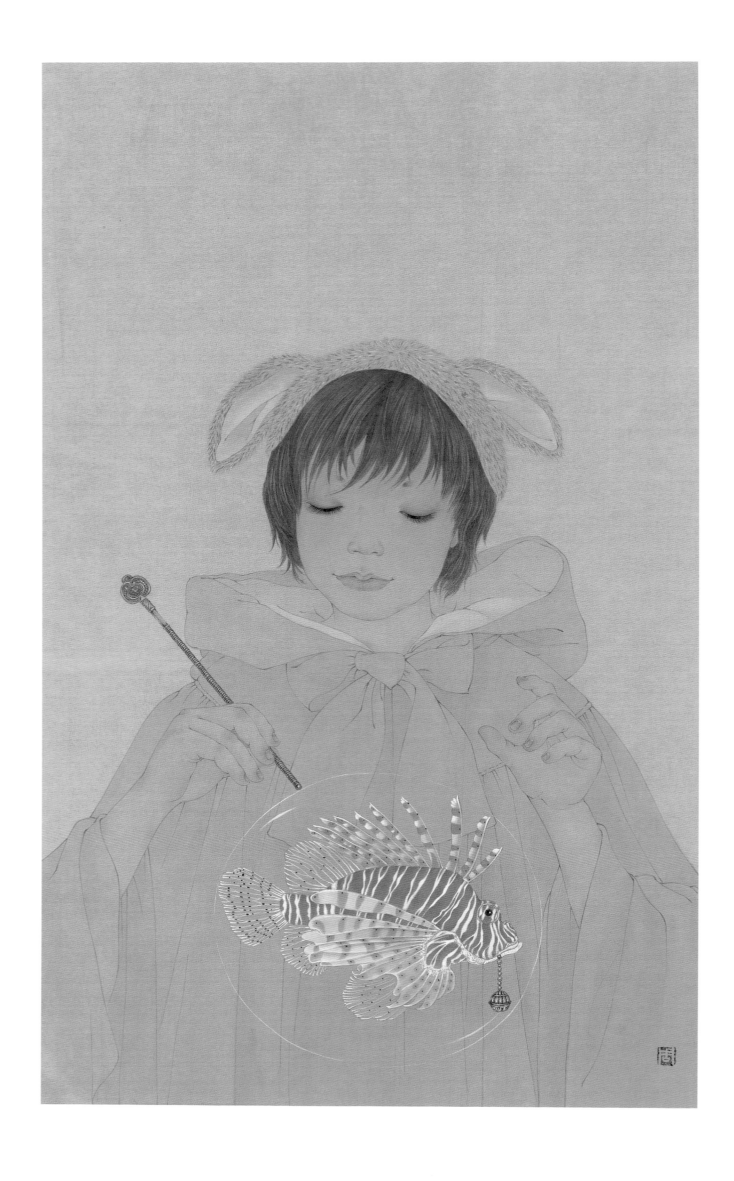

游・夢──風吹走了夏天　絹本設色　60㎝×40㎝　2012 年

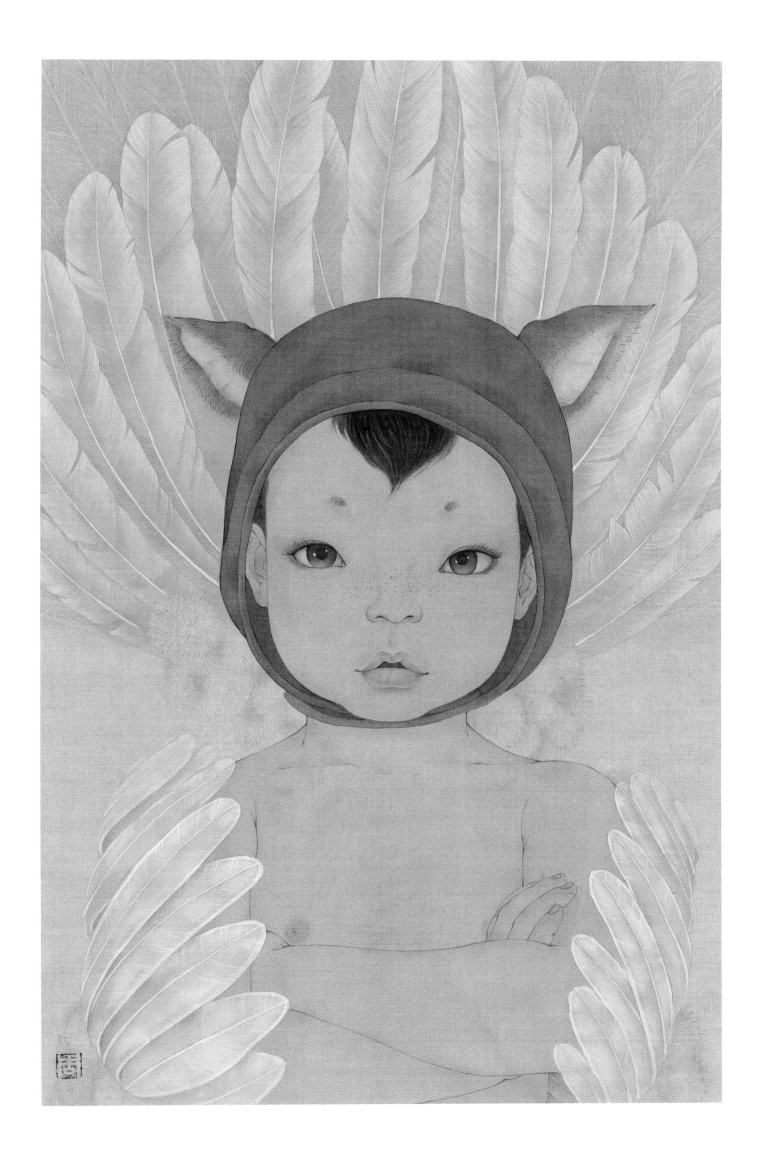

游・夢——什麼都不想説　絹本設色　40㎝×30㎝　2012年

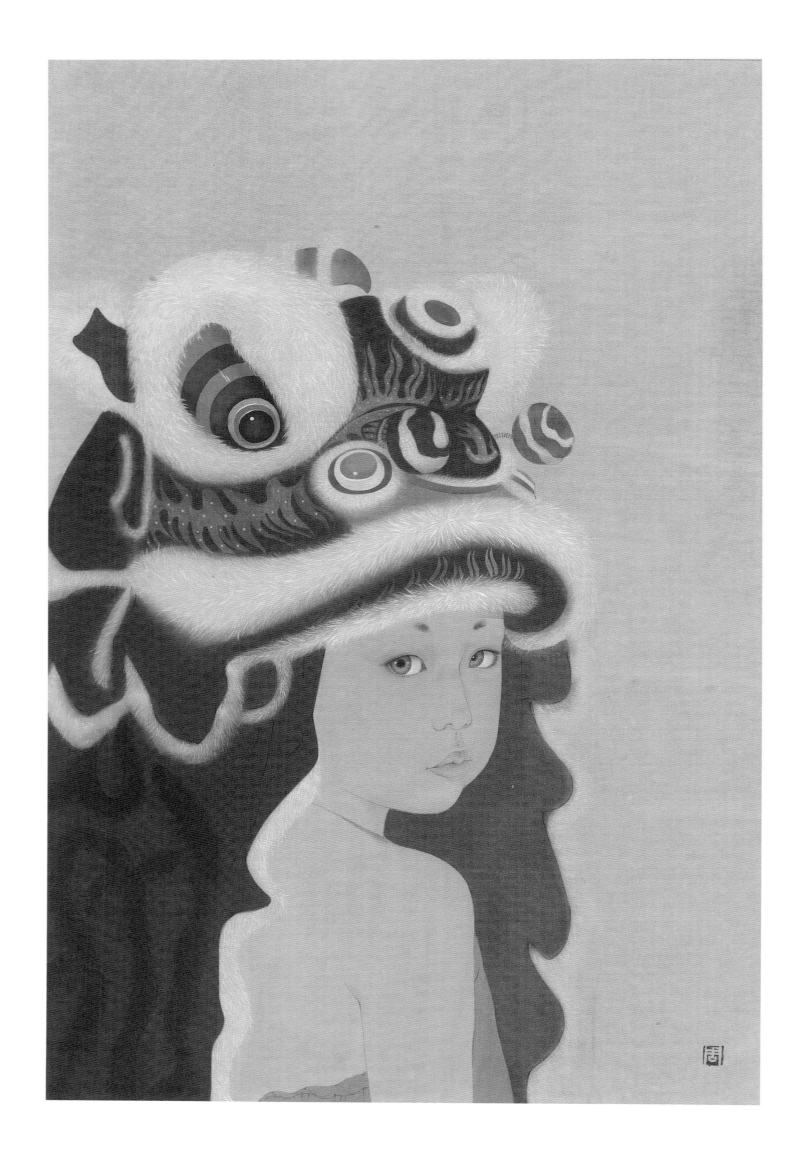

游·夢——我知道你都知道　絹本設色　60㎝×40㎝　2012 年

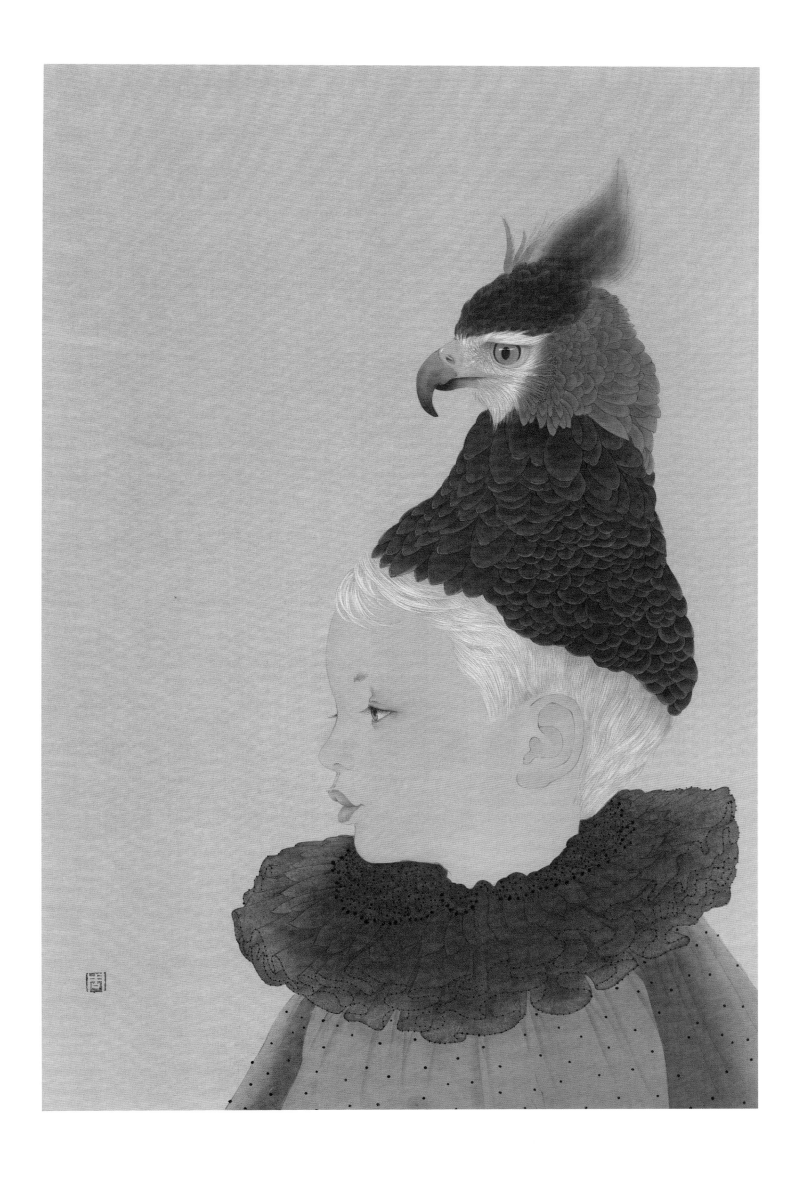

游・夢──維多利亞的秘密　絹本設色　60㎝×40㎝　2012 年

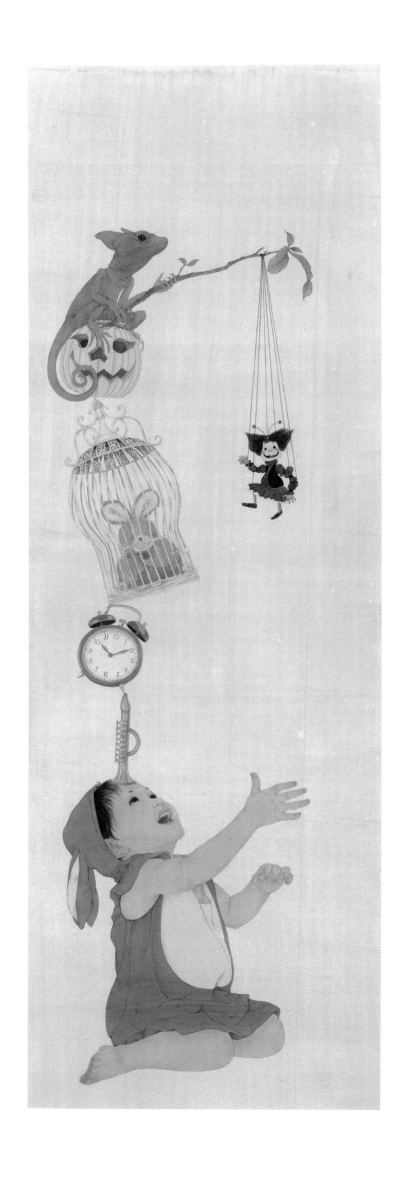

游·夢—— 寂寞在唱歌 1　紙本設色　150㎝×50㎝　2012 年

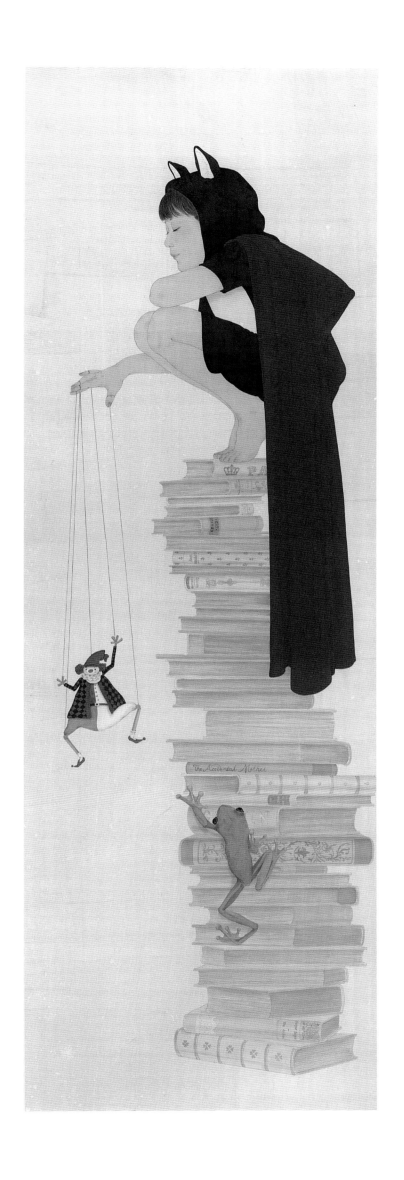

游・夢——寂寞在唱歌 2　絹本設色　150 cm×50 cm　2012 年

游・夢——丁字路口　絹本設色　108cm×58cm　2012年

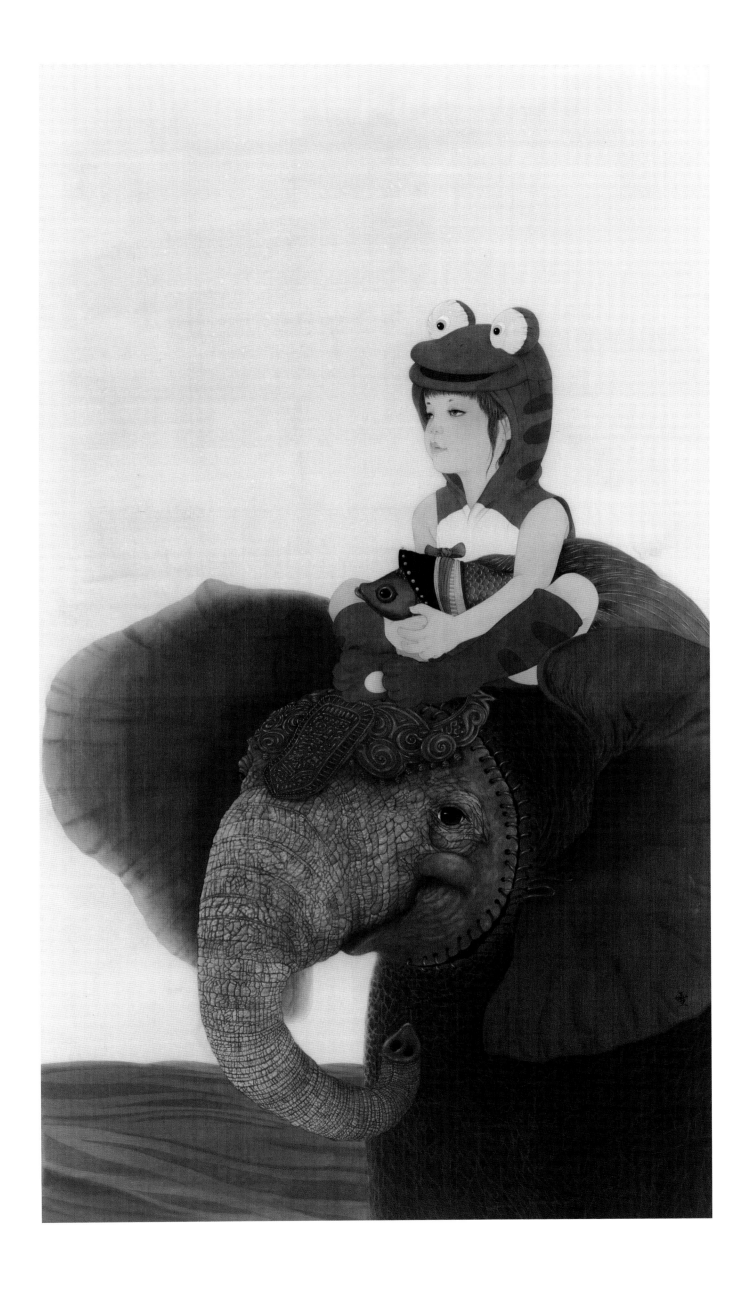

游・夢──奇怪的謊言　絹本設色　110cm×58cm　2011 年

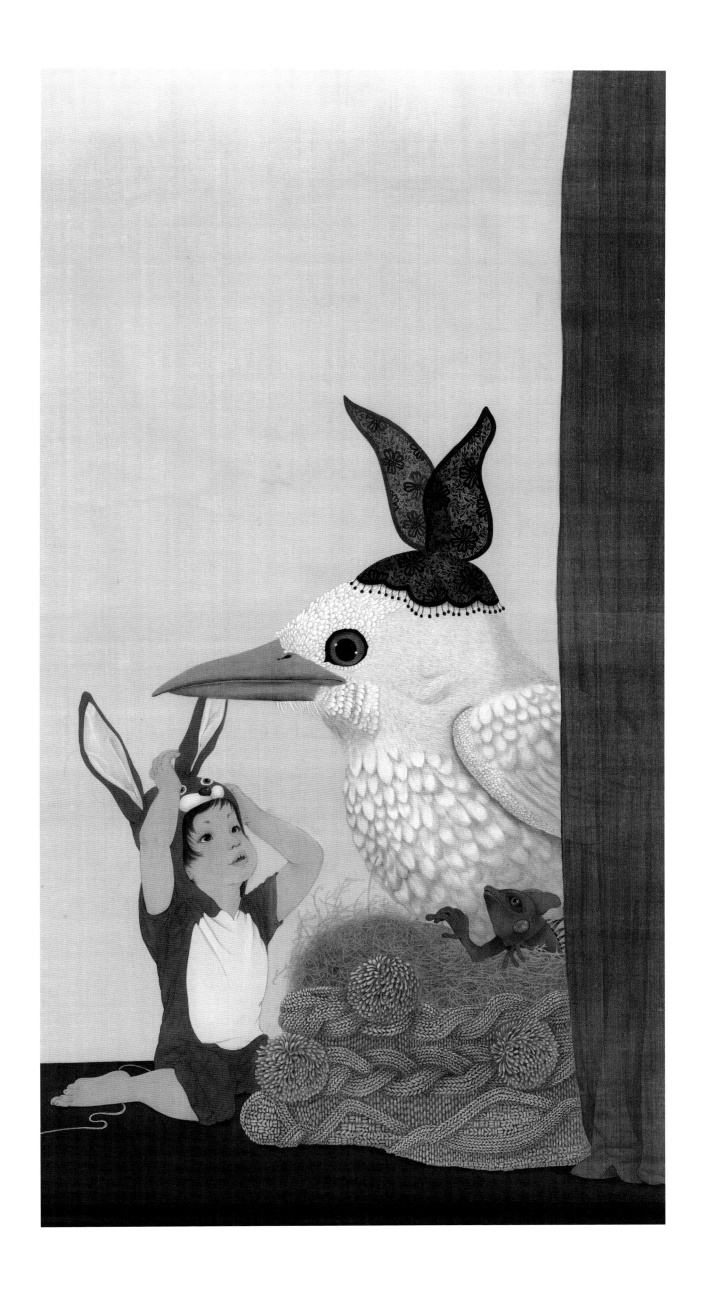

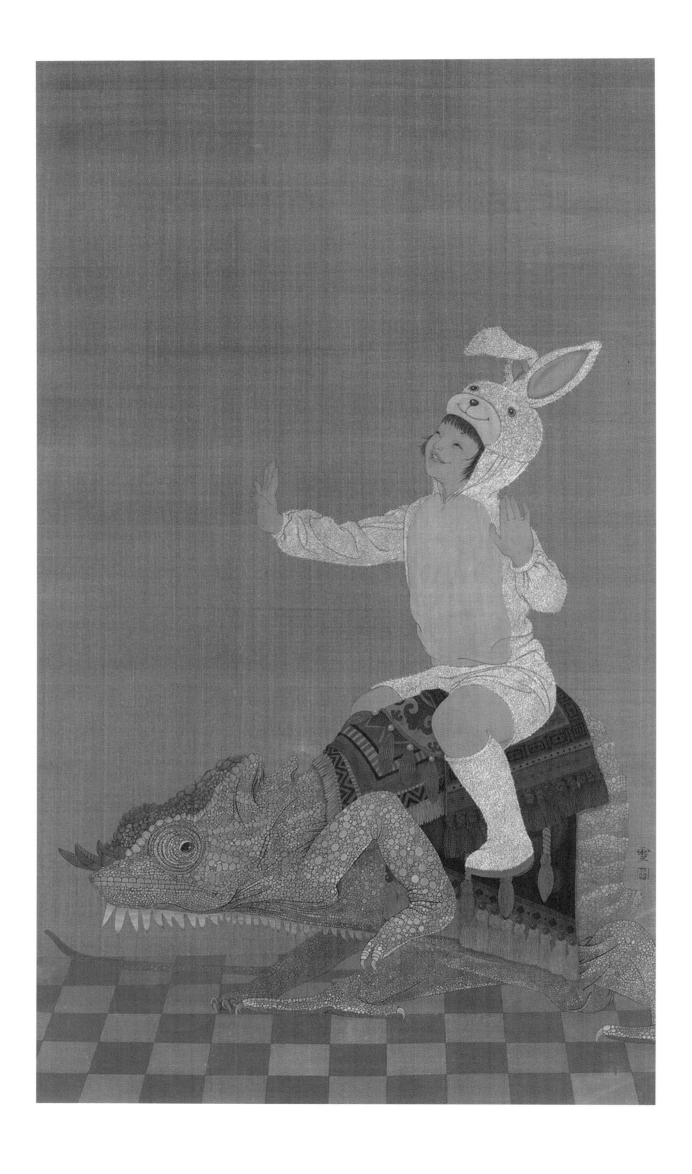

游・夢——6號公園　絹本設色　100cm×58cm　2010年

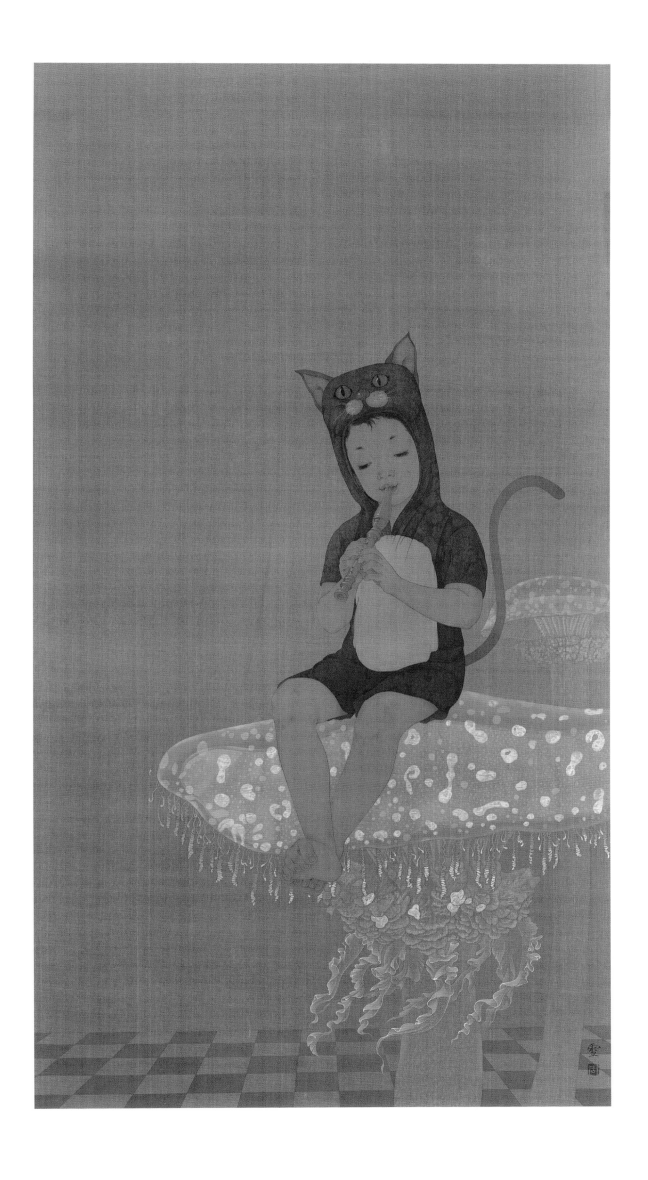

游·夢——夜之樂章　絹本設色　108cm×58cm　2010年

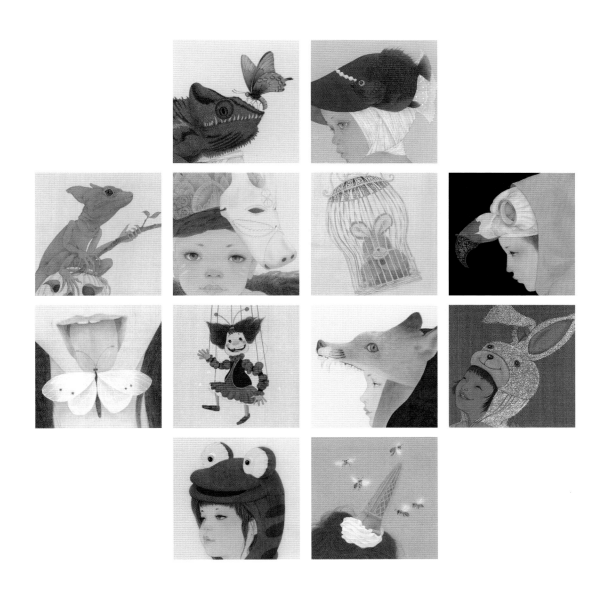

故事碎片

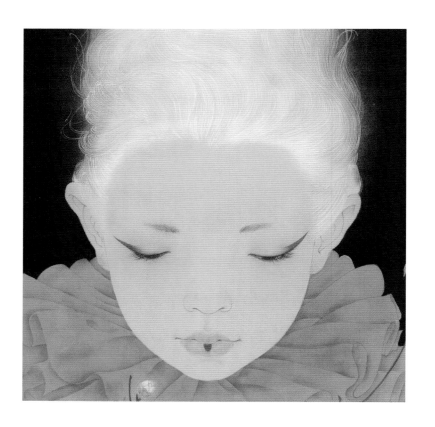

臉

常常有人對我說，畫中的人物很像我自己，有我的氣質與味道。還會有人告訴我，我畫的是她，是她的情緒與狀態。我其實很少按照特定的人去畫形象，當我在設定人物的時候，很多的形象就會湧入腦海。有種東西叫感覺吧，讓我能準確地找出想要的這張臉、這個眼神、這個小倔强。於是，這個形象成了我，成了你，也成了他。

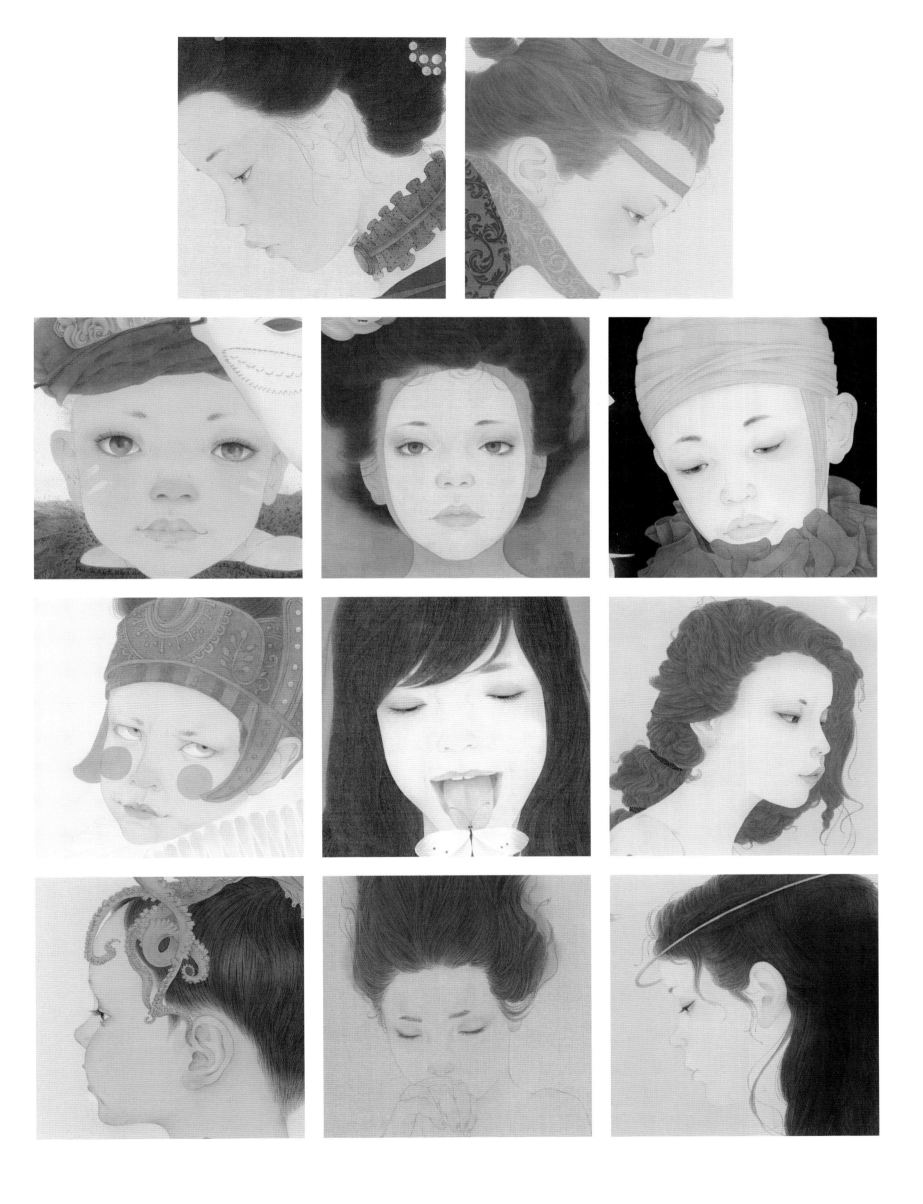

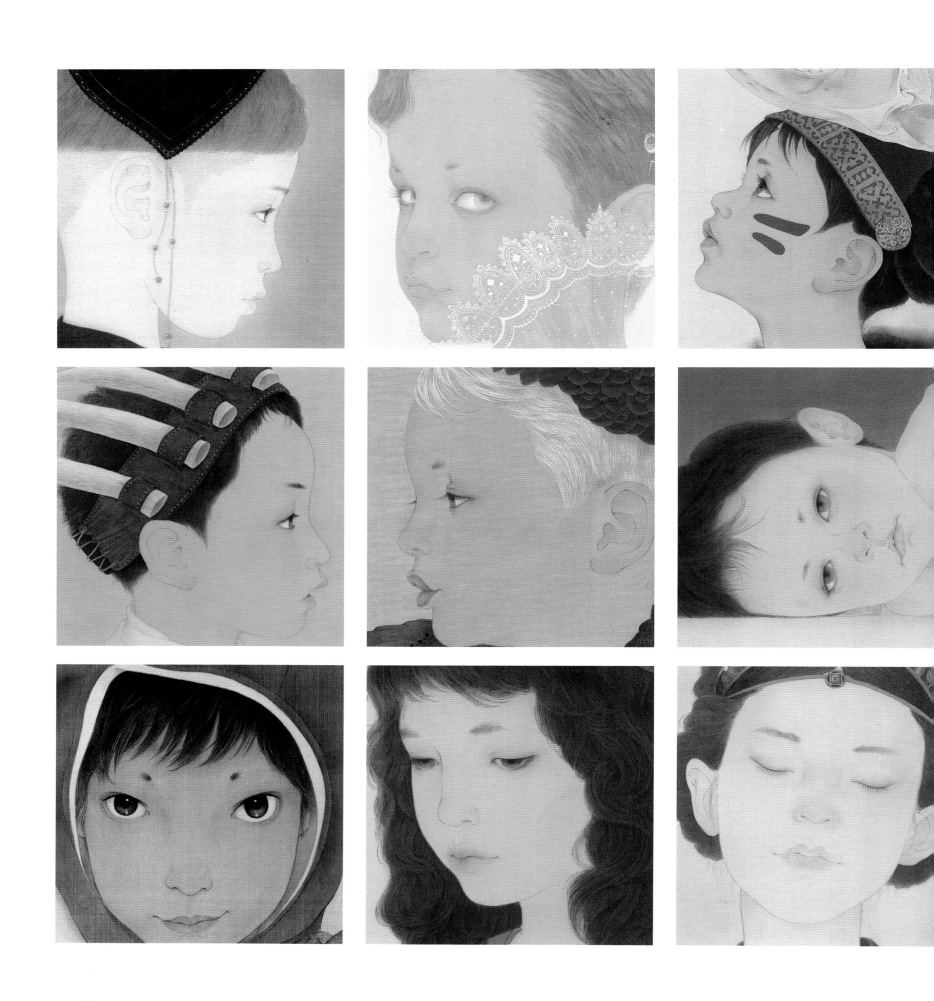

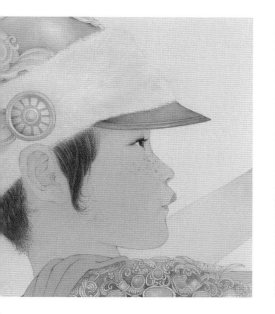
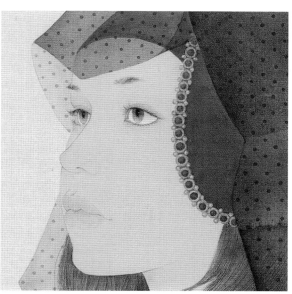
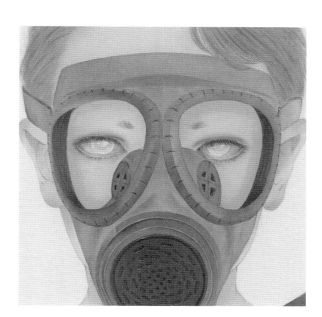
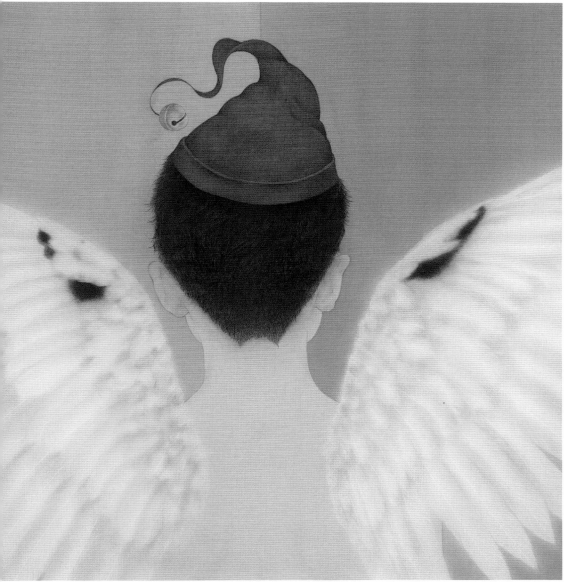
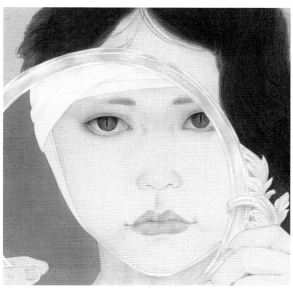
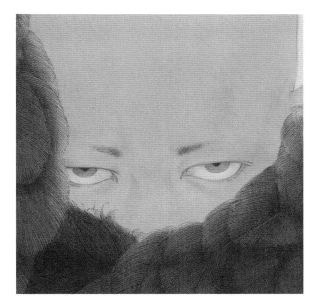

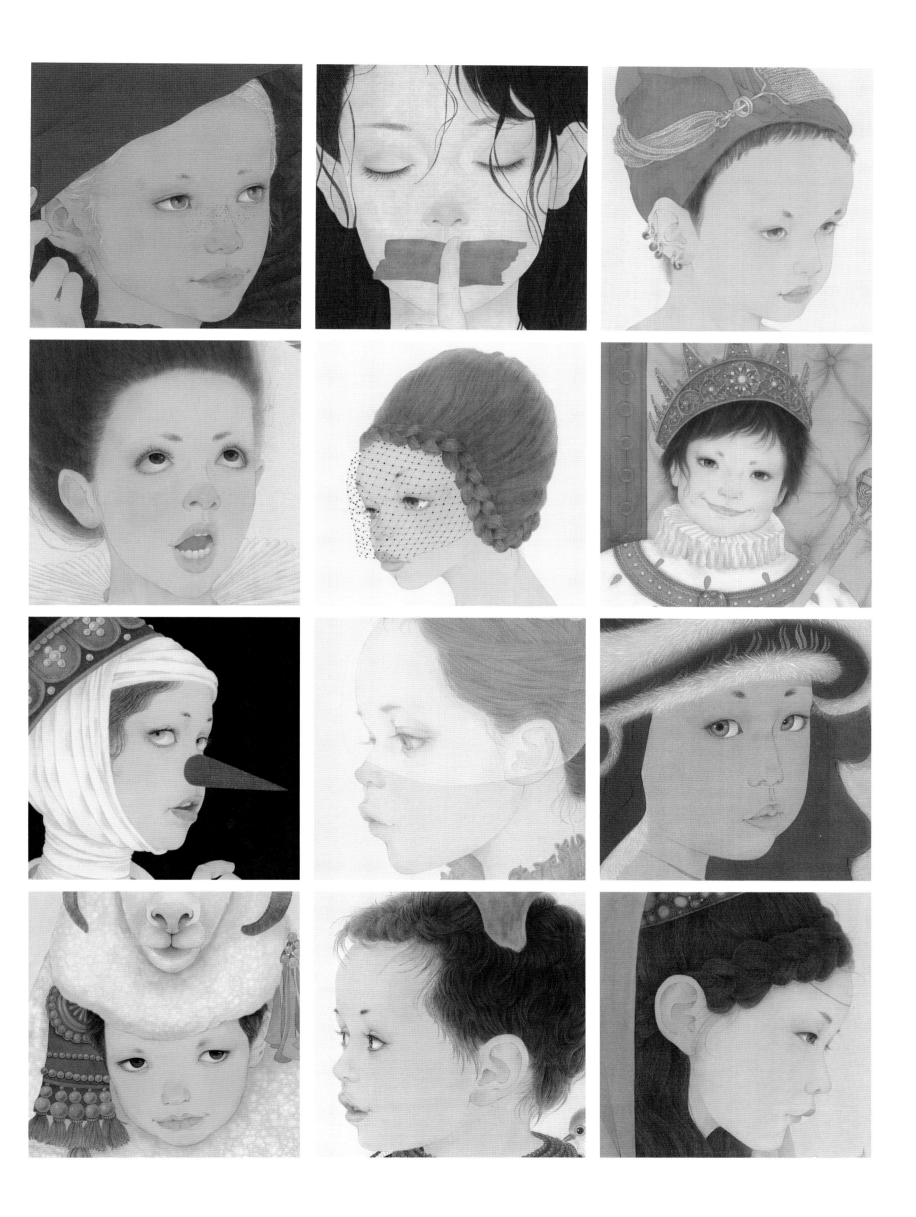

一個人的海

我在北京的這些年，自由又充實，享受着一個人的快樂生活。我喜歡待在家裏，種種花、養養魚、遛遛狗、燒燒菜，做一個幸福的"游夢者"。

一直想畫一張與自己獨處的畫，於是便有了《一個人的海》。這是一件相對比較大的創作，因此所要展現的內容與細節也要更加豐富。只在主題與内容上設定戲劇化顯然是不夠的，無論人物的造型還是構圖、色彩，或者是綫條的運用，我都希望畫面有衝突的效果。更有趣的是，在繪畫的過程中會産生一些不可預知的有趣變化，這些地方往往很出彩，我對這些"出乎意料"會抱着小小的期待。

水平綫的構圖切分開天空與大海，天空與大海一樣透明。在主角"大嘴魚"的設計中我運用了自己所鐘愛的朋克元素，以各種硬邦邦、冷冰冰的金屬塊面打造出一只機械感十足且笨笨萌萌的大嘴魚。鋼鐵大嘴魚包裹着孩子，形如一個安全堅固的堡壘。在這個小小的僅屬於他的世界裏，有一群看似狡猾的小魚陪伴在他的周圍。他是它們的首領，鋼鐵大嘴魚是他的指揮船，他手拿望遠鏡眺望遠方，小魚隨着他所指引的方向拼命擺動尾鰭。它們或在天上飛翔，或在水中游動，與大嘴魚一同奮力前行。

這張畫遠離現實，却又是每一個孤單行走的人想追尋着的夢。喚醒每一個人藏在内心深處的"冒險精神"，我們都可以尋找到那片屬於自己的海。

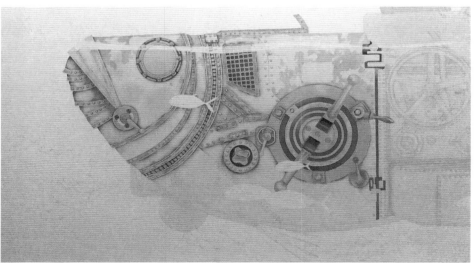

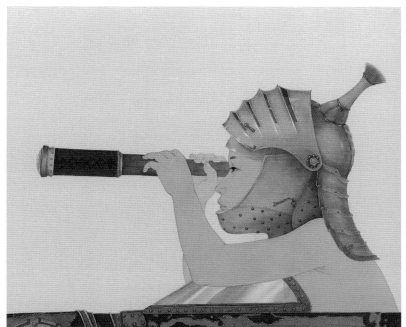

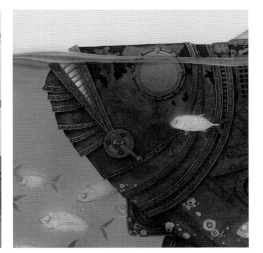

有趣的材質

畫筆能滿足我的一切幻想，在絹上幻化出任何材質的東西，比如金銀，比如皮毛，比如不同質感的面料……

不同材質搭配在一起會出現有趣的對比。如柔軟的絨毛和金屬，厚厚的布和精致的五官，它們既相互襯托，又能輔助表達畫面情緒。而這些材質的表現需要我們慢慢地研究與實驗，摸索出和別人不一樣的方法，這些過程真的其樂無窮。用畫筆去喚醒它，展現它的綿軟、它的堅硬、它的溫度、它的順滑或粗糙。分染、平塗、拓印、積墨、撞色……但最終所有的技法和材料運用都應該融合在畫面裏，不刻意也不突兀。

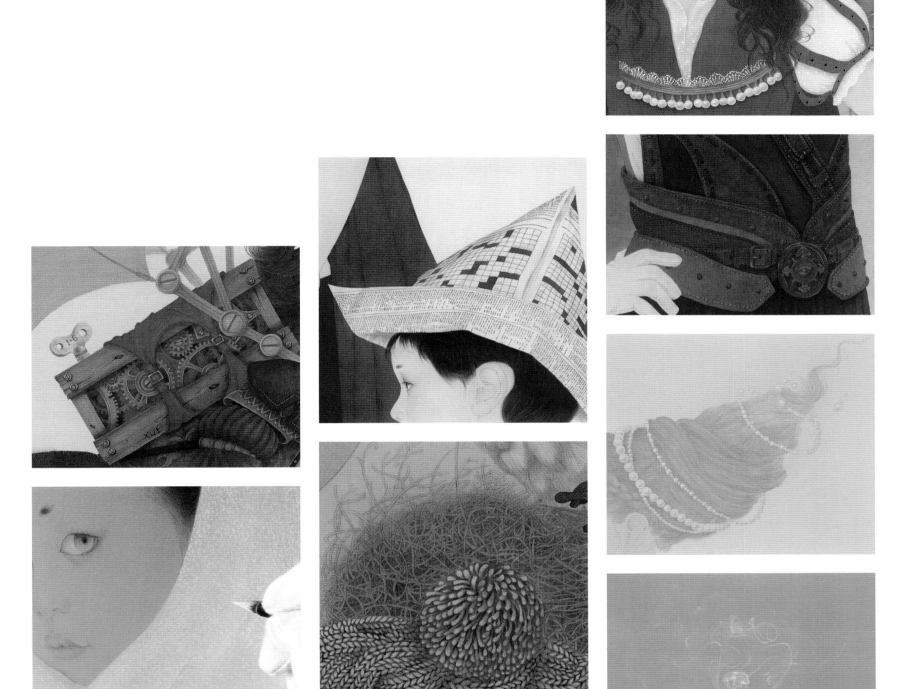

金屬質感

　　我對金屬質感的器物有着某種視覺偏好。我可以把它畫成武器或工具，製造出一種冷冰冰的疏離感；我也能把它畫成各種金屬飾物，可甜可鹹，可精致柔美，也可帥酷有個性。每當畫這些題材的時候，我總能聯想到背後的製作匠人，他們和我們這些畫者一樣，需要用心、静心和擁有超强的控制力，下刀、下筆時要穩要準。

　　每張畫都是我想去呈現的一齣劇，我要爲畫中的形象營造出屬於他的場景，按他的身份和性格來設計服裝、髮型、飾物以及道具，或爲他添置一套破舊的矛和盾來保護自己，或賦予他金光閃閃的王冠和權杖。他在畫中的情緒是什么樣子的，髮型和服飾也要統統與那樣的氣息與氛圍貼合，使得物與人物在同一語境中。

　　所有的金銀銅鐵質感的器物在表現技法上要服務於畫面。金屬的畫法可以用顏料直接畫，也可用金銀粉，還可貼金銀銅箔。各種繪畫材料的屬性和功能都不相同，尋找到最適合你的表現方法才最重要。

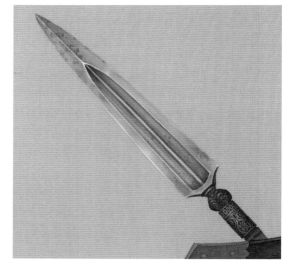

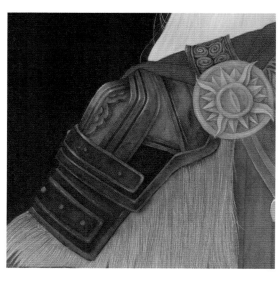

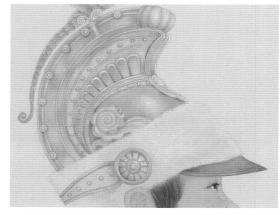

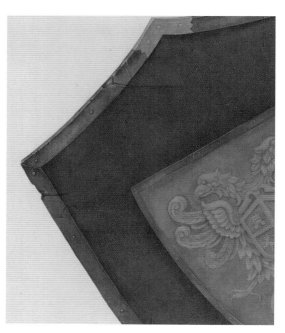

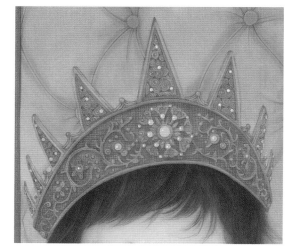

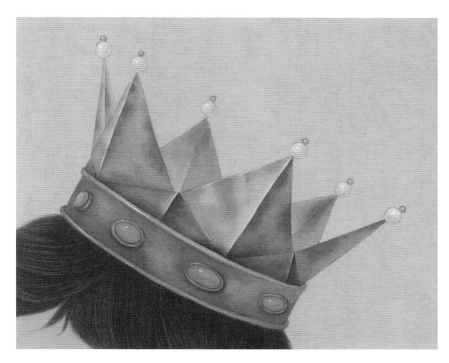

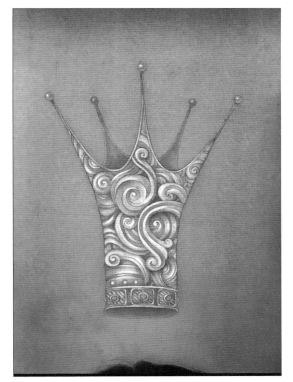

蜥
蜴

我第一次畫蜥蜴是在 2010 年創作《六號公園》時。

當不知道如何去畫蜥蜴的時候，我便跑去花鳥市場觀察實物，拍不同角度的照片，去觸摸它、感受它。我發現它全身都布滿圓形的鱗片，大小不一，顏色變化微妙。我最終決定把鱗片全都畫出來，大大小小，錯落有致，如音符在跳動，然後點塗分染出結構。點染的時候隨時要關注着色彩的變化，刻意留下一些撞色後的水漬會很有趣味，這樣既避免了平塗的呆板，又呈現出蜥蜴皮膚豐富厚重如盔甲般的質感。

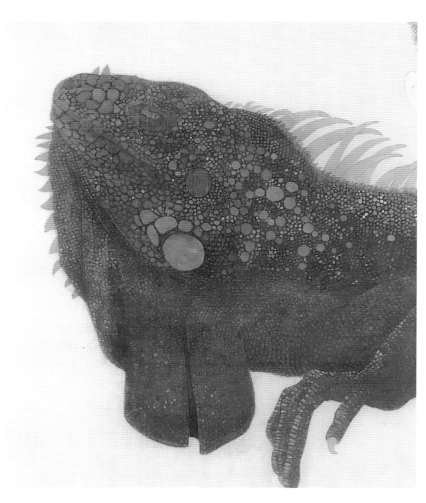 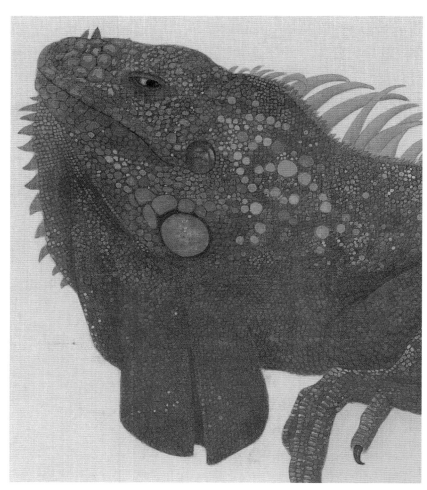

羽
毛

　　我會將畫中的動物當作人來畫，這裏自然包括鳥，它們也會有小情緒和小性格。因此，畫羽毛就不能有固定的模式，要用最恰當的表現形式來襯托它們乖巧的、靈動的、狡猾的或傻傻的樣子，這樣才會更完美也更有生趣。

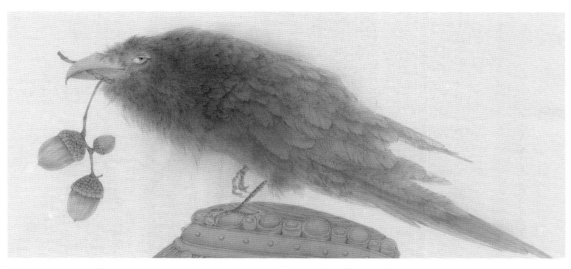

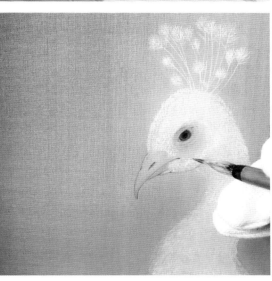

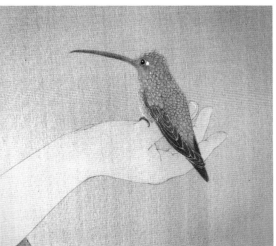

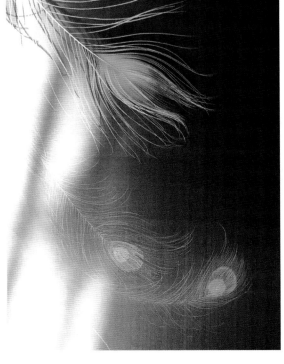

水母

畫每一張畫對我來說都是享受快樂的過程，是將美妙的夢還原到現實世界的一場遊戲。水母美麗晶瑩，有着幾乎透明的身體，在海裏飄來蕩去，隨波逐流，彷彿無法左右自己前行的方向。它們看似軟弱，但也有保護自己的方法，甚至可以傷害或殺死對手，其實很强大的呢。

透明而體態輕盈的水母籠罩在光的氛圍裏，如夢如幻的表象下，其實也危機四伏。

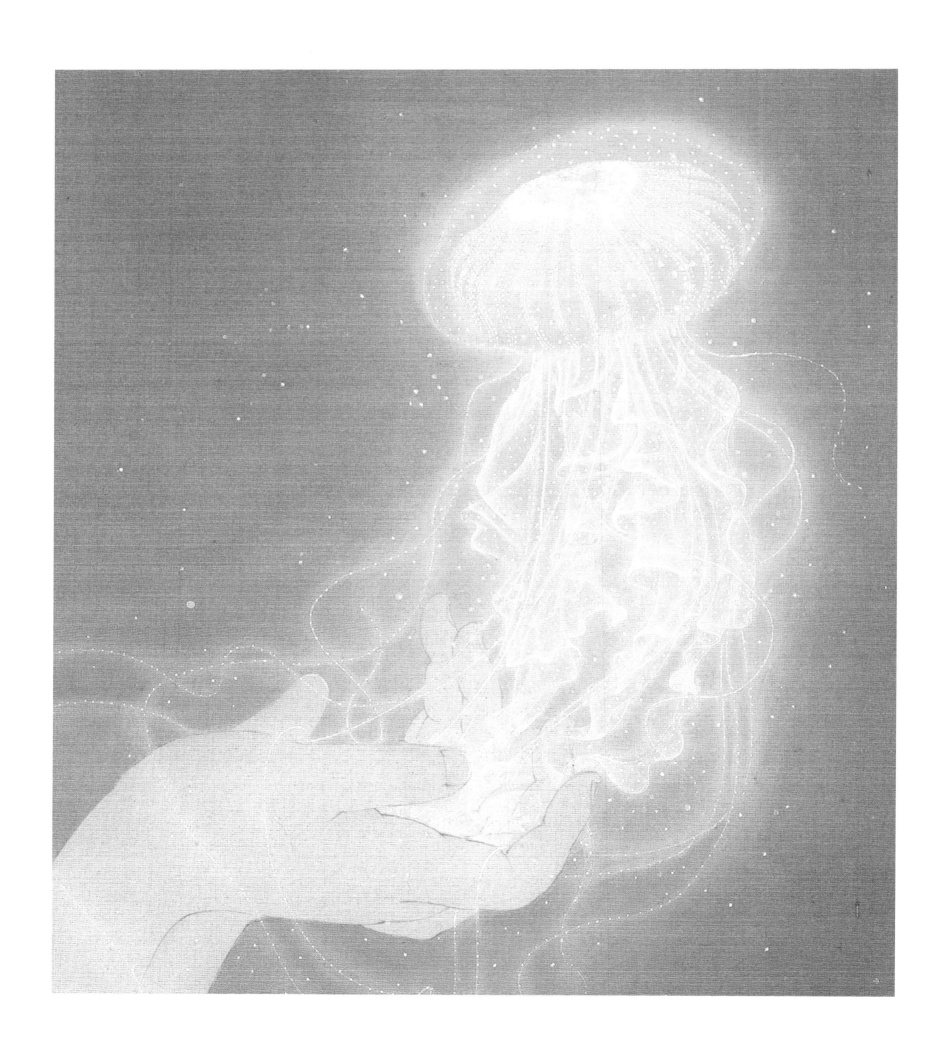

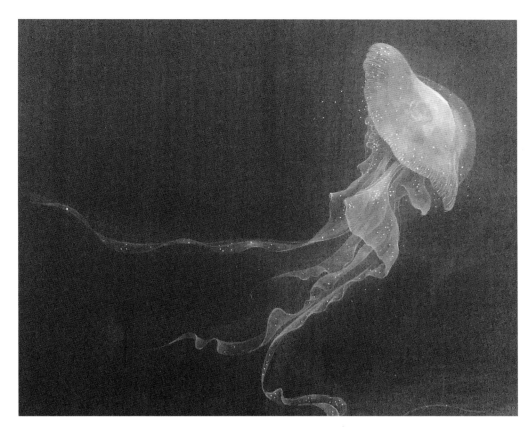
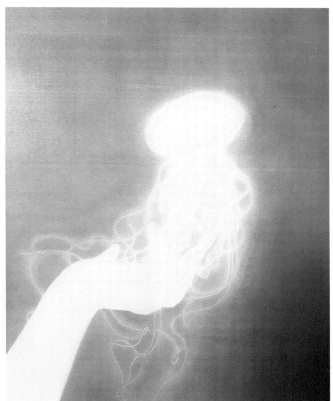
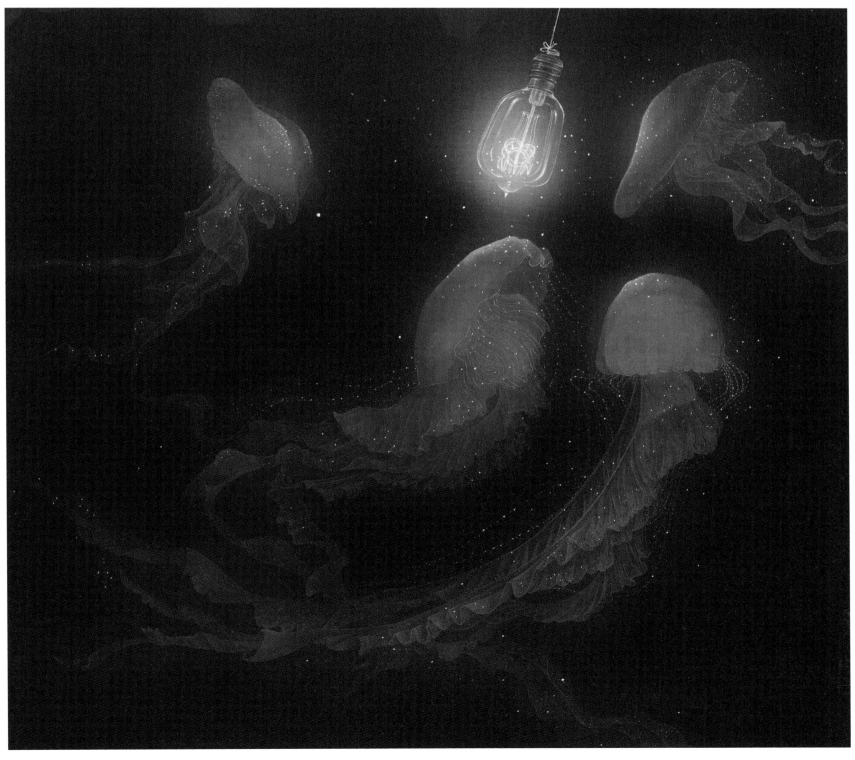

材料

勾綫筆

我常用的勾綫筆有大小紅毛、狼毫、兼毫勾綫。勾綫筆分短鋒和長鋒，傳統短鋒（小紅毛、鼠須勾綫）蓄墨少，適合勾花卉和翎羽這樣的短綫條，現在的短鋒經過改良，蓄水能力也很優秀。

長鋒含墨量較多，適合畫衣紋或者長髮這樣的細長綫條。

選擇勾綫筆主要看筆鋒是否尖銳，手感如何，在勾綫的提按轉折中，筆的回彈力要好，不分叉， 行筆的流暢度要高。蓄墨好的勾綫筆筆尖勾禿了也別扔，可以用於小面積染色。

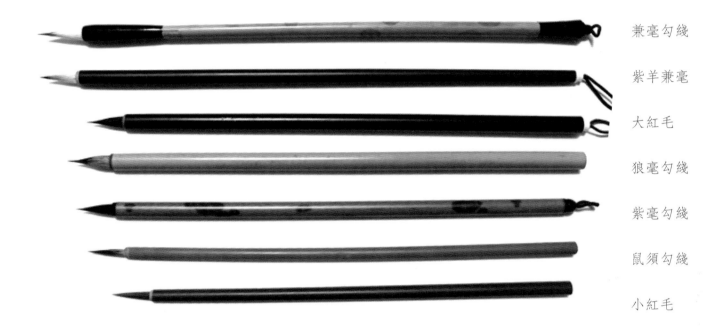

兼毫勾綫

紫羊兼毫

大紅毛

狼毫勾綫

紫毫勾綫

鼠須勾綫

小紅毛

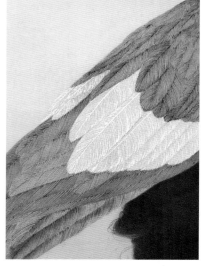

勾綫筆1　　　　　　　　　　　勾綫筆2　　　　　勾綫筆繪制效果

染色筆 1

兼毫染色
加健大白雲
羊毫染色
加健中白雲
加健小白雲

染色筆 2

染色筆

我一般都選大中小白雲或純羊毫。染色時一般用兩支筆，一支色筆，一支清水筆。筆一定要蓄色能力好，要有鋒且聚鋒能力強，柔軟有彈性。除了不能勾綫，它的用處最大，可染色，可撞色，可吸色，捏扁毛筆頭可以畫出並列均匀的綫條，側鋒可以畫出粗細不一樣的綫條。筆尖禿了可以任性粗暴地擠壓旋轉它，用它可點顏色，可刷顏色，畫出不一樣的筆觸和肌理。

染色筆 3

底紋筆

刷底色選用各種羊毛板刷、羊毛排筆等底紋筆。

好的底紋筆羊毛緊密豐厚，柔軟有彈性，蓄水性強，渲染均匀，不易掉毛，不易變形，可用它鋪底色，鋪清水，刷膠礬水，洗畫。

底紋筆

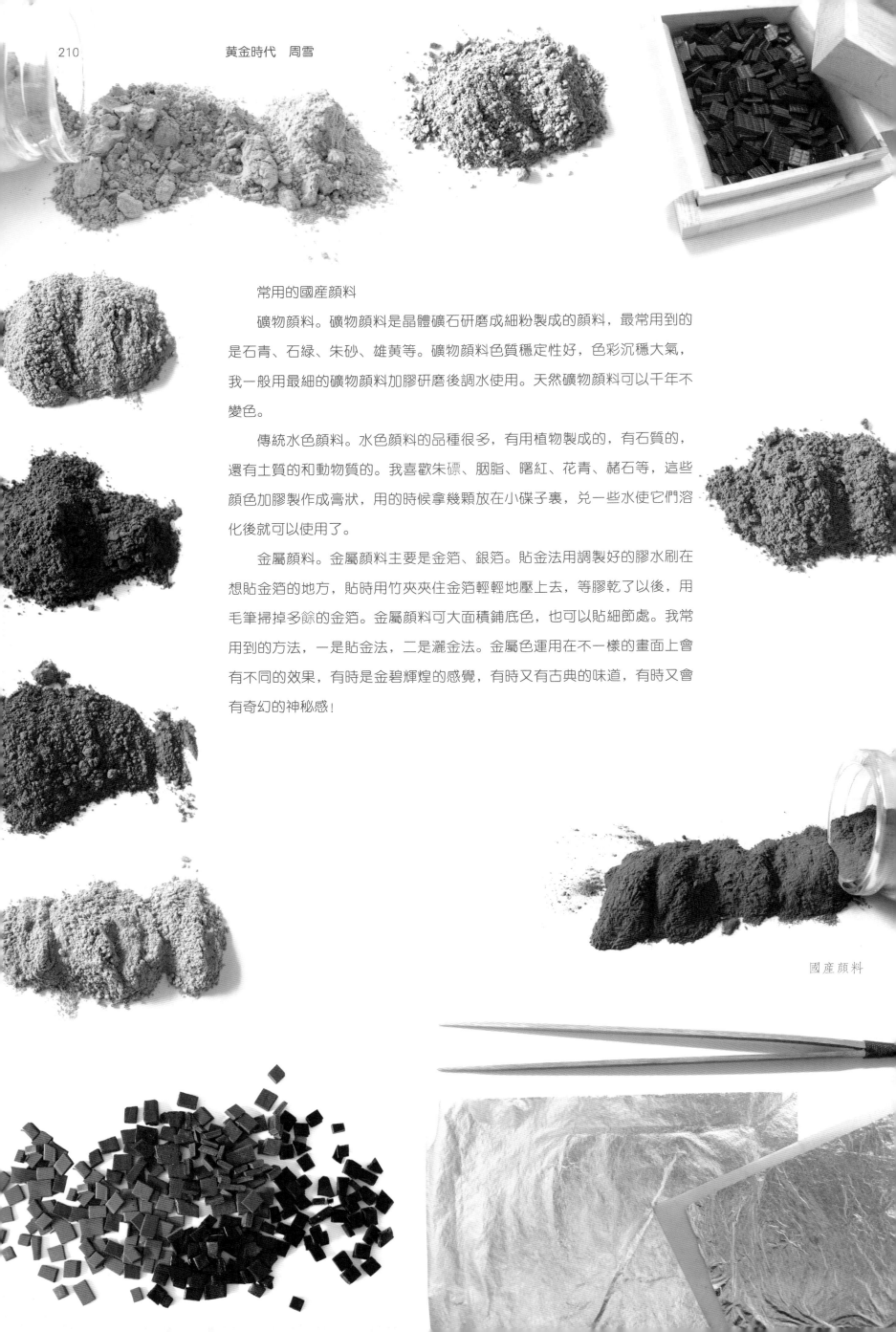

常用的國產顏料

礦物顏料。礦物顏料是晶體礦石研磨成細粉製成的顏料，最常用到的是石青、石綠、朱砂、雄黃等。礦物顏料色質穩定性好，色彩沉穩大氣，我一般用最細的礦物顏料加膠研磨後調水使用。天然礦物顏料可以千年不變色。

傳統水色顏料。水色顏料的品種很多，有用植物製成的，有石質的，還有土質的和動物質的。我喜歡朱磦、胭脂、曙紅、花青、赭石等，這些顏色加膠製作成膏狀，用的時候拿幾顆放在小碟子裏，兌一些水使它們溶化後就可以使用了。

金屬顏料。金屬顏料主要是金箔、銀箔。貼金法用調製好的膠水刷在想貼金箔的地方，貼時用竹夾夾住金箔輕輕地壓上去，等膠乾了以後，用毛筆掃掉多餘的金箔。金屬顏料可大面積鋪底色，也可以貼細節處。我常用到的方法，一是貼金法，二是灑金法。金屬色運用在不一樣的畫面上會有不同的效果，有時是金碧輝煌的感覺，有時又有古典的味道，有時又會有奇幻的神秘感！

國產顏料

墨

墨是中國繪畫特有的繪畫工具，主要分松烟墨和油烟墨，現在還有墨汁。

松烟墨的墨色烏黑啞光，偏冷，我常常用於渲染頭髮。油烟墨墨色有淡淡的光澤，偏暖，多用來勾綫和渲染。現在墨汁做得也很好，擠出來就能用，方便又快捷。

鬆烟墨

進口顔料

我常常會買一些進口的水彩顔料，管狀和固體的都有。外國水彩顔料品質的穩定性和耐久度還是不錯的，透明度高，暈染方便，顔色豐富，我常用來做繪畫的底色。

日本顔料我也會輔助用一些。這類顔料細膩，半透明質地，有的輕薄，有一定的覆蓋性，色彩呈現力好，但附着力不强，洗畫、裝裱時會脱色。使用的時候直接加水就可以了。

我畫畫的時候很少用特殊的顔料或者加媒介劑之類的做特效，喜歡單純地用顔色和綫條去表達想要的畫面。

進口顔料

日常

這些都是每天陪伴我的東西，筆、墨、絹、顏料、花草和音樂……
在鋼筋水泥的紛繁世界裏，最安全舒適的處所就是停留在我自己繪畫的幻想世界中。

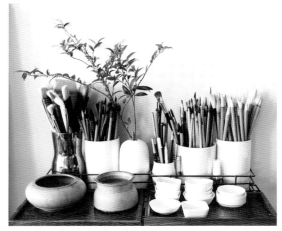

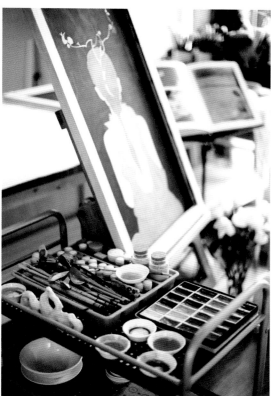

作者簡介

周雪

生於安徽，現居於北京

職業畫家

中國美術家協會會員

中國工筆畫學會會員

中國重彩畫會會員

北京工筆重彩畫會理事

作品先後入選國內外美術展覽，並被多家藝術機構收藏

出版

2021 年　《仙‧踪——周雪新古典美人畫集》四川美術出版社

2016 年　《畫境‧典雅——周雪工筆人物畫探微》安徽美術出版社

2016 年　《當代工筆畫唯美新視界——周雪工筆人物畫精品集》福建美術出版社

2011 年　《當代工筆畫唯美新勢力——周雪工筆人物畫精品集》福建美術出版社